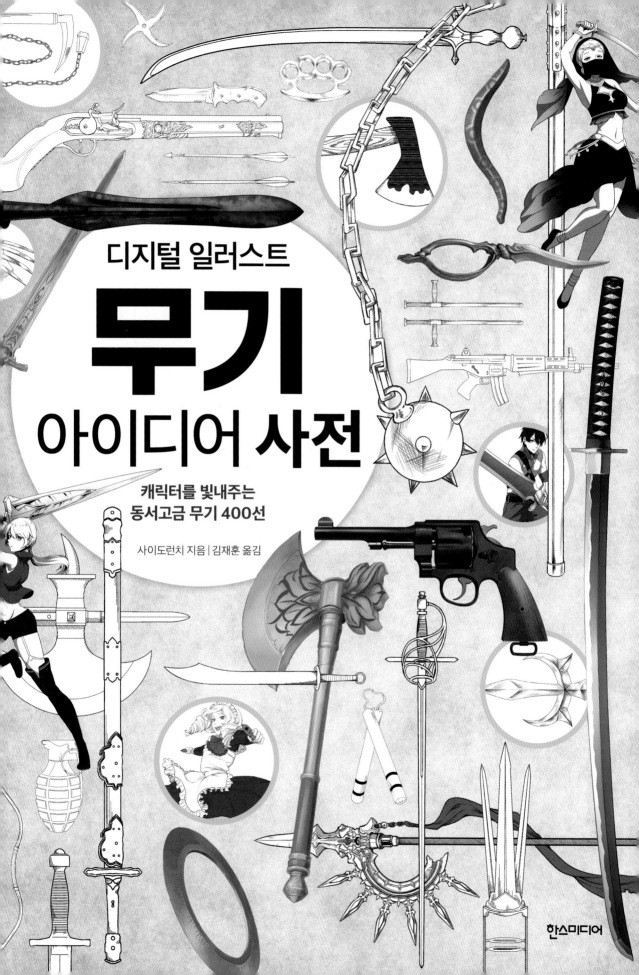

디지털 일러스트

무기
아이디어 사전

캐릭터를 빛내주는
동서고금 무기 400선

사이도런치 지음 | 김재훈 옮김

한스미디어

들어가며

《디지털 일러스트 무기 아이디어 사전》을 선택해주셔서 대단히 감사합니다. 이 책은 일러스트를 그리는 사람을 위한 '사전'입니다. 도검·창·망치·도끼·수리검·활·총 등 고대부터 현대까지 다양한 무기를 일러스트로 소개합니다. 캐릭터 일러스트에서 무기는 캐릭터의 매력을 높이는 장식으로 중요한 역할을 했습니다. 화면이 허전할 때 무기를 더하면 완성도를 높일 수 있고, 무기의 특징이 캐릭터의 개성을 강화하는 힘으로 작용합니다.

무기의 종류에 따라서 '도검', '장병 무기', '타격 무기', '투척 무기', '활과 총', '도구와 암기' 총 6개의 장으로 나누었습니다. 각 테마에 해당하는 무기를 소개하며, 각 장의 시작에는 기초 지식과 그릴 때 주의할 점, 오리지널 무기의 아이디어 등도 담았습니다. 각 장의 끝에는 '채색을 이용한 질감 표현'과 '전설의 무기'를 소개합니다. '채색을 이용한 질감 표현'은 디지털 일러스트로 무기의 질감을 표현하는 채색 순서를 알 수 있고, '전설의 무기'는 신화와 전설에 등장하는 무기에 얽힌 에피소드를 읽을 수 있습니다.

'무기를 든 캐릭터'는 만화·애니메이션·게임 등 다양한 분야에 등장합니다. 대부분 가상의 이미지를 디자인한 것이지만, 역사에 실존했던 무기가 베이스가 된 것도 적지 않습니다. 세계에는 어떤 무기가 있는지 종류·형태·특징·배경 등도 알아두면 캐릭터 일러스트를 그릴 때 도움이 됩니다. 그리고 시대와 지역의 문화를 반영한 '무기'를 알게 되는 과정은 지적 호기심을 자극하는 즐거운 일이라고 할 수 있습니다. 이 책이 여러분의 일러스트 제작에 도움이 되었으면 좋겠습니다.

CONTENTS

제1장 도검

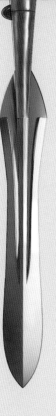

제2장 장병 무기

제3장 타격 무기

제4장 투척 무기

제5장 활과 총

제6장 도구와 암기

사전 페이지

무기마다 그림으로 특징 등을 설명합니다.

분류명
무기의 분류명입니다.

크기
대강의 길이를 표기했습니다. 기본적으로 가장 긴 부분의 수치이며, 별도의 설명이 없는 한 전체의 길이입니다.

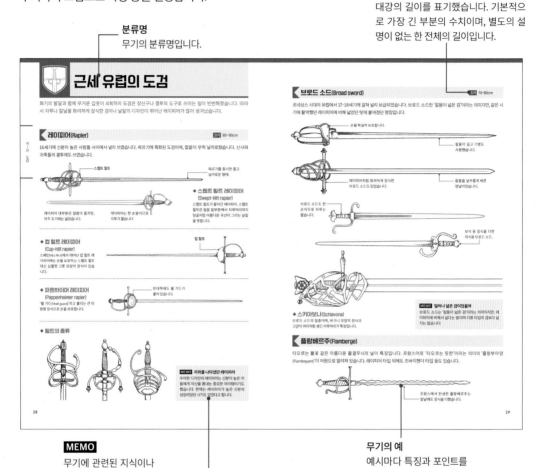

MEMO
무기에 관련된 지식이나 칼럼을 게재했습니다.

무기의 예
예시마다 특징과 포인트를 설명합니다.

기본 지식 페이지

무기 종류별 기초 지식과 오리지널 무기의 아이디어 발상법 등을 설명합니다.

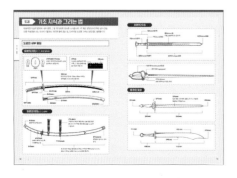

질감 표현 페이지

무기의 질감을 디지털 일러스트로 표현할 때의 순서와 구조 등을 설명합니다.

제1장

도검

도검 ▶ 기초 지식과 그리는 법

대표적인 도검의 종류와 세부 명칭, 그릴 때 유용한 정보를 소개합니다. 이 책은 양날검과 한쪽만 날이 있는 도를 구분했습니다. 크기의 기준이나 간단한 형태 잡는 법, 오리지널 도검을 그리는 방법 등도 설명합니다.

도검의 세부 명칭

일본의 타도(打刀, 우치가타나)

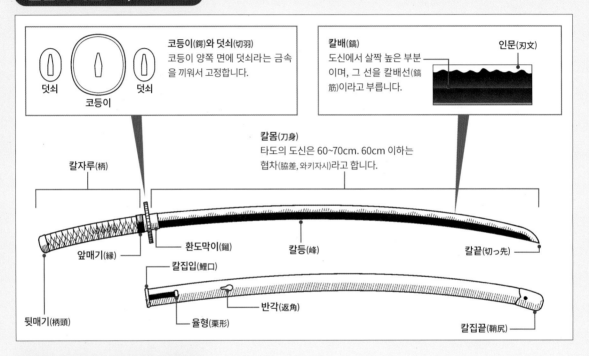

코등이(鍔)와 덧쇠(切羽)
코등이 양쪽 면에 덧쇠라는 금속을 끼워서 고정합니다.

덧쇠　코등이　덧쇠

칼배(鎬)
도신에서 살짝 높은 부분이며, 그 선을 칼배선(鎬筋)이라고 부릅니다.

인문(刃文)

칼몸(刀身)
타도의 도신은 60~70cm. 60cm 이하는 협차(脇差, 와키자시)라고 합니다.

칼자루(柄)

환도막이(鎺)

칼등(峰)

칼끝(切っ先)

앞매기(縁)

칼집입(鯉口)

뒷매기(柄頭)

율형(栗形)

반각(返角)

칼집끝(鞘尻)

일본의 태도(太刀, 타치)

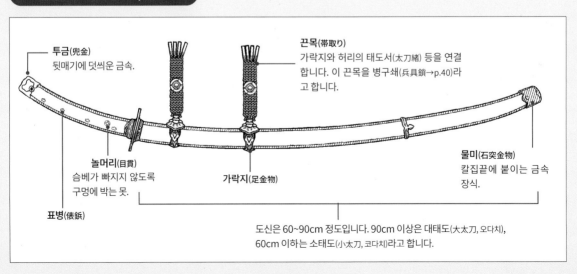

투금(兜金)
뒷매기에 덧씌운 금속.

끈목(帯取り)
가락지와 허리의 태도서(太刀緒) 등을 연결합니다. 이 끈목을 병구쇄(兵具鎖→p.40)라고 합니다.

놀머리(目貫)
슴베가 빠지지 않도록 구멍에 박는 못.

가락지(足金物)

물미(石突金物)
칼집끝에 붙이는 금속 장식.

표병(俵鋲)

도신은 60~90cm 정도입니다. 90cm 이상은 대태도(大太刀, 오다치), 60cm 이하는 소태도(小太刀, 코다치)라고 합니다.

유럽의 도검

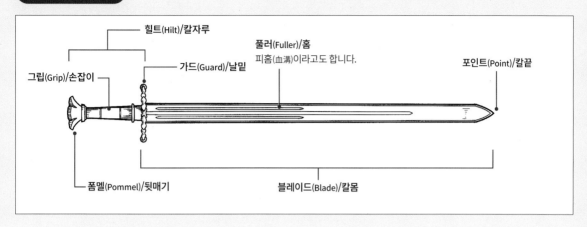

힐트(Hilt)/칼자루

가드(Guard)/날밑

그립(Grip)/손잡이

풀러(Fuller)/홈
피홈(血溝)이라고도 합니다.

포인트(Point)/칼끝

폼멜(Pommel)/뒷매기

블레이드(Blade)/칼몸

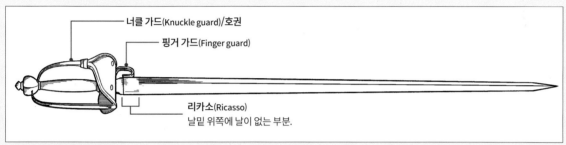

너클 가드(Knuckle guard)/호권

핑거 가드(Finger guard)

리카소(Ricasso)
날밑 위쪽에 날이 없는 부분.

중국의 도검

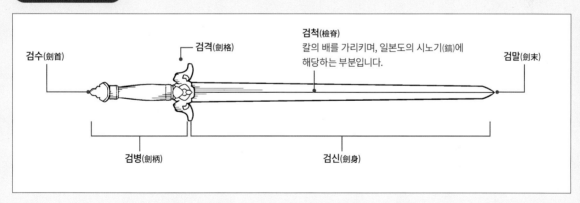

검수(劍首)

검격(劍格)

검척(檢脊)
칼의 배를 가리키며, 일본도의 시노기(鎬)에
해당하는 부분입니다.

검말(劍末)

검병(劍柄)

검신(劍身)

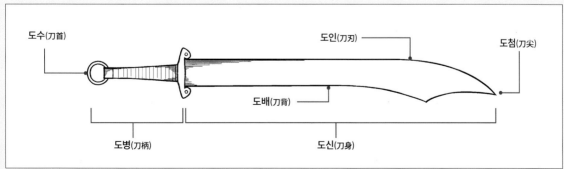

도수(刀首)

도인(刀刃)

도첨(刀尖)

도배(刀背)

도병(刀柄)

도신(刀身)

사람과 도검의 밸런스

자루의 길이

도검을 캐릭터와 함께 그릴 때 쥐는 형태나 자루 크기에 주의해야 합니다. 주먹의 세로 폭은 남성이 8~9cm, 여성이 7~8cm라고 알아두면 편리합니다. 유럽에서 주류였던 한손검은 9cm보다 큰 자루를 생각하면 됩니다. 쥐었을 때 여유가 있는 정도면 좋습니다. 일본도는 고대부터 에도 시대(1603~1867)까지 양손이 기본입니다. 타도의 자루 길이는 24~25cm가 평균이며, 양손으로 쥐어도 남을 정도입니다. 자루의 길이만으로도 유럽과 일본의 도검 사용법 차이를 알 수 있습니다.

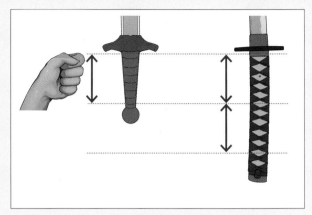

자루는 사람의 주먹이 몇 개 들어가는지 알면 기준을 잡기 쉽습니다.

유럽에도 긴 양손검이 존재합니다. 양손검의 자루는 주먹 3개를 넣어도 남을 길이(30~40cm)가 필요합니다.

사람과 도검의 대비

장검류는 80~100cm가 많습니다. 이 정도 길이의 검이 가장 다루기 쉬웠던 모양입니다. 에도 시대 타도의 날 길이는 69~73cm가 표준이었습니다. 자루를 포함하면 83~98cm였던 탓에 신장의 절반보다 약간 긴 정도가 기준이라고 생각하면 됩니다. 검을 거대하게 강조해서 일러스트에 임팩트를 더할 수 있습니다. 말도 안 되게 거대한 검이 등장하는 만화나 게임 등도 있는데, 현실에도 3m 가까운 츠바이헨더(→p.31)와 2m 넘는 일본의 노태도(野太刀, 노다치)(→p.41)가 존재했습니다.

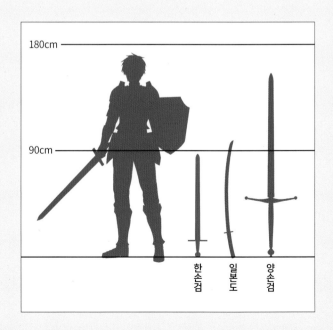

180cm

90cm

한손검 일본도 양손검

도검을 착용하는 방법

허리에 검을 걸치는 것을 패검(佩劍)이라고 합니다. 일본어에 '카타나오 사스(刀を差す)'(칼을 꽂다)라는 표현이 있는데, 타도를 허리띠에 끼워서 착용하는 형태를 가리킵니다. 태도를 패검할 때처럼 허리에 매다는 착용법은 '타치오 하쿠(太刀を佩く)'(칼을 차다)라고 합니다.

고대 로마

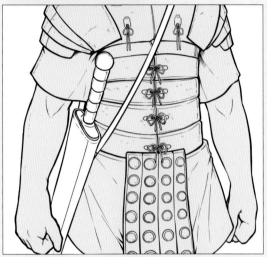

로마 군단병(Legionarius)은 어깨에서 늘어뜨린 끈에 칼집을 매달아 검을 휴대했습니다.

유럽의 검을 매다는 자루

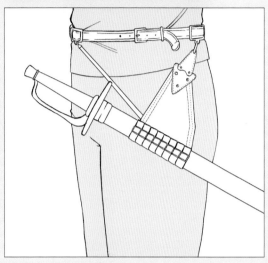

르네상스 시대의 유럽에서는 검을 매다는 자루를 허리띠에 부착해 검을 휴대했습니다.

중국의 패검

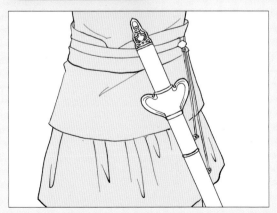

중국에서는 칼집에 달린 장식에 끈을 묶어서 허리띠에 매달았습니다. 이 방식은 진(晉)나라부터 보급되었다고 알려져 있습니다.

일본의 태도

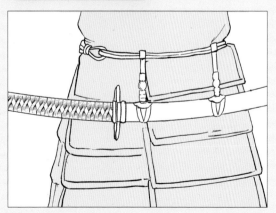

일본의 태도는 끈목이라는 부분에 끈(태도서)을 연결해서 패검합니다. 지면과 평행이면 말을 탔을 때 칼집끝이 말의 엉덩이를 때리는 일이 없어집니다.

형태 잡는 법

중심선

직검은 직사각형으로 형태를 잡으면 쉽습니다. 직사각형에 대각선을 그으면 중심을 쉽게 찾을 수 있고, 중심을 지나는 선을 그리면 좋은 기준이 됩니다. 특히 좌우대칭인 무기는 중심선이 있으면 한층 그리기 수월합니다.

직사각형은 원근을 표현할 때도 유용합니다.

곡도의 형태

일본도처럼 완만한 곡선을 그리는 도검은 기준이 되는 곡선으로 기준을 잡으면 쉽습니다. 휘어진 정도는 도의 종류에 따라서 다양하므로 자료를 보고 명확한 이미지를 잡은 다음에 그립니다.

기호로 그리는 법

도검의 형태를 심플하게 그릴 때, 예를 들어 곧은 양날 직검은 아래가 긴 오각형입니다. 칼끝으로 찌르는 듯한 포즈도 칼몸을 오각형으로 그릴 수 있습니다. 일본도처럼 곡도는 곡선이 중요한 요소이므로 단순한 기호로 표현하기 힘든데, 그림과 같은 앵글은 납작한 초승달처럼 그리면 됩니다.

오리지널 도검의 힌트

재료부터 정한다

예부터 무기에는 나무·철·동 등이 주로 쓰였는데, 동물의 뿔, 송곳니, 새의 깃털도 재료였습니다. 몬스터의 부위를 재료로 사용한 무기를 구상해보는 것도 좋은 접근 방법입니다.

세부에 몬스터의 송곳니와 발톱 등을 표현했습니다.

무기 장식

무기에 장식을 더할 때 완전히 0에서 시작하기는 힘든 탓에 모티브를 찾는 방법이 보통입니다. 실재하는 무기에도 동물과 풀꽃, 몬스터 등의 형태를 장식으로 쓴 것이 있습니다. 새와 박쥐의 날개가 새겨진 검이나 드래곤의 비늘 같은 무늬는 서양 판타지 세계에 잘 어울립니다.

박쥐 날개가 모티브인 장식.

비늘무늬 조각.

SF 테마

SF 작품에서는 칼몸이 빔인 무기를 흔히 볼 수 있습니다. 칼몸의 기본 형태는 유지하면서 일정하지 않은 형태로 표현하면 그럴듯합니다. 칼몸 외의 부분은 기계 느낌으로 디자인하는 것이 정석입니다.

빛의 덩어리로 이뤄진 칼몸.

세계관을 이해한다

판타지 세계관에서는 복잡한 곡선을 사용한 비현실적인 디자인이 적합합니다. 그 세계관에 요구되는 것이라면 사용과 휴대가 쉬운 편의성에 관계없이 겉모습의 임팩트와 아름다움을 강조하는 편이 좋습니다.

곡선 디자인.

복잡한 형태가 겹친 상태지만 흐름의 규칙성으로 통일감을 더했습니다.

도검 ▷ 포즈집

도검을 가지고 있는 캐릭터의 다양한 포즈를 모았습니다. 유럽의 한손검, 양손검, 중국의 검과 아랍의 곡도, 일본도 등 각 도검에 적합한 기본 포즈를 소개합니다.

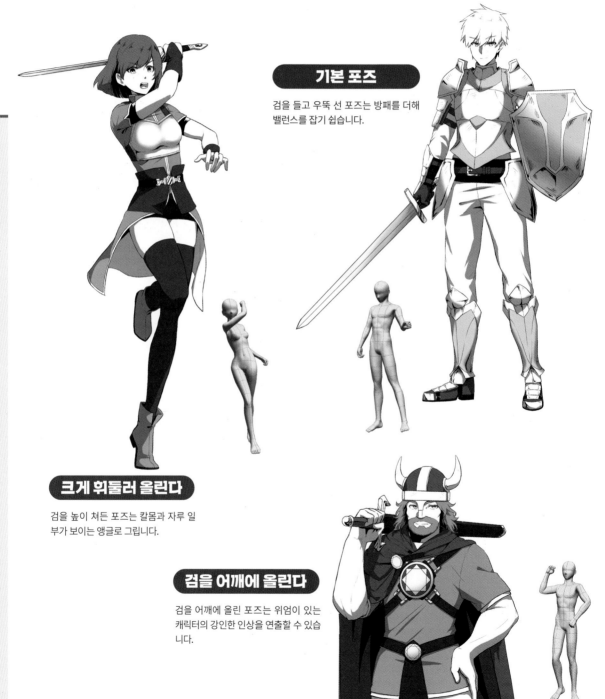

기본 포즈

검을 들고 우뚝 선 포즈는 방패를 더해 밸런스를 잡기 쉽습니다.

크게 휘둘러 올린다

검을 높이 쳐든 포즈는 칼몸과 자루 일부가 보이는 앵글로 그립니다.

검을 어깨에 올린다

검을 어깨에 올린 포즈는 위엄이 있는 캐릭터의 강인한 인상을 연출할 수 있습니다.

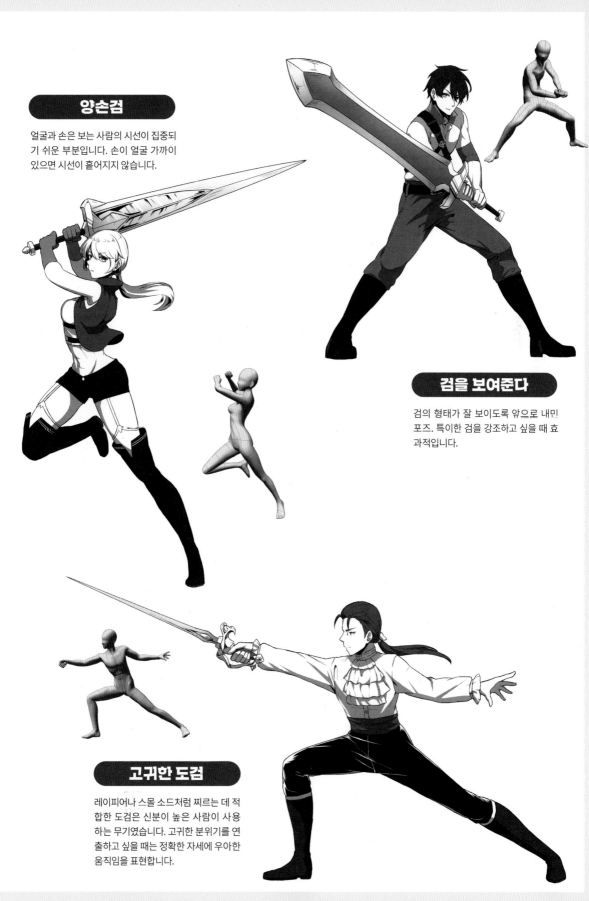

양손검

얼굴과 손은 보는 사람의 시선이 집중되기 쉬운 부분입니다. 손이 얼굴 가까이 있으면 시선이 흩어지지 않습니다.

검을 보여준다

검의 형태가 잘 보이도록 앞으로 내민 포즈. 특이한 검을 강조하고 싶을 때 효과적입니다.

고귀한 도검

레이피어나 스몰 소드처럼 찌르는 데 적합한 도검은 신분이 높은 사람이 사용하는 무기였습니다. 고귀한 분위기를 연출하고 싶을 때는 정확한 자세에 우아한 움직임을 표현합니다.

중국의 도

다리를 크게 벌리고 자세를 낮추면서 잔뜩 움츠린 스프링처럼 공격의 순간을 기다리고 있습니다.

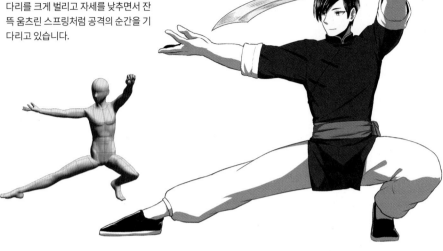

쌍검을 휘두른다

2자루의 검을 휘두르는 포즈는 각 검의 움직이는 방향을 생각하면서 그립니다. 예제처럼 상단의 검을 내려치는 움직임, 중단의 검은 옆으로 휘두르는 움직임으로 이어집니다.

검무

검을 들고 춤추는 포즈는 가벼움과 스텝을 표현할 수 있어 좋습니다.

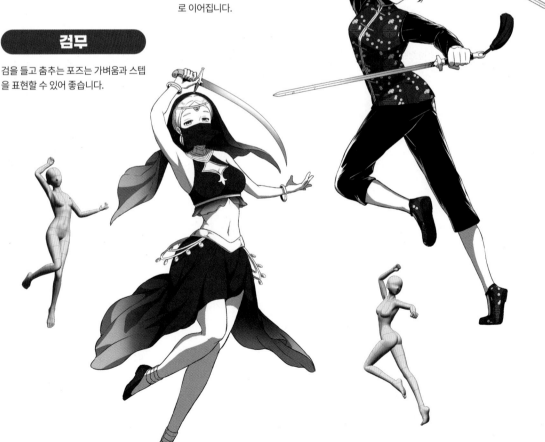

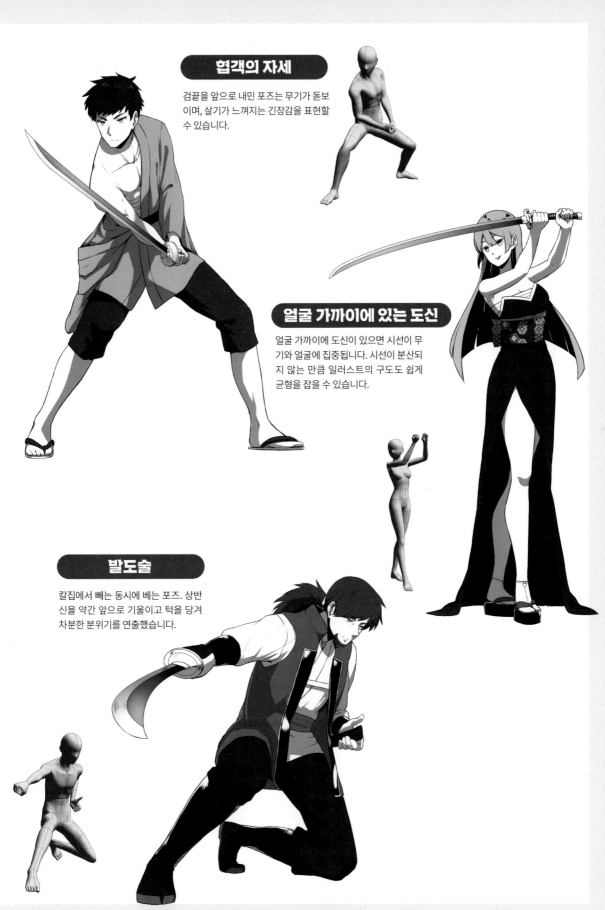

협객의 자세

검끝을 앞으로 내민 포즈는 무기가 돋보이며, 살기가 느껴지는 긴장감을 표현할 수 있습니다.

얼굴 가까이에 있는 도신

얼굴 가까이에 도신이 있으면 시선이 무기와 얼굴에 집중됩니다. 시선이 분산되지 않는 만큼 일러스트의 구도도 쉽게 균형을 잡을 수 있습니다.

발도술

칼집에서 빼는 동시에 베는 포즈. 상반신을 약간 앞으로 기울이고 턱을 당겨 차분한 분위기를 연출했습니다.

고대 오리엔트의 도검

기원전 2550년경의 고대 도시 우르(지금의 이라크 바그다드 부근) 유적에서 출토된 공예품인 '우르의 깃발 (Standard of Ur)'에는 메소포타미아 문명을 일군 수메르인의 용감한 모습이 기록되어 있습니다. 고대 이집트의 유적에서도 다양한 도검이 존재했다는 사실을 알 수 있습니다.

◀ 고대 오리엔트의 단검

고대 메소포타미아와 이집트, 이란 등에서는 무기와 청동제 물건이 중심이었습니다. 수많은 왕국의 흥망 속에서 더 강력한 철제 무기가 등장하고 유럽과 다른 아시아 지역으로도 전파되었습니다.

◆ 청동 단검

고대 국가가 있었던 지역에서 청동기가 많이 출토 되었습니다. 복잡한 조각이나 돌을 끼워 넣은 장 식은 당시의 높은 기술 수준을 증명합니다.

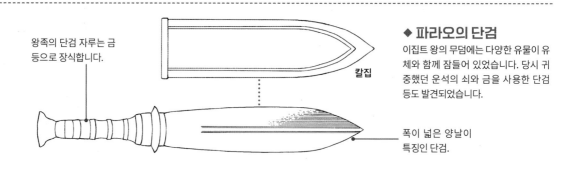

왕족의 단검 자루는 금 등으로 장식합니다.

칼집

◆ 파라오의 단검

이집트 왕의 무덤에는 다양한 유물이 유 체와 함께 잠들어 있었습니다. 당시 귀 중했던 운석의 쇠와 금을 사용한 단검 등도 발견되었습니다.

폭이 넓은 양날이 특징인 단검.

◆ 다양한 이집트 단검

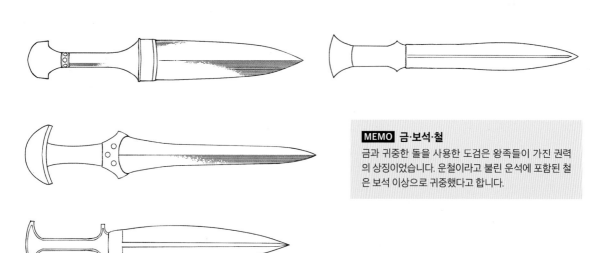

MEMO 금·보석·철
금과 귀중한 돌을 사용한 도검은 왕족들이 가진 권력 의 상징이었습니다. 운철이라고 불린 운석에 포함된 철 은 보석 이상으로 귀중했다고 합니다.

◆ 금 단검

수메르 문명의 유적에서 칼몸과 칼집을
금으로 장식한 의식용 단검이 발견되었
습니다.

칼집

고대 오리엔트의 장검

양날 동검은 유럽과 중국에서도 출토되었지만, 역사가 오래된 오리엔트 지방에서도 동일한 것이 발견되었습니다.

버섯 같은 모양의 자루머리.

◆ 동검

다양한 왕조가 번영했던 이란과 그 주
변에서 수많은 동검이 출토되었습니다.

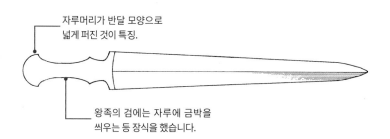

자루머리가 반달 모양으로
넓게 퍼진 것이 특징.

왕족의 검에는 자루에 금박을
씌우는 등 장식을 했습니다.

◆ 이집트 동검

기원전 1000년 전부터 이집트에서 쓰
였던 동검은 이집트의 단검처럼 자루머
리가 반달 모양입니다.

시클 소드(Sickle sword)

인류 최고의 문명 발생지인 메소포타미아를 시작해 고대 오리엔트 유적에서 발굴된 낫 모양의 도검입니다. 고대 이집트에서
는 코피스라고 불렀습니다.

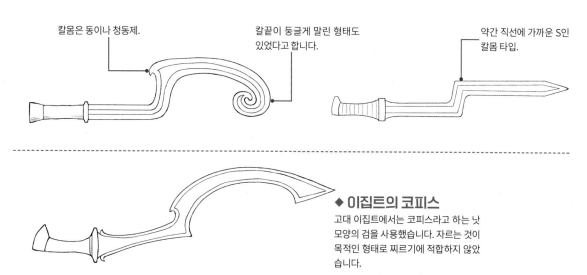

칼몸은 동이나 청동제.

칼끝이 둥글게 말린 형태도
있었다고 합니다.

약간 직선에 가까운 S인
칼몸 타입.

◆ 이집트의 코피스

고대 이집트에서는 코피스라고 하는 낫
모양의 검을 사용했습니다. 자르는 것이
목적인 형태로 찌르기에 적합하지 않았
습니다.

고대 유럽의 도검

고대 유럽에서는 긍지 높은 로마 군단병의 힘이 강대했습니다. 도검 '글라디우스'를 시작해 병사들의 군장에 꼭 포함되는 무기가 많이 탄생했습니다. 로마와 대치했던 게르만 민족이 사용했던 '색스'도 빼놓을 수 없습니다.

고대 로마의 도검

고대 로마 검투사(글래디에이터)의 무기로 유명한 글라디우스는 로마 군단병에게 많은 승리를 안겨주었던 검이기도 합니다. 그 밖에 단검인 푸기오와 글라디우스보다 긴 스파타 등도 쓰였습니다.

칼집

◆ **글라디우스(Gladius)**

신분이 높은 전사의 글라디우스는 금 등으로 장식해 권력을 드러내는 물건으로 쓰이기도 했습니다.

크기 50~70cm

◆ **푸기오(Pugio)**

로마 군단병에게 빼놓을 수 없는 무기. 칼몸의 폭이 넓은 양날 단검인 푸기오는 글라디우스, 필룸(Pilum, 투창)과 함께 장비했습니다.

크기 20~30cm

칼집

◆ **그리스식 글라디우스**

고대 그리스의 검은 굴곡에 대칭인 형태가 많았고, 글라디우스에도 동일한 형태가 있었습니다.

◆ **그리스식 스파타**
　(Spatha)

마상에서 공격하기 쉽도록 만든 기병용 장검.

크기 70~80cm

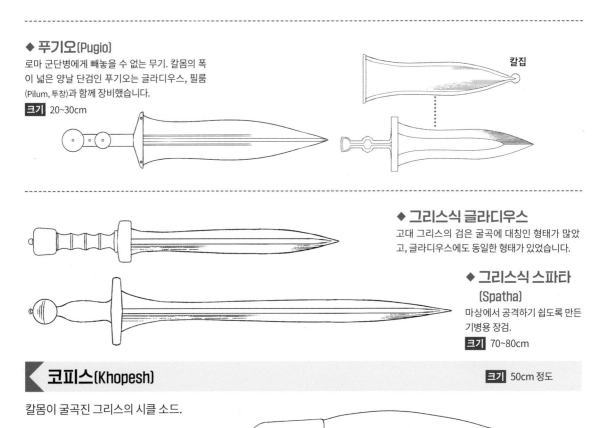

코피스(Khopesh)

크기 50cm 정도

칼몸이 굴곡진 그리스의 시클 소드.

S자로 굴곡진 외날 칼몸이 특징.

색스(Sax)

크기 30~40cm

외날 단검이며 부엌칼 같은 형태입니다. 휴대하기 쉬운 크기로 전투 외에도 편리한 도구로 쓰였습니다. 긴 색스는 스크래머 색스라고 불렀습니다. 유럽의 넓은 지역에서 오랫동안 쓰였지만, 11세기 무렵 더는 쓰지 않았다고 합니다.

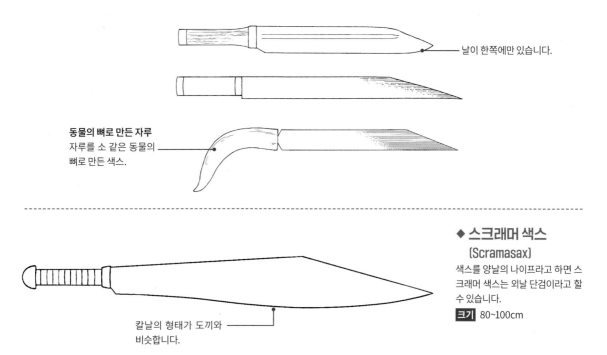

날이 한쪽에만 있습니다.

동물의 뼈로 만든 자루
자루를 소 같은 동물의 뼈로 만든 색스.

◆ 스크래머 색스 (Scramasax)

색스를 양날의 나이프라고 하면 스크래머 색스는 외날 단검이라고 할 수 있습니다.

크기 80~100cm

칼날의 형태가 도끼와 비슷합니다.

팔카타(Falcata)

크기 40~60cm

고대 로마를 때때로 위협했던 에트루리아인이 사용한 검. 곡선이 두드러지는 외날인 팔카타를 그리스에서는 마카이라(Machaira)라고 불렀습니다.

MEMO 강했던 에트루리아인
이탈리아 중부를 지배했던 에트루리아인은 한때는 로마를 지배할 정도로 세력을 확대했었습니다.

말이나 새 등의 동물 머리를 본뜬 장식을 자루 끝에 붙였습니다.

청동기 시대의 검

동검은 유럽에서도 다수 출토되었습니다. 제철 기술의 발달로 더 강력한 철제 무기로 교체되면서 동검은 자취를 감추게 되었습니다.

동검에서 흔히 볼 수 있는 양날의 칼몸.

중세 유럽의 도검

중세 시대에 유럽은 기병의 등장과 함께 한 손으로도 쉽게 다룰 수 있는 가벼운 도검을 많이 만들었습니다. 병사와 기사들은 장검을 쓸 수 없는 상황을 대비해 단검을 오른쪽 허리에 항상 휴대하게 되었습니다.

바이킹 소드(Viking sword)

크기 80~90cm

중세 암흑시대에 활약했던 바이킹의 도검. 바이킹은 방패를 활용한 전투가 특기였던 만큼 한 손으로 사용했습니다. 칼몸의 폭이 넓고 끝이 뭉뚝한 형태는 찌르기에 적합하지 않았습니다.

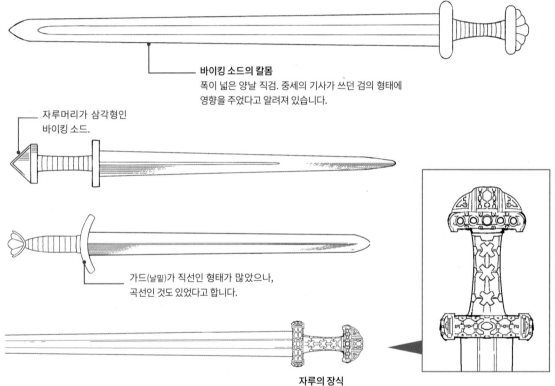

바이킹 소드의 칼몸
폭이 넓은 양날 직검. 중세의 기사가 쓰던 검의 형태에 영향을 주었다고 알려져 있습니다.

자루머리가 삼각형인 바이킹 소드.

가드(날밑)가 직선인 형태가 많았으나, 곡선인 것도 있었다고 합니다.

자루의 장식
소유자의 높은 신분을 호화로운 장식으로 표현할 수 있습니다.

기사의 한손검

크기 80~90cm

기사가 사용한 검은 크로스 가드(Cross guard)라고 부르는 십자 모양의 날밑이 특징입니다. 기독교에서 십자는 의미가 특별하며, 유럽의 국기나 문장에서 자주 볼 수 있듯이 무기에도 반영되었을 것으로 추측합니다.

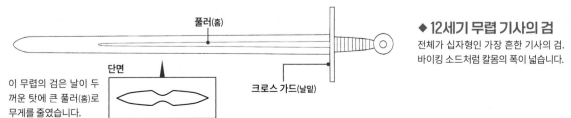

풀러(홈)

◆ 12세기 무렵 기사의 검
전체가 십자형인 가장 흔한 기사의 검.
바이킹 소드처럼 칼몸의 폭이 넓습니다.

단면

크로스 가드(날밑)

이 무렵의 검은 날이 두꺼운 탓에 큰 풀러(홈)로 무게를 줄였습니다.

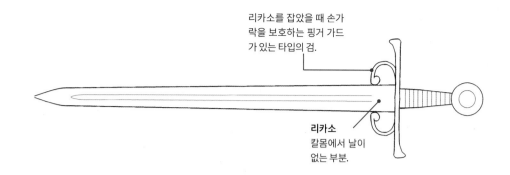

리카소를 잡았을 때 손가
락을 보호하는 핑거 가드
가 있는 타입의 검.

리카소
칼몸에서 날이
없는 부분.

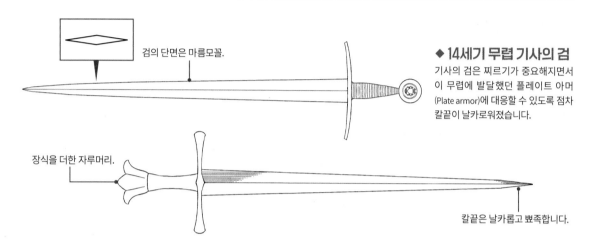

검의 단면은 마름모꼴.

장식을 더한 자루머리.

◆ 14세기 무렵 기사의 검
기사의 검은 찌르기가 중요해지면서
이 무렵에 발달했던 플레이트 아머
(Plate armor)에 대응할 수 있도록 점차
칼끝이 날카로워졌습니다.

칼끝은 날카롭고 뾰족합니다.

쇼트 소드(Short sword)

크기 70~80cm

일반적으로 짧은 검을 쇼트 소드라고
하는데, 여기서는 중세의 검 중에서도
비교적 짧은 것을 가리킵니다. 난전에
대응하기 쉽도록 보병에게 많이 보급했
다고 합니다.

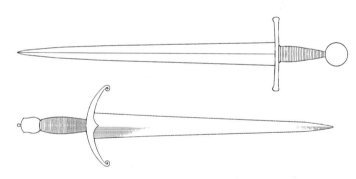

펄션(Falchion)

크기 70~80cm

중세에 등장한 도검이며, 칼몸의 폭이 넓고 완만하게 휘어진 외날이 특징입니다. 네모난 중식도와 유사한 형태로 인해 스크
래머 색스의 기원이라는 설도 있습니다.

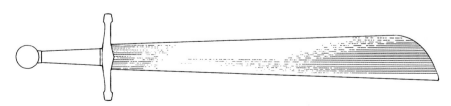

바스타드 소드(Bastard sword)

크기 115~140cm

종종 '한 손 반검'이라는 의미로 핸드 앤 어 하프 소드(Hand-and-a-half sword)라고 불립니다. 한 손, 양손 가리지 않고 쓸 수 있도록 자루를 약간 길게 만들었습니다.

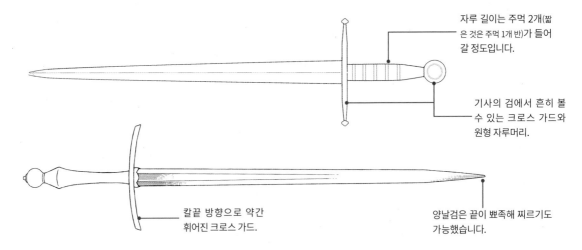

자루 길이는 주먹 2개(짧은 것은 주먹 1개 반)가 들어갈 정도입니다.

기사의 검에서 흔히 볼 수 있는 크로스 가드와 원형 자루머리.

칼끝 방향으로 약간 휘어진 크로스 가드.

양날검은 끝이 뾰족해 찌르기도 가능했습니다.

폼멜과 가드 그리는 법

폼멜(자루머리)과 가드(날밑)는 나무나 뼈, 동물의 뿔 등으로 만들기도 했고, 자루에는 로프나 가죽을 감았습니다.

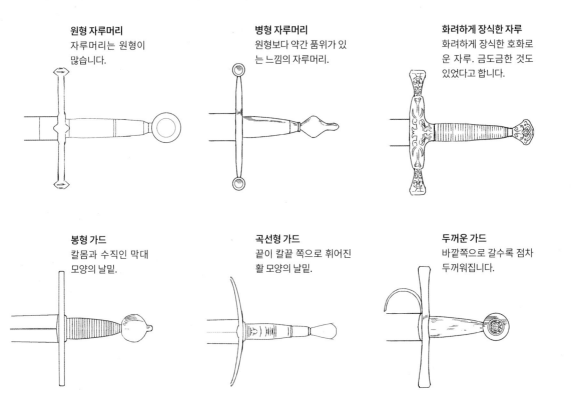

원형 자루머리
자루머리는 원형이 많습니다.

병형 자루머리
원형보다 약간 품위가 있는 느낌의 자루머리.

화려하게 장식한 자루
화려하게 장식한 호화로운 자루. 금도금한 것도 있었다고 합니다.

봉형 가드
칼몸과 수직인 막대 모양의 날밑.

곡선형 가드
끝이 칼끝 쪽으로 휘어진 활 모양의 날밑.

두꺼운 가드
바깥쪽으로 갈수록 점차 두꺼워집니다.

배즐러드와 대거

현대의 나이프가 그렇듯이 예전의 단검도 전투뿐 아니라 일상의 도구로 쓰였습니다. 감추기 쉬운 단검은 암살에 사용하기도 했습니다. 도구와 암살에 사용한 무기는 제6장에서 자세히 소개합니다.

◆ 배즐러드(Baselard)

13~15세기 유럽에 널리 보급된 단검. 형태가 다양한데, 칼몸에서 자루머리까지가 일체형인 것이 특징입니다.

크기 30~40cm

◆ 기욘 대거(Guyon dagger)

막대 모양의 가드(기욘)가 있는 십자형 단검. 이 타입의 단검은 후세에도 많이 볼 수 있습니다.

크기 30~40cm

◆ 런들 대거(Rondel dagger)

칼몸이 좁은 단검이며, 자루 양쪽에 반원형 가드와 폼멜이 붙어 있는 것이 특징입니다.

크기 30~40cm

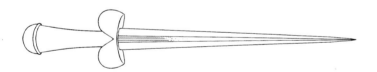

◆ 발럭 대거(Ballock dagger)

가드에 2개의 원이 붙어 있는 형태인 것이 특징인 단검.

크기 30~40cm

친퀘디아(Cinquedea)　　**크기** 40~60cm

르네상스 시기의 이탈리아 베네치아에서 탄생한 단검. 폭이 넓은 좌우대칭인 칼몸에 손가락 모양의 홈이 있는 것이 특징입니다. 화려하게 장식한 것이 많습니다.

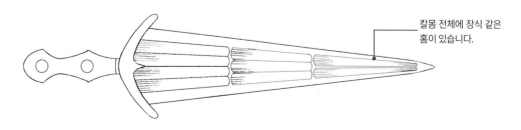

칼몸 전체에 장식 같은 홈이 있습니다.

근세 유럽의 도검

화기의 발달과 함께 무거운 갑옷이 쇠퇴하자 도검은 장신구나 결투의 도구로 쓰이는 일이 빈번해졌습니다. 따라서 자루나 칼날을 화려하게 장식한 검이나 날밑의 디자인이 뛰어난 레이피어가 많이 생겨났습니다.

◀ 레이피어(Rapier)

크기 80~90cm

16세기에 신분이 높은 사람들 사이에서 널리 쓰였습니다. 찌르기에 특화된 도검이며, 칼끝이 무척 날카로웠습니다. 신사와 귀족들의 결투에도 쓰였습니다.

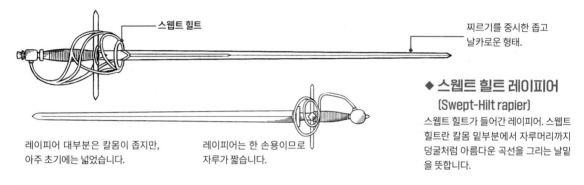

스웹트 힐트

찌르기를 중시한 좁고 날카로운 형태.

레이피어 대부분은 칼몸이 좁지만, 아주 초기에는 넓었습니다.

레이피어는 한 손용이므로 자루가 짧습니다.

◆ 스웹트 힐트 레이피어
(Swept-Hilt rapier)
스웹트 힐트가 들어간 레이피어. 스웹트 힐트란 칼몸 밑부분에서 자루머리까지 덩굴처럼 아름다운 곡선을 그리는 날밑을 뜻합니다.

◆ 컵 힐트 레이피어
(Cup-Hilt rapier)
스페인(에스파냐)에서 태어난 컵 힐트 레이피어에는 손을 보호하는 스웹트 힐트 대신 심플한 그릇 모양의 장식이 있습니다.

컵 힐트

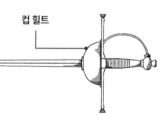

◆ 파펜하이머 레이피어
(Pappenheimer rapier)
'쉘 가드(Shell guard)'라고 불리는 큰 타원형 장식으로 손을 보호합니다.

반대쪽에도 쉘 가드가 붙어 있습니다.

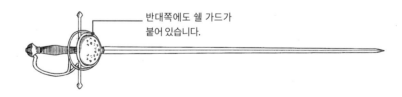

◆ 힐트의 종류

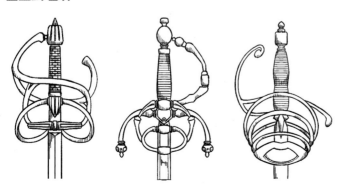

MEMO 지위를 나타냈던 레이피어
우아한 디자인의 레이피어는 신분이 높은 이들에게 자신을 뽐내는 중요한 아이템이기도 했습니다. 한때는 레이피어가 높은 신분의 상징이었던 시기도 있었다고 합니다.

브로드 소드(Broad sword)

크기 70~80cm

르네상스 시대의 유럽에서 17~18세기에 걸쳐 널리 보급되었습니다. 브로드 소드란 '칼몸이 넓은 검'이라는 의미지만, 같은 시기에 활약했던 레이피어에 비해 넓었던 탓에 붙여졌던 명칭입니다.

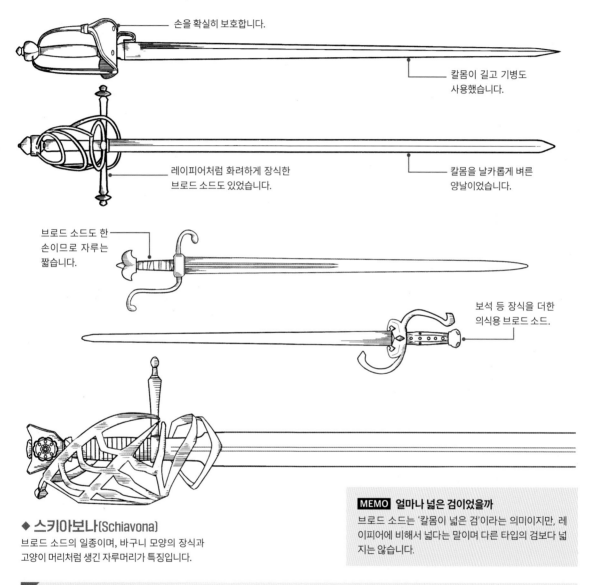

손을 확실히 보호합니다.

칼몸이 길고 기병도 사용했습니다.

레이피어처럼 화려하게 장식한 브로드 소드도 있었습니다.

칼몸을 날카롭게 벼른 양날이었습니다.

브로드 소드도 한 손이므로 자루는 짧습니다.

보석 등 장식을 더한 의식용 브로드 소드.

◆ 스키아보나(Schiavona)

브로드 소드의 일종이며, 바구니 모양의 장식과 고양이 머리처럼 생긴 자루머리가 특징입니다.

> **MEMO** 얼마나 넓은 검이었을까
> 브로드 소드는 '칼몸이 넓은 검'이라는 의미이지만, 레이피어에 비해서 넓다는 말이며 다른 타입의 검보다 넓지는 않습니다.

플랑베르주(Flamberge)

타오르는 불꽃 같은 아름다운 물결무늬의 날이 특징입니다. 프랑스어로 '타오르는 듯한'이라는 의미의 '플랑부아양(Flamboyant)'이 어원으로 알려져 있습니다. 레이피어 타입 외에도 츠바이헨더 타입 등도 있습니다.

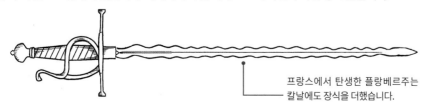

프랑스에서 탄생한 플랑베르주는 칼날에도 장식을 더했습니다.

방어용 단검

맹 고슈와 소드 브레이커는 방어용 무기입니다. 왼손에 들고 상대의 공격을 받아넘기는 목적으로 쓰였습니다.

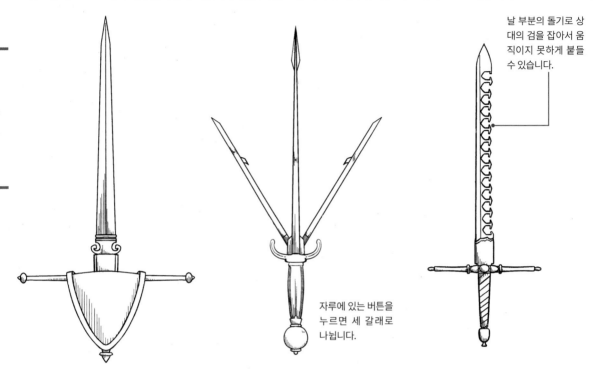

날 부분의 돌기로 상대의 검을 잡아서 움직이지 못하게 붙들 수 있습니다.

자루에 있는 버튼을 누르면 세 갈래로 나뉩니다.

◆ **맹 고슈**(Main gauche, 패링 대거Parrying dagger)

16세기에 등장한 방어용 단검. 레이피어 등의 한손검을 오른손에 들고 왼손에 방어용 단검인 맹 고슈를 든 전투 스타일로 주로 쓰였습니다.

크기 50~60cm

◆ **트리플 대거** (Triple dagger)

맹 고슈의 일종인 왼손용 단검. 트리플 대거는 칼몸이 세 갈래로 나뉘는 특수한 형태입니다.

크기 50~60cm

◆ **소드 브레이커** (Sword breaker)

맹 고슈와 마찬가지로 왼손용 단검이지만 소드 브레이커는 톱처럼 생긴 특이한 검입니다.

크기 50~60cm

◆ **왼손용 대거**

칼끝 쪽으로 휘어진 날밑으로 상대의 검을 받아넘깁니다.

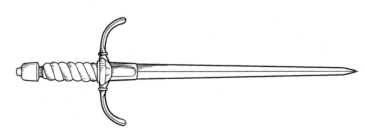

크기 50~60cm

더전 대거

17세기 무렵 스코틀랜드에서 쓰였던 단검. 발럭 대거의 발전형으로 알려져 있습니다.

목제 자루는 팔각형.

투 핸드 소드(Two hand sword)

이름 그대로 자루가 긴 양손검. 200cm가 넘을 정도로 길이가 긴 것도 있다고 합니다.

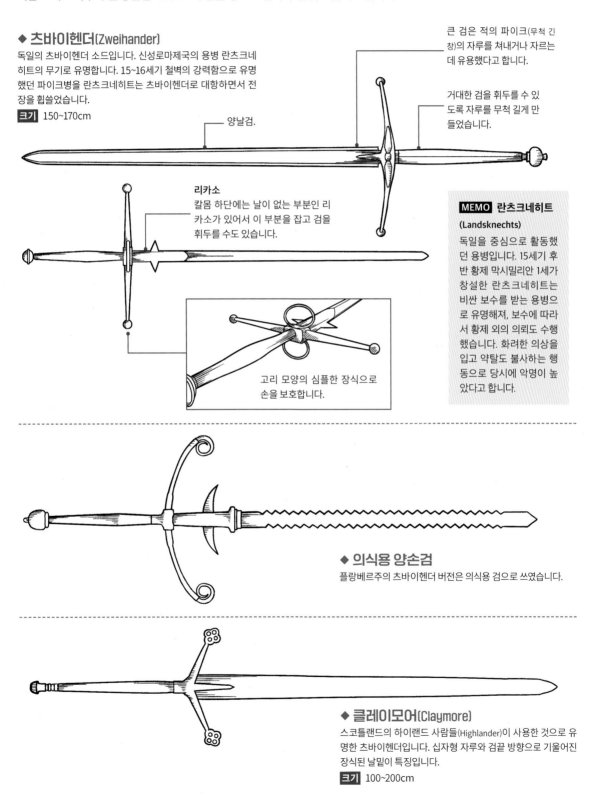

◆ 츠바이헨더(Zweihander)

독일의 츠바이헨더 소드입니다. 신성로마제국의 용병 란츠크네히트의 무기로 유명합니다. 15~16세기 철벽의 강력함으로 유명했던 파이크병을 란츠크네히트는 츠바이헨더로 대항하면서 전장을 휩쓸었습니다.

크기 150~170cm

양날검.

큰 검은 적의 파이크(무척 긴 창)의 자루를 쳐내거나 자르는 데 유용했다고 합니다.

거대한 검을 휘두를 수 있도록 자루를 무척 길게 만들었습니다.

리카소
칼몸 하단에는 날이 없는 부분인 리카소가 있어서 이 부분을 잡고 검을 휘두를 수도 있습니다.

고리 모양의 심플한 장식으로 손을 보호합니다.

> **MEMO** 란츠크네히트
> **(Landsknechts)**
> 독일을 중심으로 활동했던 용병입니다. 15세기 후반 황제 막시밀리안 1세가 창설한 란츠크네히트는 비싼 보수를 받는 용병으로 유명해져, 보수에 따라서 황제 외의 의뢰도 수행했습니다. 화려한 의상을 입고 약탈도 불사하는 행동으로 당시에 악명이 높았다고 합니다.

◆ 의식용 양손검

플랑베르주의 츠바이헨더 버전은 의식용 검으로 쓰였습니다.

◆ 클레이모어(Claymore)

스코틀랜드의 하이랜드 사람들(Highlander)이 사용한 것으로 유명한 츠바이헨더입니다. 십자형 자루와 검끝 방향으로 기울어진 장식된 날밑이 특징입니다.

크기 100~200cm

◤ 처형용 검

17세기 무렵의 처형용 양손검. 참수용으로 만들어져 칼몸의 폭이 넓고, 베는 데 특화되었습니다.

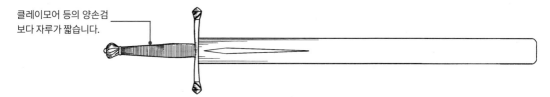

클레이모어 등의 양손검
보다 자루가 짧습니다.

◤ 노코기리에의 검

칼날에 뾰족한 가시가 달린 특이
한 검은 톱가오리의 톱처럼 생긴
주둥이 부위를 그대로 검에 전용
했습니다.

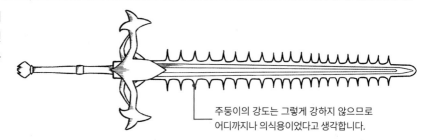

주둥이의 강도는 그렇게 강하지 않으므로
어디까지나 의식용이었다고 생각합니다.

◤ 터크(Tuck)

크기 100~120cm

체인 메일(Chain mail)의 쇠사슬을 뚫을 수 있게 고안된 찌르기 전용 검. 14~16세기 무렵 쓰였으며, 백병전에서 활약했습니다.
좁고 긴 형태가 특징입니다. 크기는 기본적으로 100~120cm지만 140~150cm로 비교적 긴 종류도 있었다고 합니다.

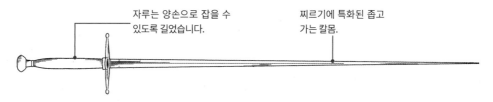

자루는 양손으로 잡을 수
있도록 길었습니다.

찌르기에 특화된 좁고
가는 칼몸.

◆ 노커(Knocker)

17세기 폴란드와 러시아에서는 터크의 뒤를 잇는 찌르기 전용 무기를 사용했습니다.

◤ 카츠발거(Katzbalger)

란츠크네히트가 사용했던 검입니다. 브로드 소드의 일종이며, 메인인 장병 무기나 츠바이헨더를 쓸 수 없을 때를 대비했다고
합니다.

물고기의 꼬리지느러미
같은 모양의 자루머리.

폭이 넓은 양날.

행어(Hanger)

크기 70~90cm

짧은 외날검인 행어는 수렵에 사용했습니다. 동물을 사냥하고 해체하는 데 편리한 행어는 18세기가 되면 보병 등의 군용검으로 쓰이게 되었습니다.

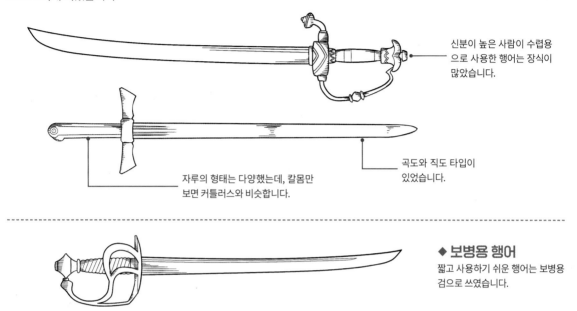

신분이 높은 사람이 수렵용으로 사용한 행어는 장식이 많았습니다.

자루의 형태는 다양했는데, 칼몸만 보면 커틀러스와 비슷합니다.

곡도와 직도 타입이 있었습니다.

◆ 보병용 행어
짧고 사용하기 쉬운 행어는 보병용 검으로 쓰였습니다.

해병과 해적의 도검

대항해시대(15~16세기)의 도검은 커틀러스가 유명합니다. 해병과 해적들의 도검은 선상의 백병전에서 사용하기 쉽게 짧은 길이가 적합했습니다.

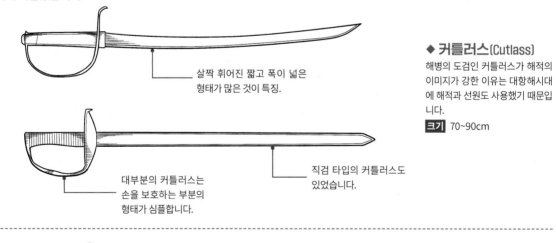

살짝 휘어진 짧고 폭이 넓은 형태가 많은 것이 특징.

◆ 커틀러스(Cutlass)
해병의 도검인 커틀러스가 해적의 이미지가 강한 이유는 대항해시대에 해적과 선원도 사용했기 때문입니다.
크기 70~90cm

대부분의 커틀러스는 손을 보호하는 부분의 형태가 심플합니다.

직검 타입의 커틀러스도 있었습니다.

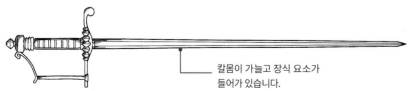

◆ 해군 장교의 검
18~19세기 해군 장교용 검은 자루에 상아나 황동 등을 사용해 화려하게 장식했다고 합니다.
크기 70~90cm

칼몸이 가늘고 장식 요소가 들어가 있습니다.

스몰 소드(Small sword)

시민의 일상용 도검이며, 17세기 무렵 등장했습니다. 장신구에 가까웠던 귀족들의 스몰 소드는 대개 장식이 화려합니다.

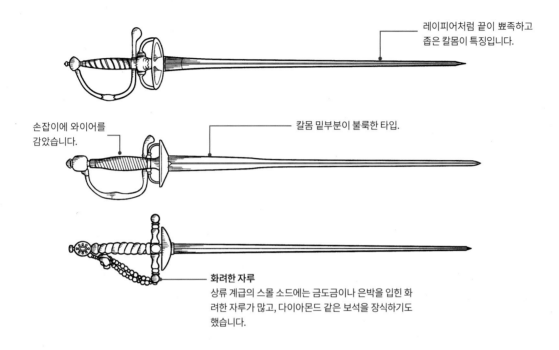

레이피어처럼 끝이 뾰족하고 좁은 칼몸이 특징입니다.

손잡이에 와이어를 감았습니다.

칼몸 밑부분이 볼록한 타입.

화려한 자루
상류 계급의 스몰 소드에는 금도금이나 은박을 입힌 화려한 자루가 많고, 다이아몬드 같은 보석을 장식하기도 했습니다.

사벨(Saber)

주로 기병이 사용한 한손검으로 완만하게 휘어진 칼몸이 특징입니다. 직검이나 부분적으로 휘어진 형태 등 다양합니다. 한손으로 쓰기 쉽도록 가볍게 만들어졌습니다.

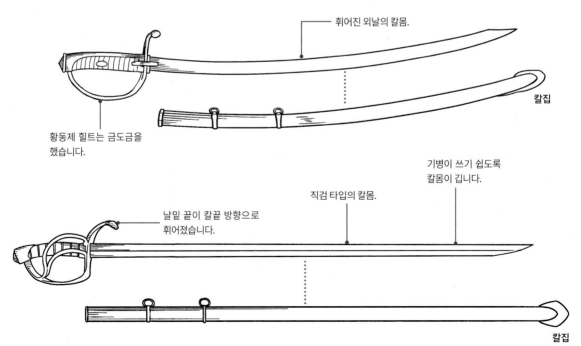

휘어진 외날의 칼몸.

칼집

황동제 힐트는 금도금을 했습니다.

기병이 쓰기 쉽도록 칼몸이 깁니다.

직검 타입의 칼몸.

날밑 끝이 칼끝 방향으로 휘어졌습니다.

칼집

◆ 여러 형태의 자루

우아한 형태의 D자 모양이 기본이
지만, 가지처럼 갈라진 것도 있습니다.

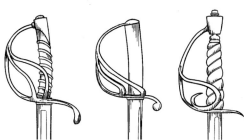

D자 모양의 자루

다양한 자루

유럽 도검의 대부분은 한손검이
므로, 자루도 대개 짧습니다. 장
식이 호화로운 검은 대부분 기병
이 사용했습니다. 보병용은 보통
형태가 단순합니다.

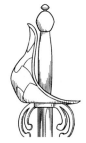
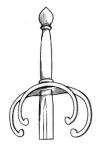
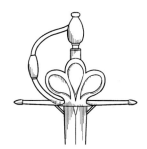

폭이 넓고 장식 느낌이지만 손
을 확실히 보호합니다.

휘어진 날밑은 적의 검을 붙
잡을 수 있습니다.

달걀처럼 생긴 자루머리는 흔
한 형태입니다.

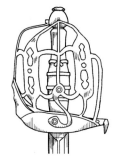
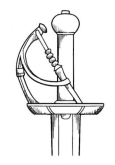

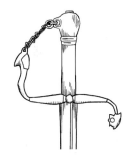

브로드 소드 등에 볼 수 있는
바구니 모양의 자루(바스켓 힐
트).

왼쪽에 비해 비교적 단순한 형
태의 자루.

예술품 같은 느낌의 우아한
디자인.

자루머리의 체인 장식으로 날
밑을 연결한 자루.

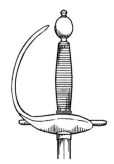

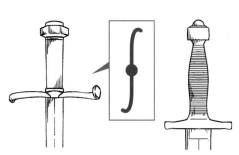

컵 모양의 날밑과 자루가 일
체형입니다.

자루머리를 동물 모양으로 조
각한 자루.

위에서 보면 날밑이 S자인 심
플한 타입.

십자형 날밑과 자루가 일체형
인 타입.

중국의 도검

고대 중국은 전차(전투용 마차)전이 주류였던 만큼 오랫동안 도검은 보조 무기였습니다. 그러나 이윽고 도검은 보병과 기병의 중요한 무기가 되었습니다. 곧게 뻗은 칼몸의 환수도와 휘어진 유엽도, 2개의 검을 하나의 칼집에 넣은 쌍검 등 긴 중국의 역사에서 태어난 도검의 형태는 참으로 다양합니다.

◀ 검(劍)

크기 90cm 정도

중국의 검은 끝이 뾰족한 양날 도검입니다. 중국에서는 자루가 짧은 무기를 '단병기(短兵器)'라고 하는데, 검도 단병기에 들어갑니다. 춘추전국시대(기원전 8세기~기원전 3세기)에는 살상력이 높은 강력한 무기로 발달했으나 시대의 변화와 함께 장식품이나 무술용이라는 색채가 강해졌고, 실전에 쓰이지 않게 되었습니다.

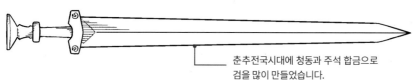

춘추전국시대에 청동과 주석 합금으로 검을 많이 만들었습니다.

◆ 고대의 동검

기원전 18세기 무렵 유적에서 청동제 무기가 발굴되었습니다. 춘추전국시대에 오월(吳越) 지방을 중심으로 월왕구천검(→p.53)처럼 무척 우수한 청동제 검이 탄생했습니다.

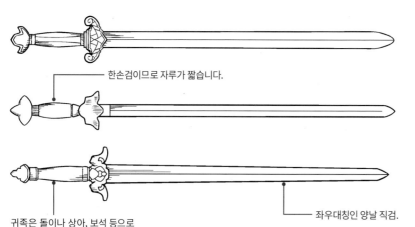

한손검이므로 자루가 짧습니다.

귀족은 돌이나 상아, 보석 등으로 자루를 장식했습니다.

좌우대칭인 양날 직검.

◆ 화려한 장식의 중국검

한~삼국 시대 무렵부터 검은 도로 바뀌면서 전투에 쓰이지 않게 되었습니다. 그러나 장식품으로 권력자에게 사랑받은 덕분에 사라지지 않았습니다. 현대에도 중국 무술의 연무에 쓰이고 있습니다.

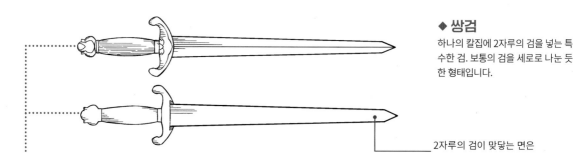

칼집

◆ 쌍검

하나의 칼집에 2자루의 검을 넣는 특수한 검. 보통의 검을 세로로 나눈 듯한 형태입니다.

2자루의 검이 맞닿는 면은 평평합니다.

도[刀]

외날인 도는 참격(斬擊)이 목적인 무기입니다. 전한(前漢, 기원전 202년~기원후 8년) 시대에 발달했고, 이후 오랫동안 다양한 형태로 바뀌면서 실전에 쓰였습니다.

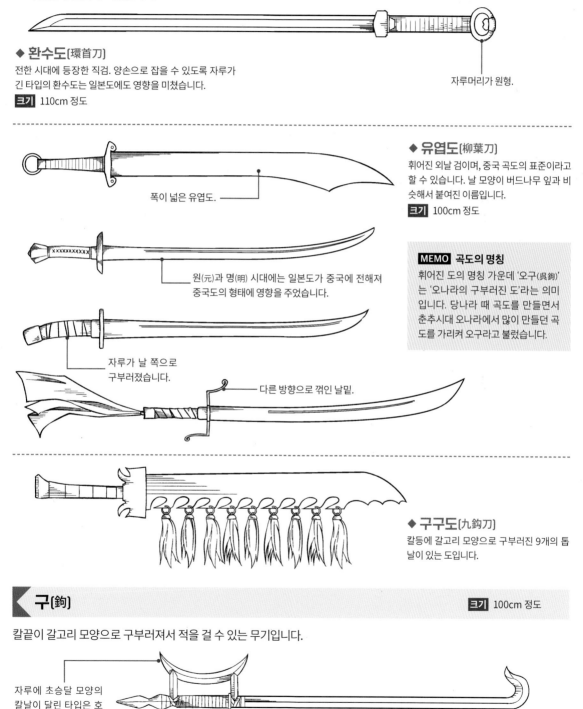

◆ **환수도**[環首刀]
전한 시대에 등장한 직검. 양손으로 잡을 수 있도록 자루가
긴 타입의 환수도는 일본도에도 영향을 미쳤습니다.

크기 110cm 정도

자루머리가 원형.

폭이 넓은 유엽도. —

◆ **유엽도**[柳葉刀]
휘어진 외날 검이며, 중국 곡도의 표준이라고
할 수 있습니다. 날 모양이 버드나무 잎과 비
슷해서 붙여진 이름입니다.

크기 100cm 정도

MEMO 곡도의 명칭
휘어진 도의 명칭 가운데 '오구(吳鉤)'
는 '오나라의 구부러진 도'라는 의미
입니다. 당나라 때 곡도를 만들면서
춘추시대 오나라에서 많이 만들던 곡
도를 가리켜 오구라고 불렀습니다.

원(元)과 명(明) 시대에는 일본도가 중국에 전해져
중국도의 형태에 영향을 주었습니다.

자루가 날 쪽으로
구부러졌습니다.

다른 방향으로 꺾인 날밑.

◆ **구구도**[九鉤刀]
칼등에 갈고리 모양으로 구부러진 9개의 톱
날이 있는 도입니다.

구[鉤]

크기 100cm 정도

칼끝이 갈고리 모양으로 구부러져서 적을 걸 수 있는 무기입니다.

자루에 초승달 모양의
칼날이 달린 타입은 호
수구(護手鉤)라고도 불
렀습니다.

일본의 도검

고대 일본의 도검은 대륙과 조선 반도의 영향을 강하게 받으면서 독자적으로 발전했습니다. 일본도가 출현하기 전에도 긴 도는 있었으며, 환두대도나 두추대도 등이 유명한데 모두 직도입니다.

◀ 대도[大刀]

크기 날 길이 60~90cm

고대 일본의 긴 직도. 대륙에서 전래된 외날 직도에서 유래해 일본 독자의 형태로 발전했습니다.

◆ 환두대도[環頭大刀]

고분 시대(3세기 후반~7세기)의 도입니다. 원형의 자루머리가 특징입니다. 조정 관리부터 하급 병사까지 넓게 보급되었고, 상류 계급용이나 의식용 대도에는 장식을 더했습니다.

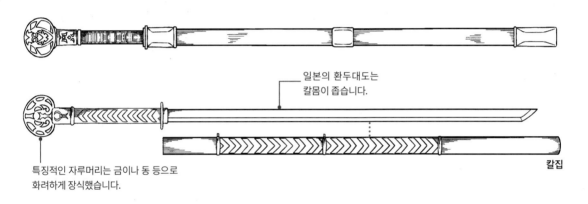

일본의 환두대도는 칼몸이 좁습니다.

특징적인 자루머리는 금이나 동 등으로 화려하게 장식했습니다.

칼집

◆ 두추대도[頭椎大刀]

자루머리가 불룩한 형태의 대도. 동으로 만든 부분에 금을 장식해 대단히 화려합니다.

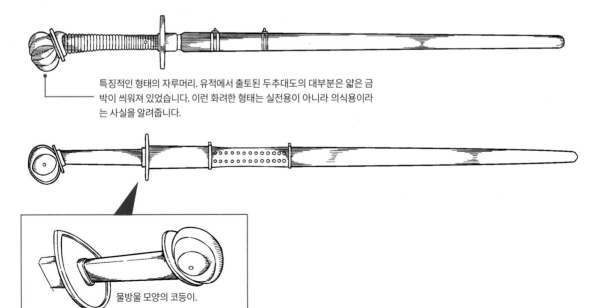

특징적인 형태의 자루머리. 유적에서 출토된 두추대도의 대부분은 얇은 금박이 씌워져 있었습니다. 이런 화려한 형태는 실전용이 아니라 의식용이라는 사실을 알려줍니다.

물방울 모양의 코등이.

◆ 당양대도(唐様大刀)

나라 시대(710~794)가 되면 대륙에서 전해진 양식을 일본풍으로 모조한 당양대도가 만들어집니다. 자루머리와 날밑, 칼집 등의 외장에 금은이나 옻칠, 가죽 등으로 화려하게 장식을 했습니다.

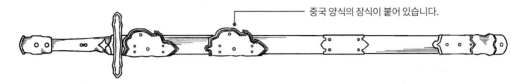

중국 양식의 장식이 붙어 있습니다.

- -

◆ 흑작대도(黒作大刀)

나라 시대에 만들어진 대도. 칼집은 검게 옻칠을 했고, 장식이 없는 실용적인 도입니다.

테누키오(手抜緒, 손목끈)라는 끈을 넣는 구멍이 뚫려 있습니다.

허리에 걸칠 수 있는 부품이 붙어 있습니다.

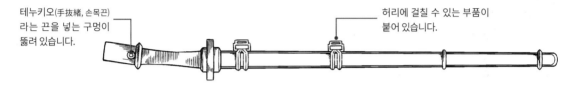

▌ 횡도(橫刀)

크기 날 길이 30~60cm

대도보다 짧은 도는 횡도라고 불렀습니다.

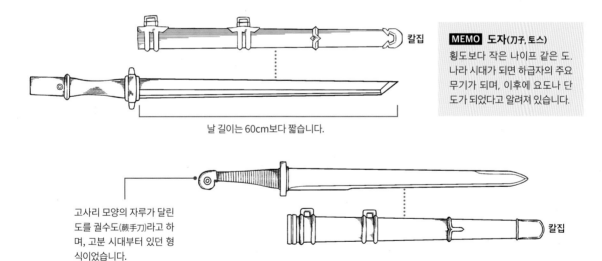

칼집

날 길이는 60cm보다 짧습니다.

고사리 모양의 자루가 달린 도를 궐수도(蕨手刀)라고 하며, 고분 시대부터 있던 형식이었습니다.

칼집

MEMO 도자(刀子, 토스)

횡도보다 작은 나이프 같은 도. 나라 시대가 되면 하급자의 주요 무기가 되며, 이후에 요도나 단도가 되었다고 알려져 있습니다.

▌ 칠지도(七枝刀)

가지처럼 생긴 날이 좌우로 3개씩 있는 신비한 형태의 도검.《니혼쇼키(日本書紀)》에도 등장하며, 지금은 나라현 덴리시 이소노카미 신궁에 보관되어 있습니다.

태도[太刀]

크기 날 길이 60~90cm

헤이안 시대(794~1185)부터 무로마치 시대(1336~1573)까지 무사들이 사용한 도입니다. 칼몸의 폭이 좁고 칼몸에서 자루까지 크게 휘어진 것이 특징이며, 마상에서 공격도 가능했습니다.

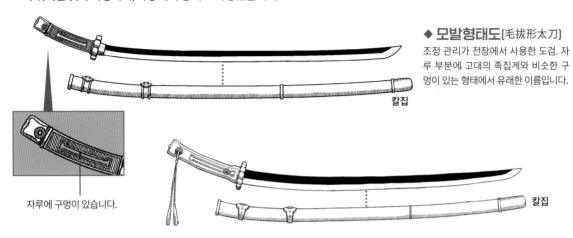

◆ **모발형태도**[毛拔形太刀]
조정 관리가 전장에서 사용한 도검. 자루 부분에 고대의 족집게와 비슷한 구멍이 있는 형태에서 유래한 이름입니다.

칼집

자루에 구멍이 있습니다.

칼집

◆ **병고쇄태도**[兵庫鎖太刀]
칼집을 허리에 걸 수 있는 부분에 병구쇄를 사용한 것이 특징입니다. 고위 무사가 착용한 것으로 알려졌으며, 의장용으로 신사 등에 봉납하는 일이 많았던 도검입니다.

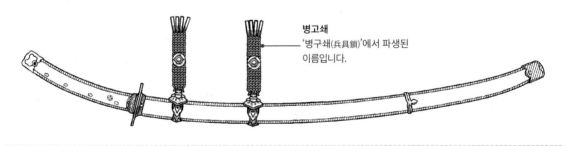

병고쇄
'병구쇄(兵具鎖)'에서 파생된 이름입니다.

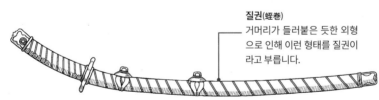

질권(蛭卷)
거머리가 들러붙은 듯한 외형으로 인해 이런 형태를 질권이라고 부릅니다.

◆ **질권태도**[蛭卷太刀]
자루와 칼집 등에 폭이 좁고 얇은 동판이나 은판을 나선형으로 감은 태도.

◆ **흑칠태도**[黑漆太刀]
자루와 칼집, 금속 부품까지 전부 검게 칠한 것이 특징입니다. 흑칠태도는 무사가 항시 휴대하는 상징으로 널리 보급되었습니다.

귀족이 사용했던 병고쇄태도 등에 비해 장식이 적은 전투용으로 튼튼하게 만들어졌습니다.

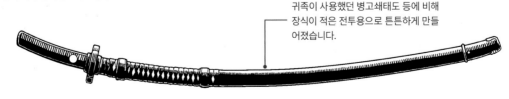

◆ 노태도[野太刀]
일반 병사가 사용했던 소박한 외장의 태도. 가마쿠라 시대(1180~1333)에는 칼몸의 길이가 160cm 이상
인 것도 있었습니다.

크기 날 길이 90~190cm

◢ 시대를 초월한 명도

일본 역사에서 다수의 명도가 태어났습니다. 그중에서 몇 가지를 소개합니다.

◆ 스이류켄[水龍劍]
본래 나라 시대에 만들어진 직도이며, 쇼소
인(正倉院)에 보관되어 있었지만, 도검 애호
가인 메이지 천황이 칼자루와 코등이, 칼집
등을 제작해 휴대하면서 애용했습니다.

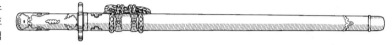

◆ 미카즈키무네치카[三日月宗近]
헤이안 시대의 명공인 산죠 무네치카(三条宗近)가 제작한 검으로 천하오검 중에 가장 아름답다고 알려져
있습니다. 무로마치 시대에는 아시카가 쇼군 가문, 아즈치모모야마 시대(1572~1603)에는 도요토미 히데
요시, 에도 시대에는 도쿠가와 쇼군 가문으로 언제나 그 시대의 권력자가 애용했던 명도입니다.

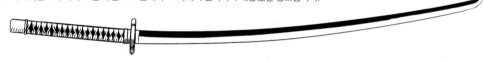

◆ 네네키리마루[祢々切丸]
길이가 2m가 넘는 대태도이며, 닛코시(日光市)의 후타라산(二荒山) 신사에 보관하고 있는 신도 중 하나
입니다. '네네(祢々)'라고 불리며 두려워했던 요괴를 이 태도가 사람의 손을 빌리지 않고 칼집에서 스스로
빠져나와 퇴치했다는 전설이 남아 있습니다.

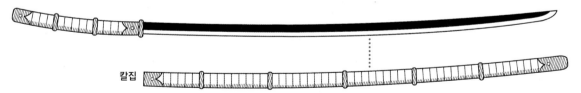

칼집

◢ 삼고검[三鈷劍]

부동명왕이 소유한 것으로 알려진 삼고검은 자루를 삼고라는 불교 법구의 형태를 본뜬 검입니다. 의식이나 밀교의 수행 등에
쓰였다고 합니다. 자루는 물론 양날의 형태도 일본도와는 분위기가 다릅니다.

삼고는 양쪽 끝이 세 갈래로 ——
나뉘어 있습니다.

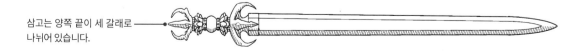

타도(打刀)

무로마치 시대에는 태도보다 가벼운 짧은 타도가 등장합니다. 흔히 일본도라고 하면 떠올리는 것은 사극에서 시대 무사들이 허리에 찬 타도일지 모릅니다.

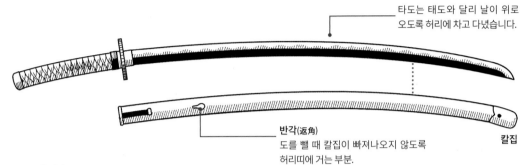

타도는 태도와 달리 날이 위로 오도록 허리에 차고 다녔습니다.

반각(返角)
도를 뺄 때 칼집이 빠져나오지 않도록 허리띠에 거는 부분.

칼집

◆ 타도와 협차(脇差)

협차는 타도를 쓸 수 없을 때를 대비한 무기입니다. 에도 시대가 되면 타도와 협차를 모두 착용하는 것이 무사의 기본이 되었습니다.

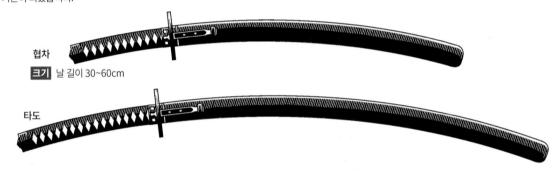

협차
크기 날 길이 30~60cm

타도

◆ 코가이(笄)와 코즈카(小柄)

코가이와 코즈카는 일본도의 칼집에 수납하는 것입니다. 모두 실용적인 용도였는데, 에도 시대에는 장식품의 성격이 강했습니다. 코가이·코즈카·메누키(놀머리)를 합쳐서 미토코로모노(三所物)라고 합니다.

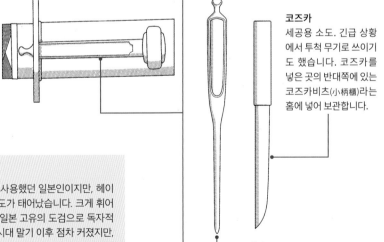

코즈카
세공용 소도. 긴급 상황에서 투척 무기로 쓰이기도 했습니다. 코즈카를 넣은 곳의 반대쪽에 있는 코즈카비츠(小柄櫃)라는 홈에 넣어 보관합니다.

코가이
머리를 정돈하는 소품. 코가이비츠(笄櫃)라는 홈에 보관합니다.

MEMO 일본도의 변천

고분 시대 이후 대륙에서 전해진 직도를 사용했던 일본인이지만, 헤이안 시대가 시작되고 일본도의 시작인 태도가 태어났습니다. 크게 휘어진 태도 특유의 형태가 타도에도 이어져 일본 고유의 도검으로 독자적으로 진화해왔습니다. 태도는 가마쿠라 시대 말기 이후 점차 커졌지만, 16세기에 총이 들어오면서 보병 중심의 전술이 되었습니다. 전장에서는 사용이 편리한 작고 가벼운 도가 필요해진 것입니다. 그때부터 타도가 주류가 되고, 오랫동안 무사들에게 크기가 다른 타도와 협차 2자루를 휴대하는 것이 상식이 되었습니다.

◆ 금질권[金蛭巻]
칼집에 금박을 감은 타도. 도요토미 히데요시(豊臣秀吉)는 붉게 칠한 금질권을 감은 칼집을 가지고 있었습니다.

◆ 합구타도존[合口打刀拵]
코등이가 없는 외형의 타도. 센고쿠 시대(15세기 후반~16세기 후반) 무장인 우에스기 겐신(上杉謙信)의 히메츠루이치몬지(姫鶴一文字) 등이 유명. 애도가로도 알려진 겐신은 합구존(合口拵)을 만들게 했습니다.

◆ 아케치 미츠히데의 타도
아케치 미츠히데(明智光秀)가 사용한 타도는 검은 상어 가죽 바탕에 시계 방향으로 연두색 실을 감은 자루로 장식은 최대한 배제한 실용적인 형태였습니다.

◀ 단도[短刀]

칼몸의 길이가 약 30cm 이하인 일본도. 거의 직선에 가까운 것이 일반적입니다.

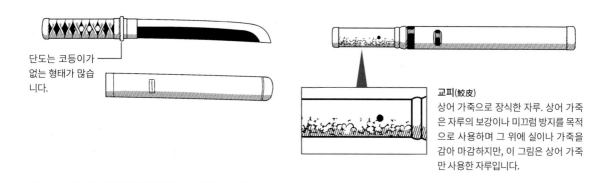

단도는 코등이가 없는 형태가 많습니다.

교피(鮫皮)
상어 가죽으로 장식한 자루. 상어 가죽은 자루의 보강이나 미끄럼 방지를 목적으로 사용하며 그 위에 실이나 가죽을 감아 마감하지만, 이 그림은 상어 가죽만 사용한 자루입니다.

◆ 요도[腰刀]
타도가 등장하기 전의 시대는 요도라고 불린 짧은 일본도를 태도와 함께 허리에 차고 다녔습니다.

장협차(長脇差)

보통의 협차에는 코등이가 있지만, 장협차는 코등이가 없습니다. 자루와 칼집이 딱 맞아떨어지는 형태이므로 몰래 숨기기에 편리합니다.

칼집

장권(長卷)

외형은 치도(薙刀)와 비슷하지만, 무로마치 시대의 긴 노태도에서 발전한 것이며 노태도의 긴 칼날에 긴 자루와 코등이를 붙인 무기입니다. 찌르기보다 참격에 사용되었습니다.

무척 길게 만든 자루.

인도(忍刀)

짧고 곧은 타입의 일본도는 '시노비카타나(忍び刀)', '닌자도(忍者刀)' 등으로 불립니다. 이런 특수한 도를 실전에 닌자가 사용했는지는 의견이 분분하지만 픽션의 세계에서는 친숙합니다.

군도(軍刀)

메이지의 군대는 서양의 양식을 받아들였는데, 군도도 유럽의 사벨과 비슷했습니다. 일본도에 익숙한 일본인에게는 불편한 면도 있었다고 합니다. 결국 칼자루를 두 손으로 잡을 수 있는 군도가 등장했습니다.

◆ 사벨형 군도

당초 군도는 사벨과 거의 유사하게 한 손으로 사용했지만, 양손으로 쓸 수 있도록 자루가 긴 것도 만들어졌습니다.

◆ 18식 군도

1938년 제정 군도. 이 무렵에는 사벨형이 사라졌고, 기존의 일본도를 군도로 사용했습니다.

▶ 인문[刃文]

칼몸에 생기는 흰색 물결 문양을 인문(일본어로는 하몬)이라고 합니다. 일본도 애호가들에게 인문은 도의 아름다움을 결정하는 중요한 요소의 하나입니다.

직인(直刃)
직선적인 인문. 폭이 좁은 것을 세직인(細直刃), 넓은 것을 광직인(広直刃)이라고 합니다.

정자(丁子)
머리가 약간 불룩한 작은 원을 연결한 듯한 인문. 정향이 늘어선 모양으로 보이는 까닭에 정자라고 부릅니다.

중화정자(重花丁子)
높은 자리가 겹쳐진 복잡한 문양은 화려함으로 정평이 나 있습니다.

호목(瓦の目)
바둑돌을 늘어놓은 듯이 둥그스름한 문양을 연결해놓은 인문.

편치호목(片落ち瓦の目)
호목의 둥그스름한 문양이 기울어져 톱처럼 보이는 인문.

만인(湾れ)
잔잔한 파도 문양의 인문.

▶ 다양한 코등이

코등이의 형태는 다양하고, 세밀한 디자인도 많았다는데 기본적인 코등이의 외형을 소개합니다.

◆ 나마코누카시[海鼠透かし]의 코등이

'무사시츠바(武蔵鍔)'라고도 불리며, 검호 미야모토 무사시(宮本武蔵)가 도안을 그린 것으로도 유명합니다.

아시아의 도검

페르시아 발상의 곡도가 인도와 아랍 지역으로 퍼진 시기는 무굴 제국이 건국되던 16세기 무렵이었습니다. 샴쉬르나 탤와르 등은 유럽의 도검에도 영향을 주어 사벨에서 볼 수 있는 곡선형 도검이 나타나는 데 큰 역할을 했습니다.

다양한 만도

◆ 샴쉬르(Shamshir)

페르시아에서 태어난 도검이며, 크게 휘어진 형태가 특징입니다. 아래로 내려쳐서 자르는 것이 특기입니다.

크기 80~90cm

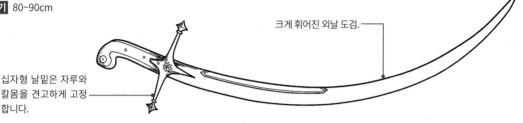

크게 휘어진 외날 도검.

십자형 날밑은 자루와 칼몸을 견고하게 고정합니다.

◆ 탤와르(Talwar)

인도에서 발생한 무굴 제국의 도검으로 유명합니다. 가벼운 외날 곡도로 터키·페르시아·몽골 등에도 퍼졌습니다.

크기 70~100cm

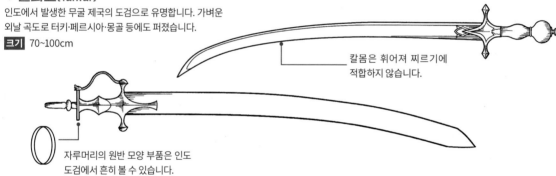

칼몸은 휘어져 찌르기에 적합하지 않습니다.

자루머리의 원반 모양 부품은 인도 도검에서 흔히 볼 수 있습니다.

◆ 킬리지(Kilij)

오스만 제국에서 탄생한 도검이며, 샴쉬르처럼 크게 휘어진 것이 특징입니다.

크기 80~90cm

칼몸의 중간쯤에서 크게 휘어진 형태입니다.

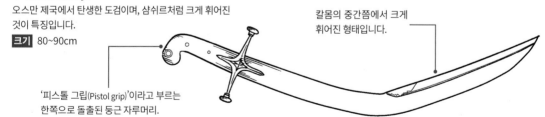

'피스톨 그립(Pistol grip)'이라고 부르는 한쪽으로 돌출된 둥근 자루머리.

◆ 콜라(Kora)

네팔과 인도 북부 산악 민족인 구르카족이 사용한 도검. 서서히 휘어지다가 칼끝이 크게 넓어지는 것이 특징입니다.

크기 70cm 정도

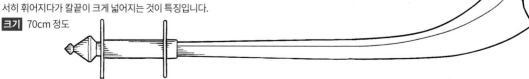

◆ 쿠크리(Kukri)

콜라와 마찬가지로 구르카족이 사용한 도검. 낫처럼 크게
굽은 칼몸과 자루 부근의 홈이 특징입니다.

크기 45~50cm

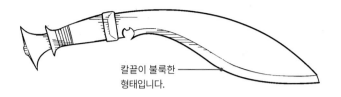

칼끝이 불룩한
형태입니다.

◆ 야타간(Atagan)

오스만 제국의 도검. 완만하게 구부러진 곡도이며, 쿠크
리처럼 칼끝이 불룩합니다.

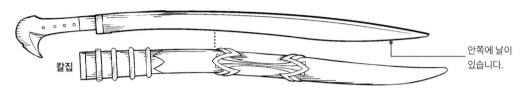

칼집

안쪽에 날이
있습니다.

◆ 아유드 카티(Ayda katti)

인도의 도검이며, 자루머리가 크고 칼몸은 면적이 넓고
구부러져 있습니다.

큰 자루머리가
특징.

안쪽에 날카로운 날이
있습니다.

칸다(Khanda)

크기 80~100cm

인도의 곧은 도검이며, 폭이 넓습니다. 칼끝 부분이 넓은 것이 특징이며, 찌르는 데 적합하지 않은 참격용 도검입니다.

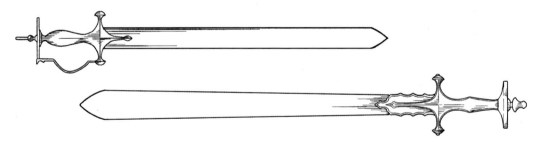

파타(Pata)

크기 100~120cm

길고 곧은 칼몸과 검도에서 쓰는 호구(護具)처럼 생긴 자루가 특징입니다. 호구 내부의 바를 쥐고 검을 휘두릅니다.

위에서 본 그림

옆에서 본 그림

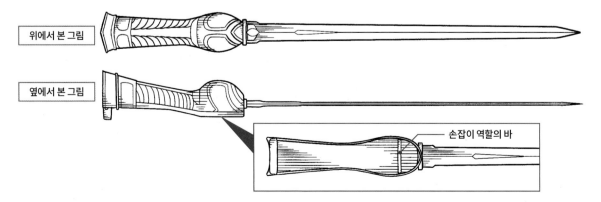

손잡이 역할의 바

자마다르(Jamadhar)

인도 북부에서 사용했던 찌르기에 특화된 무기이며, 자루는 H형이고 중앙의 바를 잡는 특이한 파지법이 특징입니다. 날의 형태는 구부러진 것, 두 갈래로 나뉜 것, 트리플 대거처럼 세 갈래로 변하는 것 등 다양합니다.

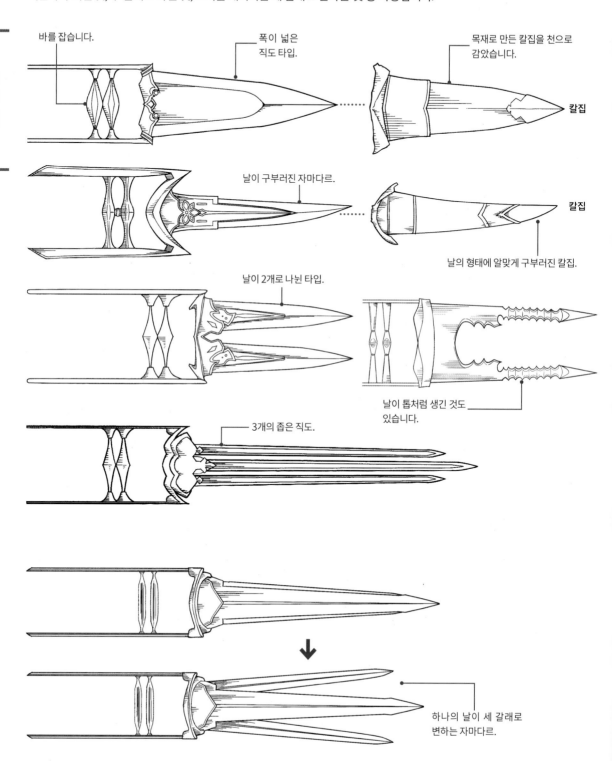

바를 잡습니다.

폭이 넓은 직도 타입.

목재로 만든 칼집을 천으로 감았습니다.

칼집

날이 구부러진 자마다르.

칼집

날의 형태에 알맞게 구부러진 칼집.

날이 2개로 나뉜 타입.

날이 톱처럼 생긴 것도 있습니다.

3개의 좁은 직도.

하나의 날이 세 갈래로 변하는 자마다르.

칸자르(Khanjar)

크기 30~40cm

페르시아와 인도에서는 날이 구부러진 칸자르라는 단검이 널리 쓰였습니다. 다양한 종류의 칸자르가 존재하고, 화려한 장식을 더한 왕후와 귀족의 호신용 단검은 중요하게 여겼다고 합니다.

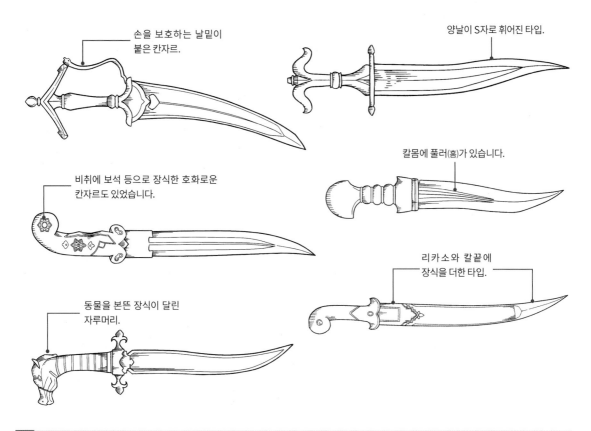

손을 보호하는 날밑이 붙은 칸자르.

양날이 S자로 휘어진 타입.

칼몸에 풀러(홈)가 있습니다.

비취에 보석 등으로 장식한 호화로운 칸자르도 있었습니다.

리카소와 칼끝에 장식을 더한 타입.

동물을 본뜬 장식이 달린 자루머리.

크리스(Kris)

크기 40~60cm

말레이족이 사용한 단검이며, 휘어진 자루와 물결 모양의 칼몸 등 복잡한 형태가 특징입니다.

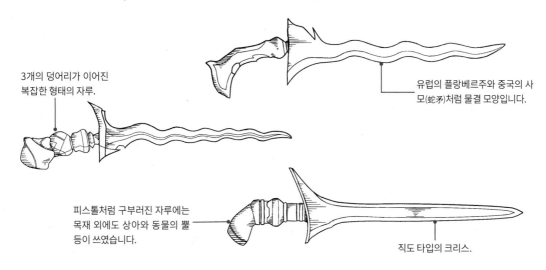

3개의 덩어리가 이어진 복잡한 형태의 자루.

유럽의 플랑베르주와 중국의 사모(蛇矛)처럼 물결 모양입니다.

피스톨처럼 구부러진 자루에는 목재 외에도 상아와 동물의 뿔 등이 쓰였습니다.

직도 타입의 크리스.

채색을 이용한 질감 표현 **일본도를 칠한다**

디지털 채색으로 날과 자루의 질감을 표현하는 방법을 살펴보겠습니다. 자루는 가죽을 감은 부분과 빈틈으로 보이는 교피를 칠합니다. 날은 빛을 반사하는 아름다운 모습을 그립니다.

파일명 c1_nihonto.clip

완성 일러스트

◀ 자루의 교피와 천

❶ 타도 자루의 교피 부분을 밝은 노란색으로 연하게 칠합니다.

　　교피
　　R=255, G=249, B=183

교피 부분

❷ 그림자는 갈색으로 칠합니다.

　　그림자의 색
　　R=140, G=112, B=63

❸ 그림자를 칠하고 [지우개] 도구를 사용해 작은 점을 찍듯이 지우면 교피의 우툴두툴한 느낌을 표현할 수 있습니다.

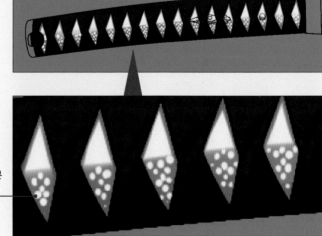

점 모양으로 지운 부분

④ 감개는 가죽 느낌으로 어두운 회색을 이용해 밑색을 칠하고, 그림자를 넣습니다.

감개의 밑바탕
R=40, G=40, B=40

그림자
R=20, G=20, B=20

감개

⑤ 색이 밝아지는 합성 모드인 [스크린] 레이어를 작성하고 반사광을 넣습니다. 가죽이 당겨진 방향으로 빛줄기를 넣듯이 칠합니다.

반사광
R=255, G=244, B=186

칼날의 색감

① 회색으로 칼날을 칠합니다. 은은한 그러데이션으로 금속 질감을 표현합니다.

② [스크린] 레이어를 작성하고 중앙 부근에 밝은 빛을 칠합니다.

빛([스크린] 레이어를 사용한다)
R=255, G=251, B=223

③ 아주 밝게 합성하는 [더하기(발광)]※ 레이어를 추가하고 빛을 더합니다.

※Photoshop이라면 [선형 닷지(추가)]

빛([더하기(발광)] 레이어를 사용한다)
R=255, G=244, B=186

④ 신규 레이어에 파란색을 칠해 색감을 조절합니다. 칼날의 채색과 ②③에서 작성한 레이어 위에 파란색을 올려 색감을 조절합니다. 색감을 보면서 합성 모드를 설정하고, 레이어의 불투명도를 조절합니다.

색 조절
R=74, G=145, B=228

25% 표준 레이어 17	④
100% 더하기(발광) 발광	③
11% 표준 레이어 18	
19% 표준 레이어 17 복사	④
100% 표준 채색 복사	
100% 스크린 스크린	②
49% 색상 번 레이어 17 복사2	④
100% 표준 칼몸	

날 채색

전설의 무기 File.01 엑스칼리버(Excalibur)

'아서왕 전설'에 등장하는 전설의 검. 소유자인 아서(Arthur)는 브리튼 왕인 우서 펜드래건(Uther Pendragon)의 사생아였지만, 출생을 모른 채 양친과 떨어져 자랐습니다. 어느 날 '바위에 꽂힌 검을 뽑는 자가 왕의 계승자'라는 이야기가 퍼졌습니다. 많은 기사가 도전했지만 뽑을 수 없었으나 아서는 검을 가볍게 뽑았습니다. 그 후 아서는 명실공히 왕이 됩니다. 얼마 뒤 결투에서 검이 부러지자 아서왕은 호수에 검을 던졌습니다. 그러자 수면에서 '호수의 귀부인(Lady of the Lake)'이 나타나 아서에게 새로운 검을 건넸습니다. 돌에서 뽑힌 검과 '호수의 귀부인'에게 받은 검. 둘 모두 엑스칼리버인지는 전승에 따라 다릅니다. 그중에는 둘 다 엑스칼리버라는 이야기도 있습니다.

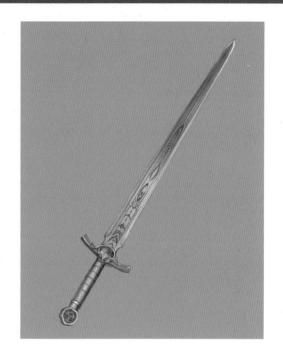

전설의 무기 File.02 쿠사나기의 검(草薙劍)

일본 신화에서 가장 중요한 신검입니다. 아메노무라쿠모츠루기(天叢雲劍)라고도 하는 이 검은 야타노카가미(八咫鏡), 야사카니노마가타마(八坂瓊曲玉)와 함께 3종의 신기로 알려져 있습니다.《니혼쇼키》와《고지키(古事記)》에 등장하는 유명한 검의 시작은 신들이 사는 다카마가하라(高天原)의 주신 아마테라스의 동생인 스사노오와 야마타노오로치의 싸움이 발단입니다. 머리와 꼬리가 각각 8개인 뱀 야마타노오로치는 매년 나타나 사람들을 괴롭혔습니다. 이 큰 뱀을 스사노오가 퇴치할 때 떨어뜨린 꼬리에서 쿠사나기의 검이 나타났습니다. 쿠사나기의 검을 들고 동쪽의 나라를 쳐들어간 야마토타케루(日本武尊, 倭建命)는 적의 계략에 빠져 불길에 휩싸이지만, 이 검을 휘둘러 궁지에서 벗어났습니다. 구름 같은 인문이 유명한데, 신성한 존재인 만큼 그 모습을 쉽게 볼 수 없습니다.

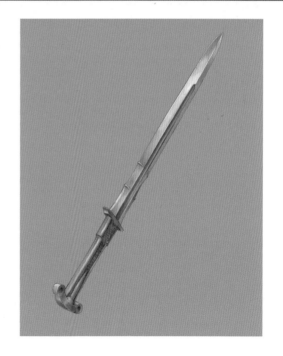

주와이외즈(Joyeuse)

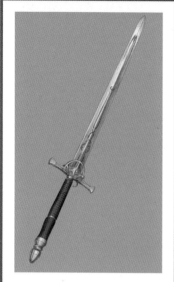

프랑크 왕국의 왕이자 서로마 제국의 황제 샤를마뉴 대제(카롤루스 대제)는 북해에서 지중해에 이르는 대제국을 이룬 실존 인물입니다. 그가 소유한 검의 이름이 주와이외즈입니다. 이 자루에는 기독교의 성유물인 롱기누스의 창이 들어가 있다는 전승이 남아 있습니다. 그야말로 기독교도에 성스러운 검이었고, 전쟁에 지친 샤를마뉴의 버팀목이 되었습니다. 그 이름은 서사시 〈롤랑의 노래(La Chanson de Roland)〉에 샤를마뉴 대제의 위대한 업적과 함께 남아 있습니다. 지금 이 검은 루브르박물관에 보관되어 있지만 진짜로 샤를마뉴 대제가 썼던 것인지는 명확하지 않습니다.

뒤랑달(Durandal)

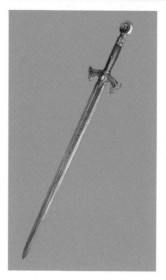

〈롤랑의 노래〉 주인공인 롤랑(Roland)의 검. 롤랑은 샤를마뉴 대제를 보호하는 12용사 중 한 명이고, 충실한 기사로 영웅적인 활약을 펼쳤다고 합니다. 그러나 영웅 롤랑의 최후는 비극이었습니다. 롱스보 전투에서 아군과 함께 싸우던 계부의 계략에 빠져 적군인 사라센의 추격을 받게 됩니다. 롤랑은 뒤랑달을 휘두르며 분투하지만, 부상이 심해 죽음을 예감합니다. 죽기 전에 뒤랑달이 적의 손에 넘어가지 않도록 바위를 쳐서 부러뜨리려 했지만 검은 상처 하나 입지 않았다고 합니다. 뒤랑달은 칼자루에 성인의 이와 피, 마리아의 의복 일부와 같은 성유물이 들어간 특별한 성검이라고 알려져 있습니다.

월왕구천검(越王句踐劍)

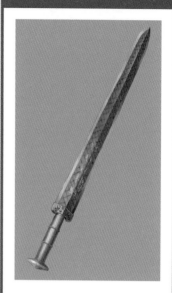

중국 춘추전국시대에 만들어진 동검. 소유자는 강대한 오(吳)를 멸망시킨 춘추오패의 1인인 초(越)의 왕 구천(句踐)입니다. 초왕 구천은 어느 날 8자루의 검을 만들게 하는데 그중에 한 자루가 1965년 호북성의 망산(望山)에서 발견되었습니다. 전장은 55.7cm, 검격에 명문이 새겨져 있으며, 전체에 검은 마름모 문양이 있습니다. 파란 유리와 터키석으로 아름답게 장식한 검이며, 청동제이지만 전혀 부식되지 않고, 날카로움을 유지하고 있습니다. 당시 중국 남방의 오월(吳越) 지방에서는 도검 제조가 발달해 명검이 많이 탄생했습니다. 그런 환경 덕분에 월왕구천검 같은 명검이 만들어질 수 있었습니다.

전설의 무기 File.06
레바테인(Laevateinn)

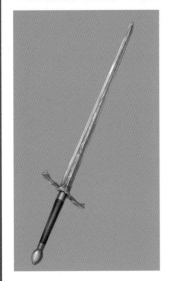

북유럽 신화의 세계관을 상징하는 세계수 위그라드실의 정상에는 비도프니르라는 영조가 있는데 레바테인은 이 새를 죽일 수 있는 유일한 무기입니다. 이 검은 로키라는 신이 만들었습니다. 그는 라그나로크(최종 전쟁)의 계기를 만들어 신들의 적이 되었습니다. 주신들이 사는 아스가르드를 시작해 다양한 세계는 모두 위그라드실의 뿌리가 지탱하고 있습니다. 비도프니르는 빛을 내뿜어 위그라드실을 비춥니다. 신들에게 비도프니르는 중요한 영조였던 만큼 레바테인이 적의 손에 넘어가는 것을 허락할 수 없었습니다. 따라서 불과 열의 세계 무스펠하임에 사는 불의 거인족 스르트의 아내, 시마라에 의해 거대한 상자와 9개의 열쇠로 엄중하게 보관되었습니다.

전설의 무기 File.07
그람(Gram)

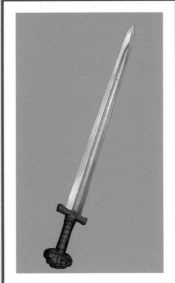

북유럽 신화의 영웅 시구르드의 무기. 본래 시구르드의 아버지 시그문트의 검에서 유래했습니다. 시그문트가 죽을 때 최고 신 오딘은 그의 검을 가루로 만들었습니다. 아버지가 애용했던 검의 파편을 어머니에게 물려받은 시구르드는 양부인 대장장이 레긴에게 새 검 제조를 부탁해 그람이 탄생했습니다. 어느 날 레긴은 시구르드에게 파프니르라는 드래곤을 퇴치하면 재물을 얻을 수 있다고 전합니다. 그는 그람으로 파프니르를 쓰러뜨리지만, 그때 얻은 마법의 힘으로 레긴이 시구르드를 죽이고 재물을 독점하려는 것을 알게 되었습니다. 시구르드는 레긴의 목을 베고 재물을 손에 넣지만, 그 속에 있던 저주의 반지 때문에 비극적인 운명을 맞이합니다.

전설의 무기 File.08
도지기리야스츠나
(童子切安綱)

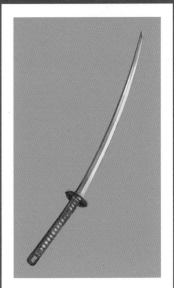

헤이안 시대의 도공인 오오하라 야스츠나(大原安綱)가 만들었는데 천하오검 중에서도 굴지의 명도로 알려져 있습니다. '도지기리(童子切)'는 미나모토노 요리미츠(源頼光)가 요괴의 두령인 슈텐도지(酒呑童子)를 베었다는 전승에서 유래했습니다. 헤이안 중기 탄고노쿠니(丹後国)의 오오에야마(大江山)에 슈텐도지라는 무서운 요괴가 있었는데, 도시에 나타난 사람을 잡아먹거나 아름다운 여자를 납치했습니다. 이치죠텐노(一条天皇)는 요괴의 악행을 멈추려고 요리미츠에게 퇴치를 명합니다. 그는 슈텐도지가 술에 취해 잠들었을 때 목을 쳤으나 목만 남은 슈텐도지가 그에게 덤벼듭니다. 이런 전설의 명도는 아시카가 쇼군 가문, 도요토미 히데요시, 도쿠가와 가문으로 그 시대의 최고 권력자가 이어받았습니다.

제2장

장병 무기

장병(長柄 : 긴 자루)

장병 무기 ▷ 기초 지식과 그리는 법

대표적인 장병 무기의 종류와 세부 명칭, 창의 길이 등 장병 무기의 기초 지식과 그릴 때 주의할 점, 구도를 설명합니다.

장병 무기의 세부 명칭

스피어

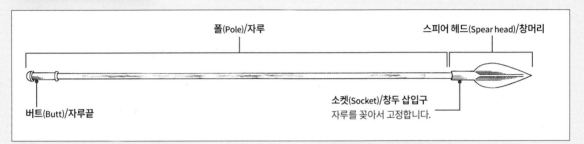

폴(Pole)/자루

스피어 헤드(Spear head)/창머리

버트(Butt)/자루끝

소켓(Socket)/창두 삽입구
자루를 꽂아서 고정합니다.

돌기가 있는 스피어

윙(Wing)/날개형 돌기
날개 모양의 돌기.

앨버드

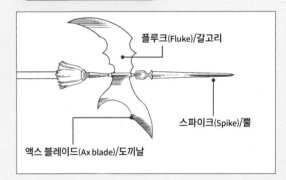

플루크(Fluke)/갈고리

스파이크(Spike)/뿔

액스 블레이드(Ax blade)/도끼날

모(矛)

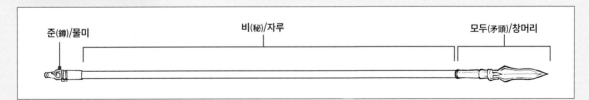

준(鐏)/물미

비(柲)/자루

모두(矛頭)/창머리

중국의 창

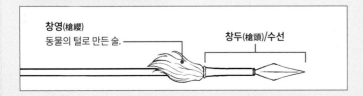

창영(槍纓)
동물의 털로 만든 술.

창두(槍頭)/수선

56

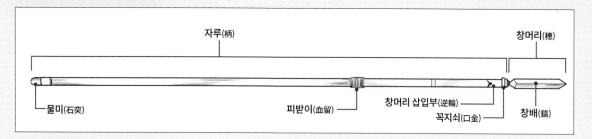

자루(柄)

창머리(穗)

물미(石突)

피받이(血留)

창머리 삽입부(逆輪)

꼭지쇠(口金)

창배(鎬)

치도(薙刀)

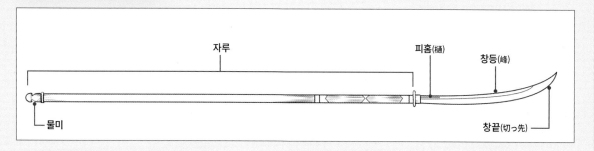

자루

피홈(樋)

창등(峰)

물미

창끝(切っ先)

창의 길이 비교

긴 역사 속에서 다양한 창이 등장했습니다. 유럽은 짧은 창을 쇼트 스피어, 긴 창을 롱 스피어라고 했는데 보병용 사리사와 파이크 등 무척 긴 창도 있었습니다. 일본의 센고쿠 시대 창은 2m가 넘고, 그중에는 7m 이상인 장창도 있었다고 합니다. 그러나 캐릭터 일러스트에서 창은 짧게 설정하는 것이 무난합니다. 길어도 1.5~2m의 자루에 창을 부착해야 밸런스를 잡기 쉽습니다. 애초에 아주 긴 창은 집단 전투에서 진형을 잡는 것이 목적이므로 개인 전투에 사용하는 일은 드뭅니다.

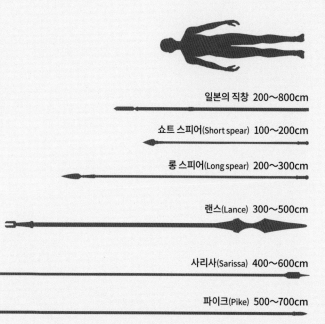

일본의 직창 200~800cm

쇼트 스피어(Short spear) 100~200cm

롱 스피어(Long spear) 200~300cm

랜스(Lance) 300~500cm

사리사(Sarissa) 400~600cm

파이크(Pike) 500~700cm

창을 잡은 손을 그린다

장병 무기를 잡은 손은 손과 자루의 각도에 주의할 필요가 있습니다. 다음의 그림처럼 잡았다면 자루 방향을 따라 손도 기울여서 그려야 합니다. 팔과 손의 각도가 서로 다르지 않게 주의합니다. 잡은 위치는 동작에 알맞게 조절하는데 장병 무기의 길이를 활용할 때는 길게 잡습니다. 사리사처럼 무척 긴 창은 자연스럽게 이런 방법으로 쥐게 됩니다. 너무 짧게 잡으면 장병 무기다운 느낌이 없어지지만 휘두르는 장면에서는 짧게 쥐는 편이 힘이 들어간 느낌이 듭니다.

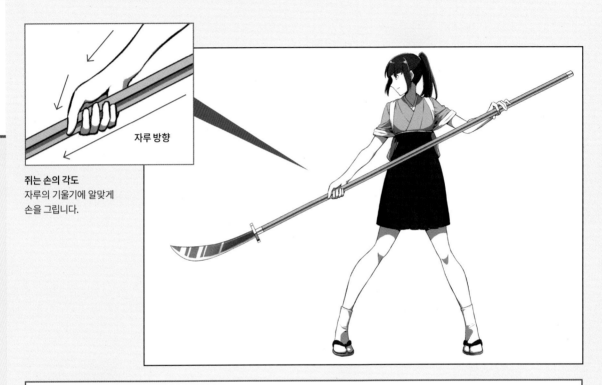

쥐는 손의 각도
자루의 기울기에 알맞게
손을 그립니다.

구도의 요령

장병 무기와 캐릭터를 함께 그릴 때 아주 긴 무기를 화면에 어떻게 넣을지 문제가 됩니다. 세로로 긴 화면은 무기도 세로 방향으로 세우면 넣기 쉽습니다. 다만 인물과 겹치는 부분이 많아지는 탓에 보이지 않은 부분도 많이 생깁니다. 가로로 긴 화면은 무기를 옆으로 그리면 전체를 잘 보여줄 수 있습니다.

오리지널 장병 무기의 힌트

유럽의 폴 액스(→p.66)와 중국의 극(→p.69) 등 장병 무기는 복합적인 것이 적지 않습니다. 찌르기, 베기, 걸기, 내려찍기 등 다양한 요소를 담으면 오리지널 무기의 아이디어도 쉽게 떠올릴 수 있습니다.

성스러운 창

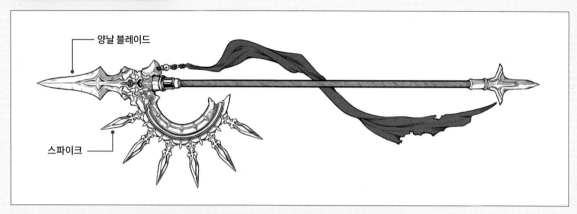

양날 블레이드

스파이크

파르티잔(→p.64)처럼 양날의 블레이드에 여러 개의 스파이크가 붙어 있는 반달 모양의 부품을 더했습니다. 작은 장식에는 군데군데 십자 디자인을 넣어 신성한 분위기를 연출했습니다.

사악한 장부

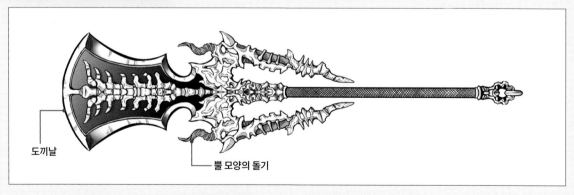

도끼날

뿔 모양의 돌기

대칭인 도끼날 밑에 악마의 뿔 모양으로 돌기를 붙였습니다. 돌기로 공격을 받아내거나 적의 무기를 붙잡는 역할을 하므로 실제 장병 무기에서도 흔히 볼 수 있는 부분입니다. 해골 디자인을 적용하면 어두운 인상이 됩니다. 도끼날에 동물의 척추 같은 장식을 더해 무시무시한 느낌을 연출했습니다.

장병 무기 ▷ 포즈집

큰 장병 무기를 휘두르는 포즈는 다이내믹한 액션을 표현하기 쉽습니다. 움직임에 약동감을 더하려면 허리의
비틀림이나 다리의 움직임이 중요합니다.

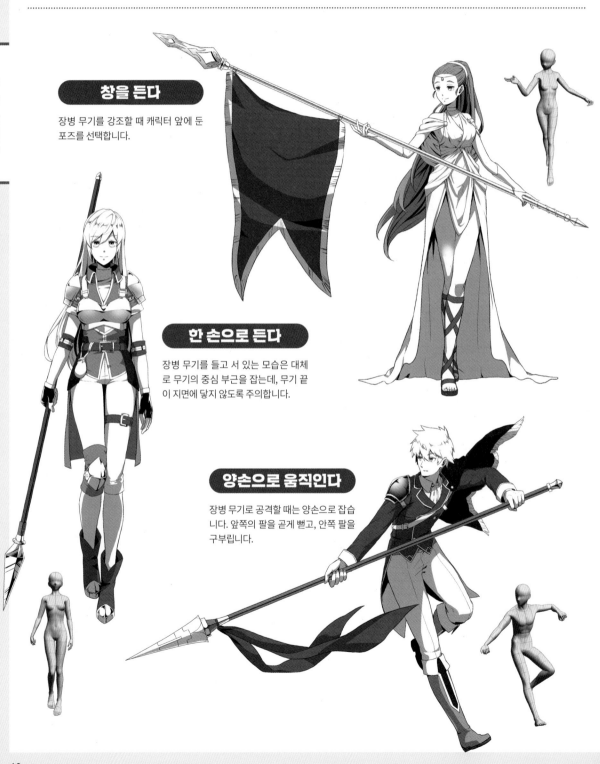

창을 든다

장병 무기를 강조할 때 캐릭터 앞에 둔
포즈를 선택합니다.

한 손으로 든다

장병 무기를 들고 서 있는 모습은 대체
로 무기의 중심 부근을 잡는데, 무기 끝
이 지면에 닿지 않도록 주의합니다.

양손으로 움직인다

장병 무기로 공격할 때는 양손으로 잡습
니다. 앞쪽의 팔을 곧게 뻗고, 안쪽 팔을
구부립니다.

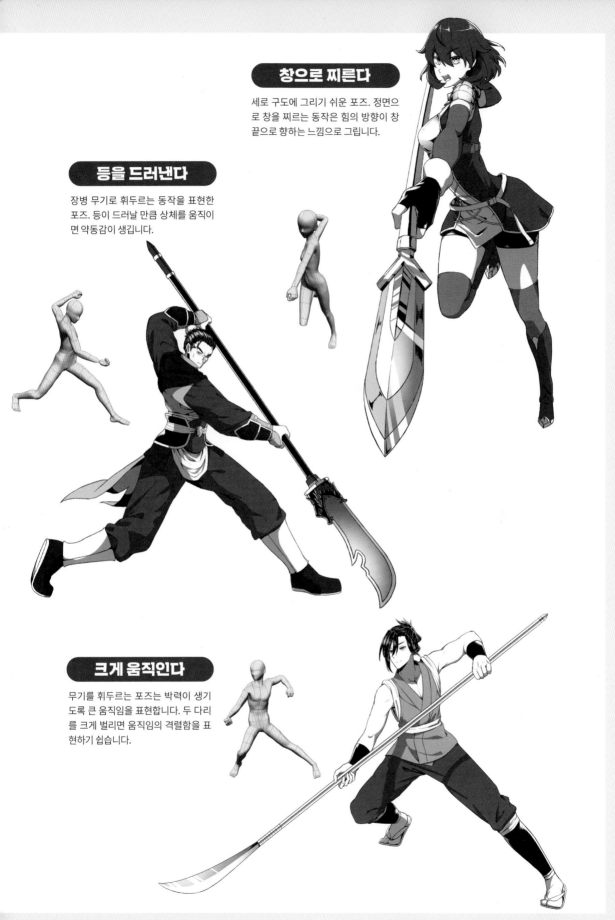

창으로 찌른다

세로 구도에 그리기 쉬운 포즈. 정면으로 창을 찌르는 동작은 힘의 방향이 창 끝으로 향하는 느낌으로 그립니다.

등을 드러낸다

장병 무기로 휘두르는 동작을 표현한 포즈. 등이 드러날 만큼 상체를 움직이면 약동감이 생깁니다.

크게 움직인다

무기를 휘두르는 포즈는 박력이 생기도록 큰 움직임을 표현합니다. 두 다리를 크게 벌리면 움직임의 격렬함을 표현하기 쉽습니다.

유럽의 장병 무기

옛날부터 유럽은 창을 중심으로 다양한 장병 무기를 사용해왔습니다. 찌르기, 베기, 타격 같은 다양한 목적에 알맞게 많은 장병 무기가 탄생했습니다. 큰 도끼에 스파이크와 갈고리 등을 더한 복합 무기가 등장하고, 사용법에 따라서 다양한 전법이 가능했습니다.

스피어(Spear)

유럽의 창이며, 자루 끝에 뾰족한 창을 붙입니다. 적과 거리를 유지하면서 찌를 수 있는 창의 기원은 선사 시대로 알려져 있으며, 수렵과 백병전에서 오랫동안 쓰였습니다.

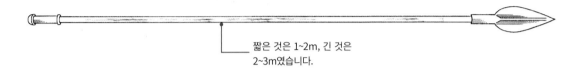

짧은 것은 1~2m, 긴 것은 2~3m였습니다.

◆ 다양한 창

창이 나뭇잎 모양으로, 소켓 모양의 삽입부에 끼운 간단한 구조입니다.

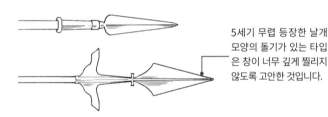

5세기 무렵 등장한 날개 모양의 돌기가 있는 타입은 창이 너무 깊게 찔리지 않도록 고안한 것입니다.

> **MEMO** 고대 그리스의 팔랑크스(Phalanx)
> 고대 그리스에서는 스피어를 사용한 진형인 팔랑크스(밀집 장창 보병대)가 등장합니다. 팔랑크스란 스피어와 방패(호플론Hoplon)를 장비한 중장보병(호플라이트Hoplite)의 밀집된 진형입니다. 본래 강력했던 팔랑크스를 발전시킨 것은 마케도니아의 필리포스 2세였습니다. 수많은 개혁을 추진한 그는 팔랑크스를 개량해 자신의 전술에 적용했습니다.

◆ 사리사(Sarissa)

마케도니아군의 긴 창. 팔랑크스에 이용되는 사리사는 4~5m로 무척 긴 것이 특징입니다. 마케도니아의 필리포스 2세는 기존의 스피어보다 길게 개량해 무적의 마케도니아식 팔랑크스를 만들었습니다. 이 사리사를 사용한 팔랑크스는 후계자인 알렉산드로스 대왕에게 이어졌습니다.

날카롭고 뾰족한 물미는 창날이 상했을 때 예비로 활용할 수 있습니다.

물미 창끝

파이크(Pike)

길이가 5~7m인 무척 긴 창. 사리사 이후 전장에서 한동안 모습을 드러내지 않았는데, 15세기에 재등장했습니다. 전장에 머스킷(Musket)이 배치되면 파이크병은 재장전을 하는 머스킷 총병의 호위를 담당했습니다.

랜스(Lance)

크기 250~350cm

기병이 사용하는 창. 한 손으로 들 수 있을 정도로 가볍고 전형적인 랜스는 창끝에서 자루까지 삼각추 같은 모양입니다.

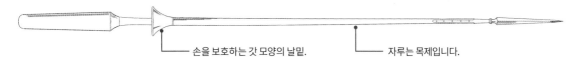

└ 손을 보호하는 갓 모양의 날밑.　　└ 자루는 목제입니다.

◆ 다양한 랜스의 창끝

전투용 랜스는 창끝이
날카롭습니다.

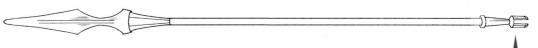

◆ 시합용 랜스

중세 유럽에서는 마상창시합인 토너먼트가 빈번했습니다. 토너먼트의 메인은 주스트(Joste)라고 불린 개인전입니다. 상대를 죽이지 않도록 랜스의 소재는 잘 부서지는 것을 따로 준비했고, 창끝도 시합 전용을 사용했습니다.

시합용 창은 안전성을
고려한 형태입니다.

시합용에 쓰였던 코로나(Corona)라고 부르는 왕관 모양의 창.

트라이던트(Trident)

크기 150~180cm

긴 손잡이 끝에 포크 같은 3개의 날이 달려 있으며, 원형은 농기구로 알려져 있습니다. 그리스 신화 속 바다의 신인 포세이돈도 같은 무기를 가지고 있어서 유명합니다.

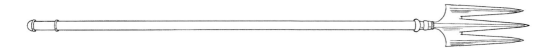

◤ 파르티잔(Partisan)

크기 150~200cm

폭이 넓은 날 아래쪽에 돌기가 있는 장병 무기. 양날이며 끝이 뾰족해 찌르기와 참격 양쪽으로 쓸 수 있습니다.

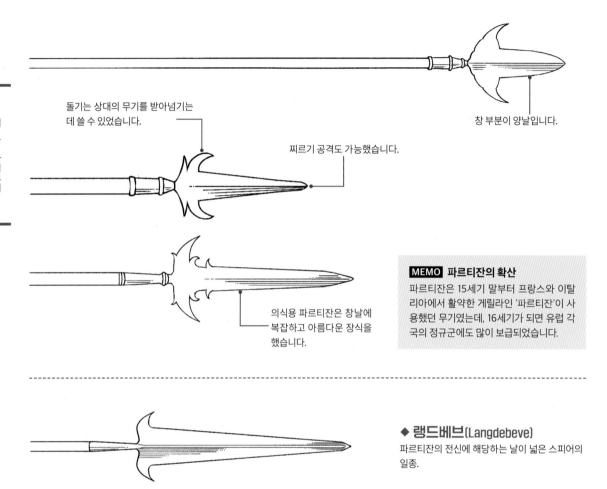

돌기는 상대의 무기를 받아넘기는
데 쓸 수 있었습니다.

찌르기 공격도 가능했습니다.

창 부분이 양날입니다.

의식용 파르티잔은 창날에
복잡하고 아름다운 장식을
했습니다.

MEMO 파르티잔의 확산

파르티잔은 15세기 말부터 프랑스와 이탈리아에서 활약한 게릴라인 '파르티잔'이 사용했던 무기였는데, 16세기가 되면 유럽 각국의 정규군에도 많이 보급되었습니다.

◆ 랭드베브(Langdebeve)

파르티잔의 전신에 해당하는 날이 넓은 스피어의
일종.

◤ 스펀툰(Spontoon)

크기 150~200cm

스펀툰이 쓰였던 시기는 17~18세기입니다. 끝이 뾰족하고, 파르티잔처럼 돌기가 있습니다. '하프 파이크(Half pike)'라는 이름으로 알려져 있으며, 장교 혹은 하사관 무기로 쓰였습니다.

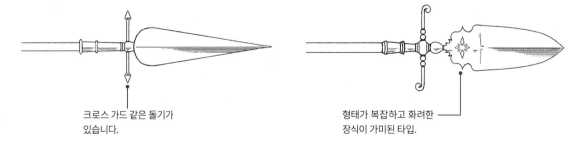

크로스 가드 같은 돌기가
있습니다.

형태가 복잡하고 화려한
장식이 가미된 타입.

핼버드(Halberd)

크기 200~300cm

르네상스 시기에 탄생한 복합적인 장병 무기. 장병에 도끼나 갈고리, 뾰족한 날이 있어 다양한 전법이 가능해졌습니다.

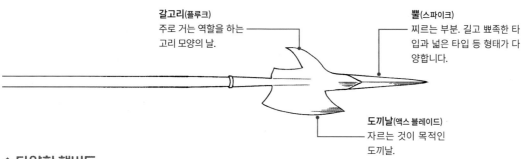

갈고리(플루크)
주로 거는 역할을 하는 고리 모양의 날.

뿔(스파이크)
찌르는 부분. 길고 뾰족한 타입과 넓은 타입 등 형태가 다양합니다.

도끼날(액스 블레이드)
자르는 것이 목적인 도끼날.

◆ 다양한 핼버드

도끼날·갈고리·뿔 부분의 형태가 다양했습니다.

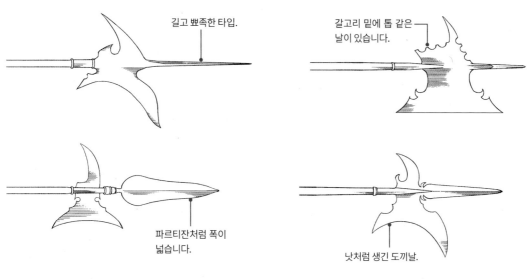

길고 뾰족한 타입.

갈고리 밑에 톱 같은 날이 있습니다.

파르티잔처럼 폭이 넓습니다.

낫처럼 생긴 도끼날.

◆ 의식용 핼버드

복잡한 형태의 날과 홈 등 장식성이 높은 핼버드는 의식용으로 쓰였습니다.

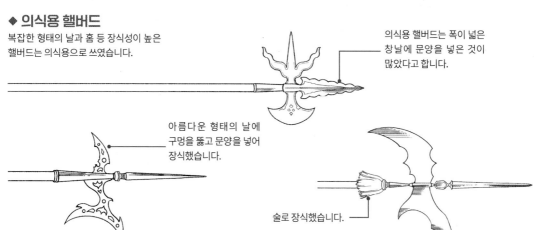

의식용 핼버드는 폭이 넓은 창날에 문양을 넣은 것이 많았다고 합니다.

아름다운 형태의 날에 구멍을 뚫고 문양을 넣어 장식했습니다.

술로 장식했습니다.

◤ 밀리터리 포크(Military fork) `크기` 200~250cm

피치포크(Pitchfork, 쇠스랑)라는 농기구를 개량한 무기. 2개의 뾰족한 뿔로 찌르는 공격 외에 마상의 적을 떨어뜨리는 식으로 기병에 대응하는 무기로도 쓰였습니다.

◤ 글레이브(Glaive) `크기` 200~250cm

초승달 모양의 불룩한 외날이 있는 장병 무기입니다. 최대 70cm에 가까운 날은 적을 찌르거나 휘둘러서 쓰러뜨리는 것이 특기입니다.

큰 날이 있습니다.

- -

◆ 포샤르(Fauchard)
큰 날의 반대쪽에 갈고리가 있는 무기.

갈고리가 붙어 있습니다.

◤ 폴 액스(Poleaxe) `크기` 200~250cm

영국에서 쓰였던 장병 전투 도끼. 창끝에 뾰족한 뿔이 있는 복합 무기이며, 창 반대쪽에는 날이나 갈고리, 쇠망치가 붙은 것 등이 있어 위력으로도 유명했다고 합니다.

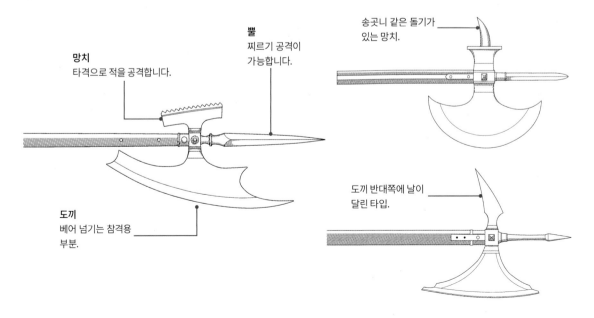

망치
타격으로 적을 공격합니다.

뿔
찌르기 공격이 가능합니다.

도끼
베어 넘기는 참격용 부분.

송곳니 같은 돌기가 있는 망치.

도끼 반대쪽에 날이 달린 타입.

귀자르므(Guisarme)

갈고리 모양의 가늘고 긴 날과 날카로운 뿔이 특징입니다. 농민도 쉽게 쓸 수 있어서 농민 반란에도 쓰였다고 합니다.

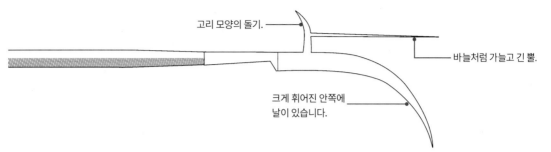

고리 모양의 돌기.

바늘처럼 가늘고 긴 뿔.

크게 휘어진 안쪽에
날이 있습니다.

쇼브수리(Chauve-souris)

날 아래쪽에 달린 박쥐 날개 모양의 돌기로 적을 걸 수 있습니다.

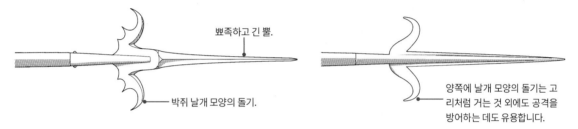

뾰족하고 긴 뿔.

박쥐 날개 모양의 돌기.

양쪽에 날개 모양의 돌기는 고
리처럼 거는 것 외에도 공격을
방어하는 데도 유용합니다.

빌(Bill)

갈고리 부분으로 적과 무기를 걸거나 멈추는 데 특화된 장병 무기. 양날이므로 휘둘러서 베는 공격도 가능합니다.

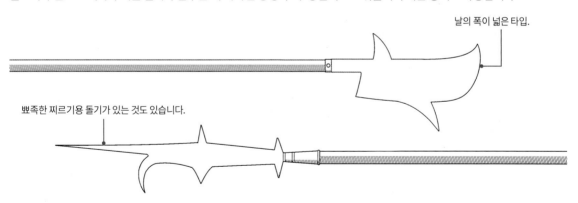

날의 폭이 넓은 타입.

뾰족한 찌르기용 돌기가 있는 것도 있습니다.

워 사이스(War scythe)

농기구로 쓰였던 낫을 전투용으로 개조한 장병 무기.

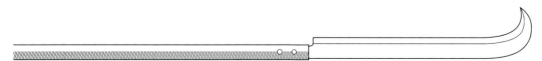

중국의 장병 무기

장병 무기는 '장병기'라고도 하며, 고대부터 모나 과 등이 쓰였습니다. 중국의 오랜 역사 속에서 다양한 장병기가 탄생했습니다. 《삼국지연의》에 등장하는 청룡언월도나 사모, 방천화극 등은 게임이나 소설 등에서 접할 기회가 많고, 인기 있는 장병기입니다.

제2장
장병무기

◀ 과(戈)

크기 150~300cm

고대 중국에는 3000년 전에 번성했던 은(殷) 왕조가 있는데, 과는 은나라 때부터 주요한 무기로 쓰였습니다. 전차병과 보병이 적을 쓰러뜨리거나 갑주가 없는 부분을 베는 식으로 사용했습니다.

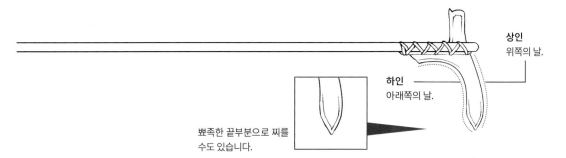

상인
위쪽의 날.

하인
아래쪽의 날.

뾰족한 끝부분으로 찌를
수도 있습니다.

◀ 모(矛)

크기 200~300cm

옛날부터 쓰였던 무기이며, 은나라 때도 과 다음으로 많이 쓰인 장병기입니다. '모순'이라는 말의 유래인 '방패와 창'의 고사는 유명합니다. 모는 폭이 넓은 양날이며, 자루에 끼우는 형태였던 만큼 교체도 가능했습니다.

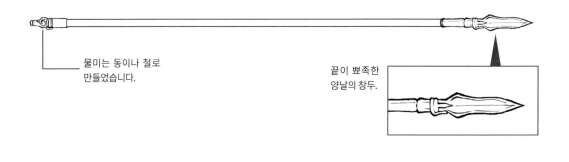

물미는 동이나 철로
만들었습니다.

끝이 뾰족한
양날의 창두.

MEMO 장비의 무기

사모는 《삼국지연의》에 등장하는 무장인 장비의 무기로 유명합니다. 그러나 삼국 시대에는 사모가 존재하지 않았다고 하며, 후세에 창작이라고 생각하는 편이 좋습니다.

◆ 사모(蛇矛)

모의 일종이며, 사모는 이름 그대로 뱀처럼 구불구불한 형태입니다. 물결치는 창날에 베이면 상처 부위가 복잡하게 찢어져 치명상을 입히기 쉬웠다고 합니다.

◀ 창(槍)

크기 사용자의 신장과 비슷한 길이부터 3배 가까운 길이까지

유럽과 일본 창의 기본 형태는 거의 차이가 없는데 찌르는 공격을 목적으로 끝이 뾰족합니다. 중국에는 극과 모가 있어 7세기 무렵에야 창이 등장했다고 합니다. 자루의 양 끝에 창두가 있거나 창두 좌우로 갈고리가 붙어 있는 것도 있었습니다.

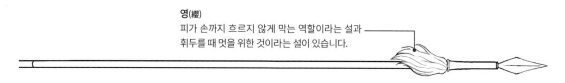

영(纓)
피가 손까지 흐르지 않게 막는 역할이라는 설과
휘두를 때 멋을 위한 것이라는 설이 있습니다.

◀ 극(戟)

크기 200~300cm

과와 모를 조합해 양쪽의 기능을 하는 무기. 본래 복합 무기이므로 형태가 다양하고 《삼국지연의》의 인기 무장인 여포가 사용한 방천화극이 유명합니다.

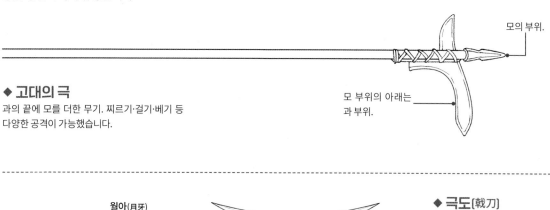

모의 부위.

모 부위의 아래는
과 부위.

◆ 고대의 극
과의 끝에 모를 더한 무기. 찌르기·걸기·베기 등
다양한 공격이 가능했습니다.

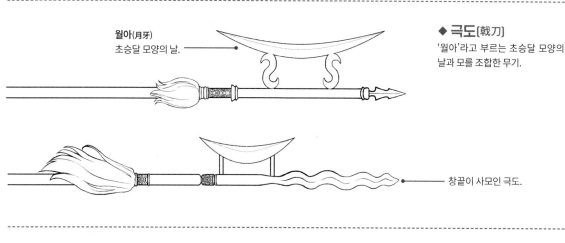

월아(月牙)
초승달 모양의 날.

◆ 극도(戟刀)
'월아'라고 부르는 초승달 모양의
날과 모를 조합한 무기.

창끝이 사모인 극도.

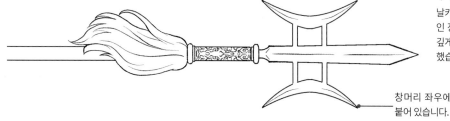

◆ 방천화극(方天畵戟)
날카로운 창머리 양쪽에 월아를 붙
인 장병 무기. 월아는 창끝이 적을
깊게 찌르는 것을 방지하는 역할도
했습니다.

창머리 좌우에 월아가
붙어 있습니다.

대도(大刀)

폭이 넓고 위로 휘어진 외날이 있는 장병 무기. 일본의 치도와 같은 무기입니다.

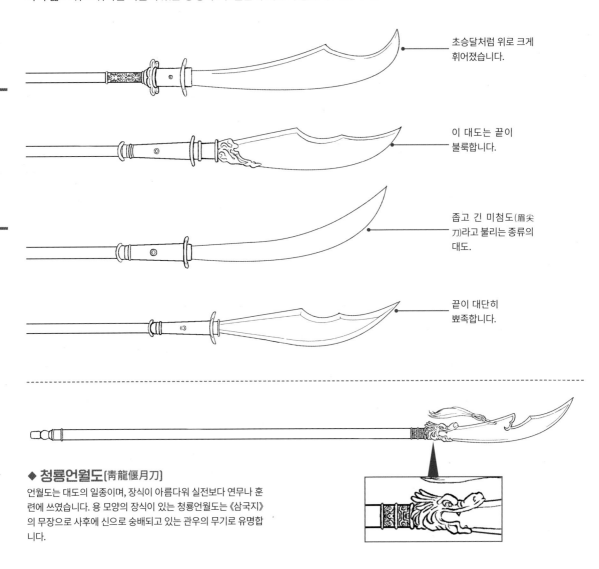

초승달처럼 위로 크게
휘어졌습니다.

이 대도는 끝이
볼록합니다.

좁고 긴 미첨도(眉尖
刀)라고 불리는 종류의
대도.

끝이 대단히
뾰족합니다.

◆ 청룡언월도(靑龍偃月刀)

언월도는 대도의 일종이며, 장식이 아름다워 실전보다 연무나 훈
련에 쓰였습니다. 용 모양의 장식이 있는 청룡언월도는《삼국지》
의 무장으로 사후에 신으로 숭배되고 있는 관우의 무기로 유명합
니다.

이랑도(二郎刀)

대도의 일종이며 창끝이 세 갈래로 나뉜 양날 무기입니다. 도교의 신인 이랑진군(二郎眞君)이《서유기》와《봉신연의》에서 이
무기를 사용했던 것에서 이랑도라고 불리게 되었습니다.

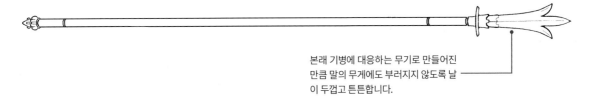

본래 기병에 대응하는 무기로 만들어진
만큼 말의 무게에도 부러지지 않도록 날
이 두껍고 튼튼합니다.

월아산(月牙鏟) 크기 200~300cm

창끝에 월아, 물미에는 날이 붙은 산(鏟)이라는 농기구의 서(鋤, 가래)에서 유래한 무기의 일종입니다.

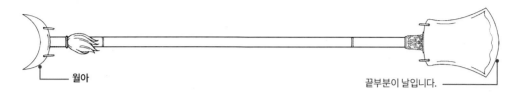

월아

끝부분이 날입니다.

파(鈀) 크기 120cm 정도

본래 가로로 긴 판에 일정한 간격으로 침을 박은 농기구였지만 무기로 활용되었습니다. 《서유기》의 저팔계는 정파(釘鈀)라는 농기구의 가래처럼 생긴 무기를 가지고 있었습니다.

뾰족하게 솟은 이가
박혀 있습니다.

장부(長斧)

부 역시 고대부터 쓰였던 무기입니다. 장병의 부를 장부라고 합니다. 무거운 날을 내리쳐서 자르는 파괴력은 단단한 갑옷조차 꿰뚫을 정도였습니다.

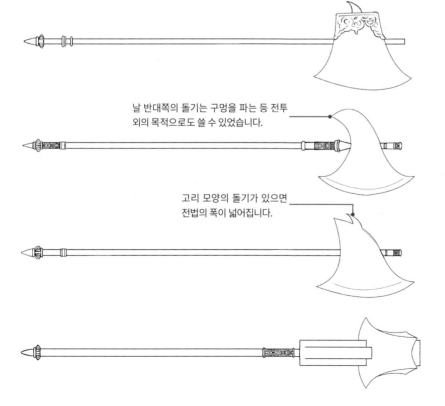

◆ **대부(大斧)**
송나라 때 대부라고 불렸던 장부는 기병전에서 유효한 무기였다고 합니다.
크기 300cm 정도

날 반대쪽의 돌기는 구멍을 파는 등 전투 외의 목적으로도 쓸 수 있었습니다.

고리 모양의 돌기가 있으면 전법의 폭이 넓어집니다.

◆ **수성용 부**
위에서 아래로 공격하는 데 적합한 형태는 성벽을 오르는 적을 쓰러뜨리는 데도 적합했습니다.

다양한 장병기

중국의 4000년 역사에서 다양한 장병기가 탄생했습니다.

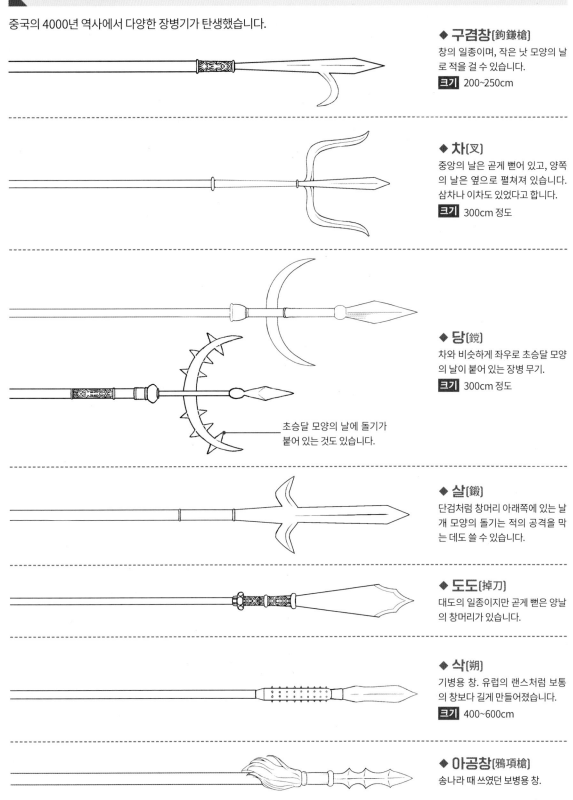

◆ 구겸창[鉤鎌槍]

창의 일종이며, 작은 낫 모양의 날로 적을 걸 수 있습니다.

크기 200~250cm

◆ 차[叉]

중앙의 날은 곧게 뻗어 있고, 양쪽의 날은 옆으로 펼쳐져 있습니다. 삼차나 이차도 있었다고 합니다.

크기 300cm 정도

◆ 당[鎲]

차와 비슷하게 좌우로 초승달 모양의 날이 붙어 있는 장병 무기.

크기 300cm 정도

초승달 모양의 날에 돌기가 붙어 있는 것도 있습니다.

◆ 살[鎩]

단검처럼 창머리 아래쪽에 있는 날개 모양의 돌기는 적의 공격을 막는 데도 쓸 수 있습니다.

◆ 도도[掉刀]

대도의 일종이지만 곧게 뻗은 양날의 창머리가 있습니다.

◆ 삭[朔]

기병용 창. 유럽의 랜스처럼 보통의 창보다 길게 만들어졌습니다.

크기 400~600cm

◆ 아공창[鴉項槍]

송나라 때 쓰였던 보병용 창.

인도의 장병 무기

코끼리 모양의 장식이 있는 부즈와 코끼리 기수가 사용한 안쿠스 등을 보면 인도에서 코끼리는 귀중한 전력이었습니다. 그 밖의 장병 무기도 유럽과 중국의 것과 공통점이 있으나 장식과 형태에 다른 취향이 담겨 있습니다.

부즈(Bhuj)

크기 70cm 정도

라지푸트족이 사용한 무기이며, 장병에 도검을 붙인 형태입니다. 자루와 칼몸 사이에 코끼리 장식이 있는 것이 특징입니다.

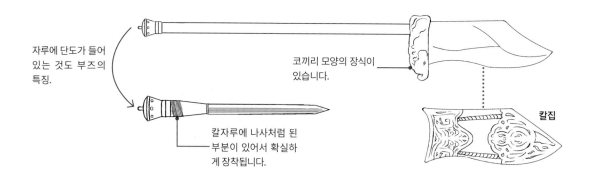

자루에 단도가 들어 있는 것도 부즈의 특징.

코끼리 모양의 장식이 있습니다.

칼자루에 나사처럼 된 부분이 있어서 확실하게 장착됩니다.

칼집

자그날(Zaghnal)

크기 50~70cm

'유리 부리'라고 불리는 무기. 큰 부리 같은 날로 찌르기와 참격이 가능합니다.

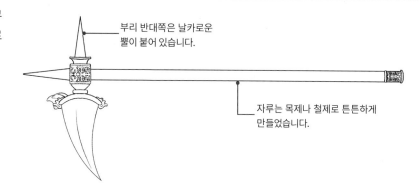

부리 반대쪽은 날카로운 뿔이 붙어 있습니다.

자루는 목제나 철제로 튼튼하게 만들었습니다.

안쿠스(Ancus)

크기 50~180cm

코끼리 기수가 코끼리를 유도하는 데 사용하는 봉. 코끼리 기수와 궁병 등을 태우는 코끼리 부대는 적병에게 엄청난 위협이었습니다. 어디까지나 코끼리를 움직이기 위한 봉이므로, 무기로서의 가치는 낮다고 할 수 있습니다.

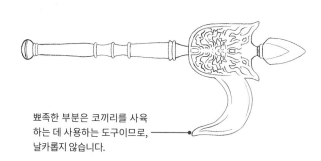

뾰족한 부분은 코끼리를 사육하는 데 사용하는 도구이므로, 날카롭지 않습니다.

탕기(Tungi)

인도의 곤드족이 사용했다고 여겨지는 장병에 달린 도끼. 예리한 창머리가 붙어 있는 도끼는 찌르는 것도 가능합니다. 끝이 나눠진 날 부분은 적의 무기를 방어하는 데 유용합니다.

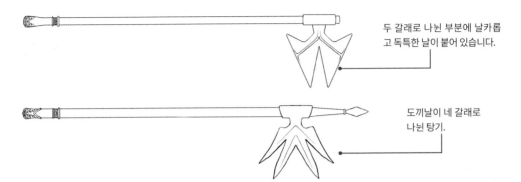

두 갈래로 나뉜 부분에 날카롭고 독특한 날이 붙어 있습니다.

도끼날이 네 갈래로 나뉜 탕기.

인도의 창

인도의 창은 세 갈래로 나뉜 힌두교의 시바신이 가진 트리슈라가 유명합니다. 실제 전쟁에서도 삼차의 창이 쓰였다고 합니다.

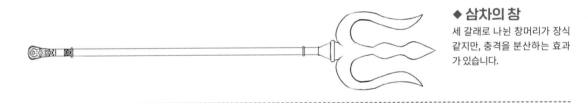

◆ **삼차의 창**

세 갈래로 나뉜 창머리가 장식 같지만, 충격을 분산하는 효과가 있습니다.

◆ **사인티(Sainti)**

16세기 무렵에 쓰였던 창이며, 자루에 손을 보호하는 부분이 있습니다.

◆ **창머리가 삼각형인 창**

삼각형의 창머리는 끝이 뾰족하고, 강력한 찌르기 공격이 가능했습니다.

인도의 양손검

자루가 무척 긴 양날의 양손검은 끝이 날카롭지 않아서 참격용 무기였다는 것을 알 수 있습니다.

구형의 장식은 미끄럼을 방지하는 역할도 합니다.

인도의 전투도끼

크기 45~70cm

인도의 전투도끼는 15~18세기에 주로 쓰였으며, 타바르진과 타바르가 유명합니다. 특히 타바르진은 흔한 타입입니다.

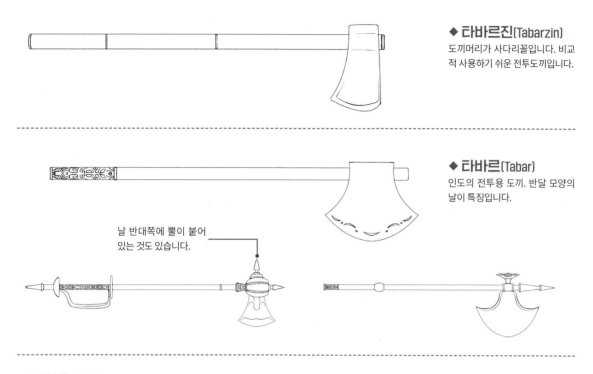

◆ **타바르진(Tabarzin)**
도끼머리가 사다리꼴입니다. 비교적 사용하기 쉬운 전투도끼입니다.

◆ **타바르(Tabar)**
인도의 전투용 도끼. 반달 모양의 날이 특징입니다.

날 반대쪽에 뿔이 붙어 있는 것도 있습니다.

◆ **장식용 도끼**
의식 등에 쓰인 장식 도끼.

다양한 장병 무기

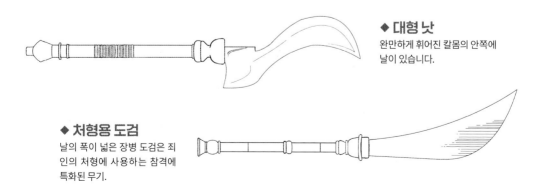

◆ **대형 낫**
완만하게 휘어진 칼몸의 안쪽에 날이 있습니다.

◆ **처형용 도검**
날의 폭이 넓은 장병 도검은 죄인의 처형에 사용하는 참격에 특화된 무기.

일본의 장병 무기

고대 일본의 장병 무기라고 하면 모(鉾)였지만 창으로 바뀌었습니다. 이후 일본의 대표적인 장병 무기는 창과 치도가 되었습니다. 세상이 혼란스러우면 무기가 발달합니다. 특히 창은 센고쿠 시대에 다양한 타입이 생겨났습니다. 수군에서만 발달한 장병 무기도 소개합니다.

치도(薙刀)

칼날이 위로 휘어진 장병 무기. 유럽의 글레이브, 중국의 대도와 비슷한 형태이며 참격이 목적입니다. 헤이안 시대 말기의 그림을 보면 날이 긴 것과 짧은 것도 있었던 것으로 추측됩니다.

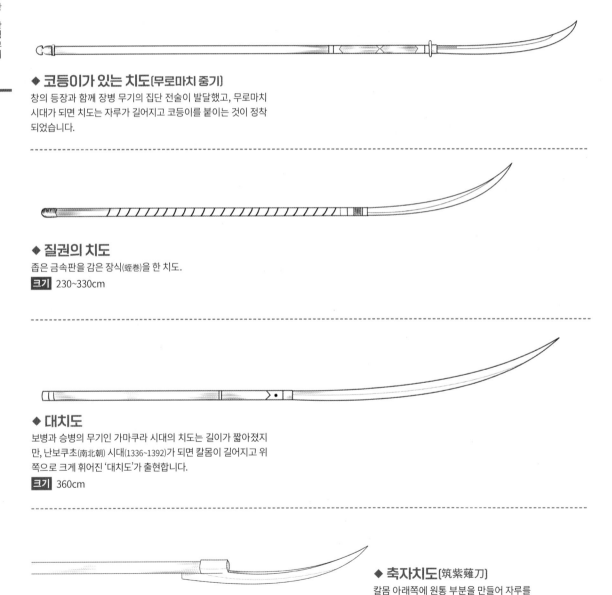

◆ 코등이가 있는 치도(무로마치 중기)

창의 등장과 함께 장병 무기의 집단 전술이 발달했고, 무로마치 시대가 되면 치도는 자루가 길어지고 코등이를 붙이는 것이 정착되었습니다.

◆ 질권의 치도

좁은 금속판을 감은 장식(蛭卷)을 한 치도.

크기 230~330cm

◆ 대치도

보병과 승병의 무기인 가마쿠라 시대의 치도는 길이가 짧아졌지만, 난보쿠초(南北朝) 시대(1336~1392)가 되면 칼몸이 길어지고 위쪽으로 크게 휘어진 '대치도'가 출현합니다.

크기 360cm

◆ 축자치도(筑紫薙刀)

칼몸 아래쪽에 원통 부분을 만들어 자루를 끼우는 형식의 치도.

창[槍]

찌르기를 목적으로 하는 장병 무기. 일본에서는 가마쿠라 시대에 많이 쓰였고, 창머리가 다양한 창이 출현합니다. 무로마치 시대 후기에서 아즈치모모야마 시대에 걸쳐 전장에서 주가 되는 무기가 되었습니다.

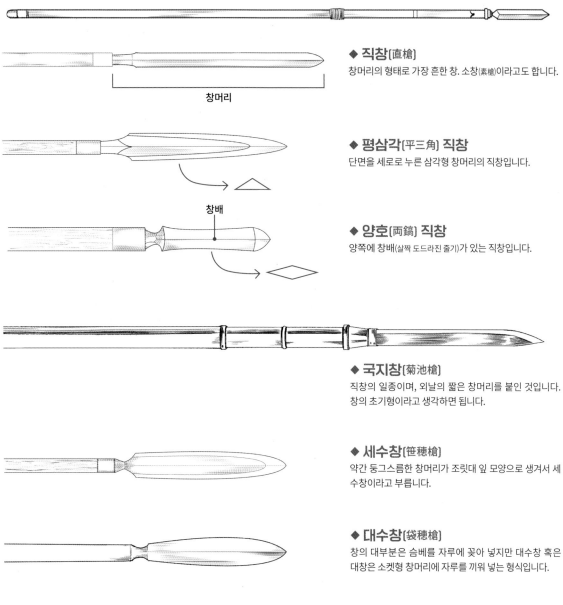

창머리

창배

◆ 직창[直槍]
창머리의 형태로 가장 흔한 창. 소창(素槍)이라고도 합니다.

◆ 평삼각[平三角] 직창
단면을 세로로 누른 삼각형 창머리의 직창입니다.

◆ 양호[両鎬] 직창
양쪽에 창배(살짝 도드라진 줄기)가 있는 직창입니다.

◆ 국지창[菊池槍]
직창의 일종이며, 외날의 짧은 창머리를 붙인 것입니다. 창의 초기형이라고 생각하면 됩니다.

◆ 세수창[笹穗槍]
약간 둥그스름한 창머리가 조릿대 잎 모양으로 생겨서 세수창이라고 부릅니다.

◆ 대수창[袋穗槍]
창의 대부분은 슴베를 자루에 꽂아 넣지만 대수창 혹은 대창은 소켓형 창머리에 자루를 끼워 넣는 형식입니다.

MEMO 활에서 창으로
'궁마(弓馬)'가 무사를 나타내는 단어이듯 헤이안 시대부터 활은 무사의 공명을 상징하는 무기였습니다. 그러나 무로마치 시대~아즈치모모야마 시대에는 창이 그 자리를 빼앗았습니다. 전장에서 최초의 공적을 세우면 '일번창'이라고 부르는 이유는 창이 당시 무사에게 특별한 무기였다는 점을 나타냅니다.

슴베

창의 대부분은 슴베를 자루에 꽂아 넣어서 접합합니다.

▶ 수모[手鉾]

크기 80~150cm

옛날부터 있던 무기이며, 자루에 달린 외날이 특징입니다. 가마쿠라 시대의 그림에 나오는 수모는 치도 같은 형태였습니다.

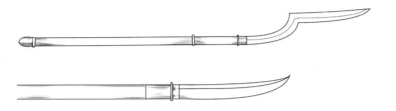

◆ **나라 시대의 수모**
완만한 S자를 그리는 듯한 날의 수모입니다.

◆ **치창[薙槍]**
치도와 창의 중간 정도 형태인 위로 젖혀진 얕은 날이 있습니다.

▶ 십문자창[十文字槍]

창머리 아래쪽에 양쪽으로 나뉜 낫의 형태가 십자형인 창. 낫은 적을 걸어서 넘어뜨리거나 찌르기 전후로 베고, 찌르는 공격이 가능했습니다. 사나다 노부시게(真田信繁)가 주황색 자루의 십문자창을 애용했다는 이야기는 유명합니다.

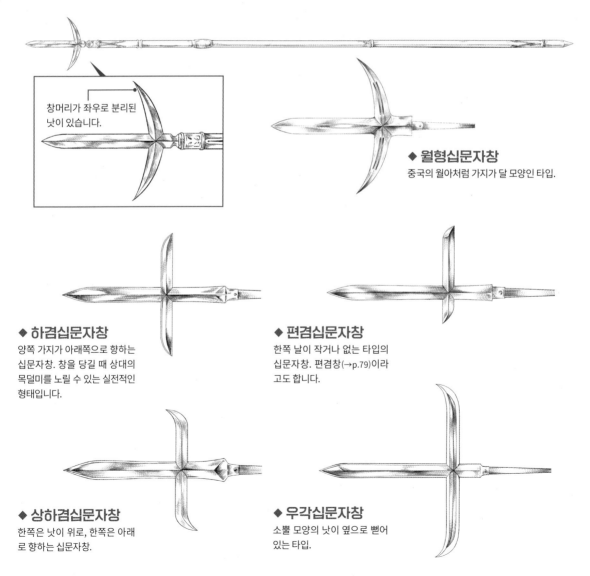

창머리가 좌우로 분리된 낫이 있습니다.

◆ **월형십문자창**
중국의 월아처럼 가지가 달 모양인 타입.

◆ **하겸십문자창**
양쪽 가지가 아래쪽으로 향하는 십문자창. 창을 당길 때 상대의 목덜미를 노릴 수 있는 실전적인 형태입니다.

◆ **편겸십문자창**
한쪽 날이 작거나 없는 타입의 십문자창. 편겸창(→p.79)이라고도 합니다.

◆ **상하겸십문자창**
한쪽은 낫이 위로, 한쪽은 아래로 향하는 십문자창.

◆ **우각십문자창**
소뿔 모양의 낫이 옆으로 뻗어 있는 타입.

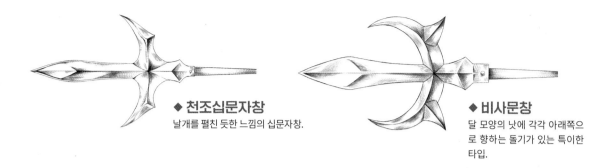

◆ **천조십문자창**
날개를 펼친 듯한 느낌의 십문자창.

◆ **비사문창**
달 모양의 낫에 각각 아래쪽으로 향하는 돌기가 있는 특이한 타입.

편겸창[片鎌槍]

십문자창의 일종이며, 낫이 한쪽만 돋아 있는 창입니다.

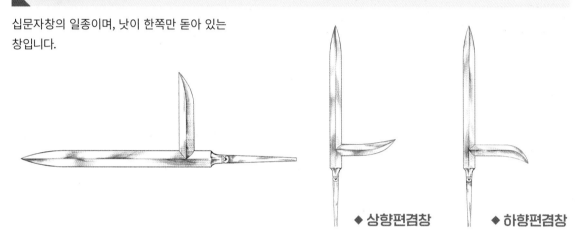

◆ **상향편겸창**　　◆ **하향편겸창**

◆ **가토 기요마사의 편겸창**
편겸창은 가토 기요마사(加藤清正)의 무기로 유명합니다. 본래 십문자창이었지만, 기요마사가 호랑이를 퇴치할 때 한쪽 낫이 물어뜯겼다는 전설이 있습니다.

야가라모가라

장병의 끝에 낚싯바늘처럼 생긴 독특한 뿔이 여러 개 붙어 있는 것이 특징입니다. 적의 옷 등을 감아서 끌어당기는 식으로 적의 움직임을 막았습니다.

날카로운 돌기가 있습니다.

상대의 옷 등을 걸 수 있도록 무수한 가시가 있습니다.

채색을 이용한 질감 표현 청동창을 칠한다

디지털 채색으로 청동창의 질감을 표현하는 방법을 살펴보겠습니다. 부식으로 청록색으로 변한 것과 막 만들어진 당시의 상태를 칠합니다.

파일명 c2_dohoko1.clip／c2_dohoko2.clip

완성 일러스트

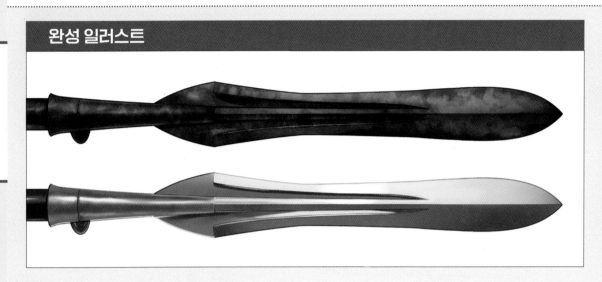

▶ 부식된 창을 청록색으로 칠한다

❶ 먼저 밑바탕을 칠합니다. 밑바탕의 색은 약간 푸르스름한 녹색입니다.

 밑바탕
R=101, G=142, B=115

❷ 그림자를 2단계로 넣습니다. 1단계 그림자는 넓은 면적에 조금 어두운색을 사용합니다. 합성 모드를 [곱하기]로 설정한 레이어를 만들고, 연한 보라색을 칠하면 오른쪽 그림처럼 됩니다.

 1단계 그림자([곱하기]를 사용한다)
R=169, G=157, B=196

❸ 위에 [곱하기] 레이어를 만들고 그림자 속에 더 어두운 그림자를 칠합니다. 색은 1단계 그림자와 같습니다.

 2단계 그림자([곱하기]를 사용한다)
R=169, G=157, B=196

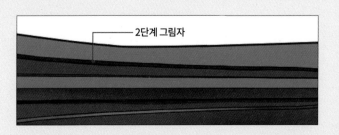

2단계 그림자

❹ 주위 벽과 바닥 등에서 반사된 빛을 표
현하는 반사광을 칠합니다. 합성 모드
는 [스크린]으로 설정하고 청록색에 완
전히 묻히지 않는 색을 사용했습니다.

 반사광([스크린]을 사용한다)
R=107, G=84, B=55

❺ 끝으로 번지는 브러시를 사용해 부식
의 질감을 더합니다. 질감은 음영을 건
드리지 않도록 조심하면서 합성 모드
[곱하기] 레이어에서 작업했습니다.

 부식의 질감([곱하기]를 사용한다)
R=65, G=159, B=145

막 만들어진 창을 황토색으로 칠한다

❶ 막 만들어진 청동은 노란색에 가까운 색으로 반
짝입니다. 부식되지 않은 청동창은 노란색이나
황토색을, 그림자는 갈색을 사용하면 됩니다.

 밑바탕
R=212, G=198, B=169

 그림자([곱하기]를 사용한다)
R=168, G=155, B=149

 그림자([곱하기]를 사용한다)
R=120, G=111, B=107

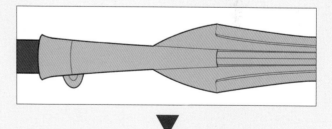

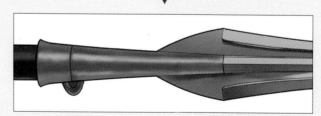

❷ 색을 밝게 합성하는 [하드라이트] 레이어를 작
성하고 하이라이트를 넣으면 완성입니다.

 하이라이트([하드라이트]를 사용한다)
R=220, G=211, B=191

반짝임을 표현하려고 하이라이트를
강하게 넣었습니다.

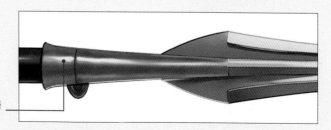

전설의 무기 File.09
롱기누스의 창

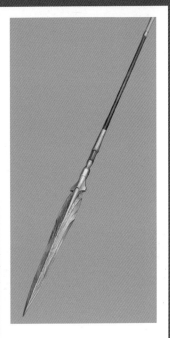

이 창은 처형된 예수의 죽음을 확인하려고 옆구리를 찌른 창으로 알려져 있습니다. 그때 창으로 예수를 찌른 병사의 이름이 '롱기누스(Longinus)'입니다. 눈이 나쁜 그는 예수의 피를 뒤집어쓰고 시력을 되찾고, 이후에 세례를 받아 성인이 되었다는 전승이 있습니다. 실제로 찔러서 죽음을 확인했는지, 롱기누스의 창이 실존하는지는 명확하지 않습니다. 그러나 사람들은 예수의 피가 묻은 성스러운 롱기누스의 창을 찾았습니다. 손에 넣으면 세계를 장악할 수 있다는 전설도 있고, 시대의 권력자들은 모두 찾으려고 노력했습니다. 현재 롱기누스의 창이라고 알려진 것이 각지에 존재하는데 진위는 불명입니다.

전설의 무기 File.10
트리슈라(Trishula)

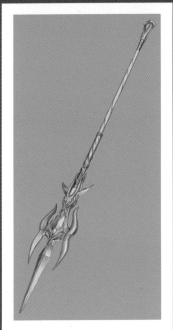

힌두교 3대 신에는 비슈누, 시바, 브라흐마가 있는데 그중 시바(Shiva)가 사용하는 트리슈라입니다. 시바는 파괴신으로 알려져 있으나, 동시에 창조를 관장하는 신이기도 합니다. 눈이 3개이며, 좌우 눈은 태양과 달, 이마에 있는 제3의 눈은 지식을 나타냅니다. 제3의 눈이 열리면 악은 전부 파괴된다고 하며, 무지를 짓밟으며 파괴와 재생의 춤을 추는 시바의 우상이 남아 있습니다. 트리슈라는 세 갈래로 나뉜 창이며, 무지를 파괴할 수 있는 능력이 있습니다. 세 갈래가 각각 시바의 창조·유지·파괴를 의미한다는 설도 있지만, 인도 철학의 근본인 3개의 구나(변화·운동·활력)를 반영했다는 설도 있습니다.

전설의 무기 File.11
게 볼그(Gáe Bolg)

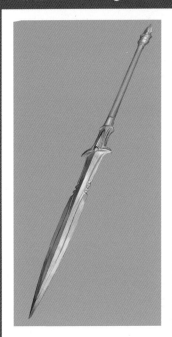

영웅 쿠 훌린(Cú Chulainn)이 애용한 무적의 창. 쿠 훌린은 아일랜드 신화에 등장하는 위대한 전사입니다. 태양신 루의 아들인 그는 어린 시절부터 용맹했으며 맨손으로 맹견을 때려죽일 정도의 힘이 있었습니다. 성장해 왕의 전사가 된 뒤 더 강해지려고 스카하크라는 최강의 여전사에게 무예를 배웁니다. 그 과정에 전설의 창 게 볼그와 만나게 됩니다. 쿠 훌린이 게 볼그를 던지면 30개의 미늘가시가 되어 적을 쓰러뜨렸습니다. 얼스터의 숙적인 코노트군의 싸움에서 게 볼그로 강호들을 차례로 쓰러뜨리고, 전차(채리엇 Chariot)에서 뛰어내린 뒤 날뛰면서 적군을 흩어버렸습니다.

제3장

타격 무기

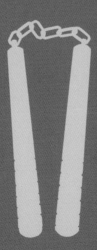

타격 무기 ▶ 기초 지식과 그리는 법

타격 무기는 강하게 때리는 공격이 가능하도록 단단하게 만든 무거운 무기가 많습니다. 타격을 가하는 부분은 철 등 금속제이며, 자루에 확실히 고정되어 있습니다. 사용자의 완력이 강할수록 파괴력이 증가하는 만큼 힘이 강한 캐릭터에게 어울립니다.

타격 무기의 세부 명칭

워 해머

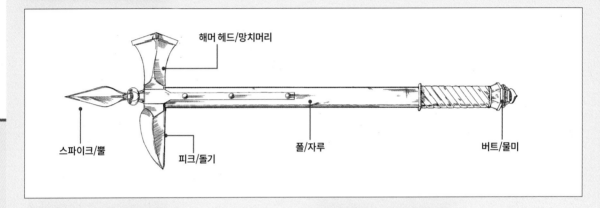

해머 헤드/망치머리

스파이크/뿔

피크/돌기

폴/자루

버트/물미

메이스

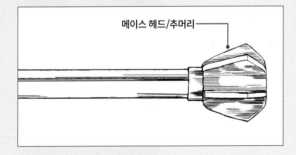

메이스 헤드/추머리

쇄타봉

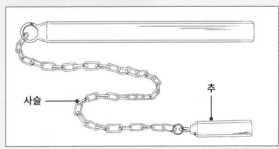

사슬

추

랑아봉

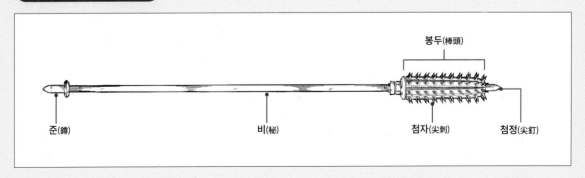

봉두(棒頭)

준(鐏)

비(秘)

첨자(尖刺)

첨정(尖釘)

타격 무기를 그리는 요령

해머 등 타격 무기는 무거워 보이게 그리면 파괴력을 표현할 수 있습니다. 박력을 표현할 때는 무기의 크기를 과장하는 것도 효과적입니다. 무겁게 보이는 리얼한 중량감을 표현하는 것도 좋지만, 의도적으로 한 손으로 든 초인 캐릭터를 표현하는 것도 재미있습니다.

오리지널 타격 무기의 힌트

귀여운 캐릭터에게

캐릭터에 적합한 무기 디자인을 구상하는 것이 중요합니다. 예제는 여성 캐릭터용 귀여운 일러스트를 테마로 한 것입니다. 투명한 머리와 꽃이 모티브인 장식이 사랑스러운 분위기를 연출합니다.

머리는 보석이 모티브인 투명한 느낌의 디자인.

장식은 꽃잎 같은 형태.

드릴로 강화

워 해머(→p.88)에는 타격이 목적인 망치 부분 외에 피크 등이 있는 복합 무기가 적지 않습니다. 예제는 큰 전동 드릴을 붙인 메카닉 해머입니다.

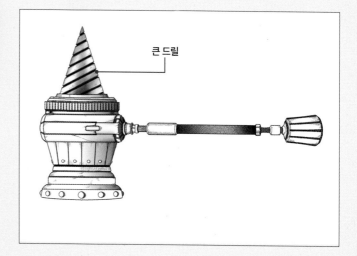

큰 드릴

포즈집

해머처럼 때리는 무기는 중량감을 표현할수록 박력이 강해집니다. 중국의 곤 같은 무기는 해머와 달리 가볍고 속도감 있는 표현에 적합합니다. 무기의 특성에 알맞은 포즈를 정합니다.

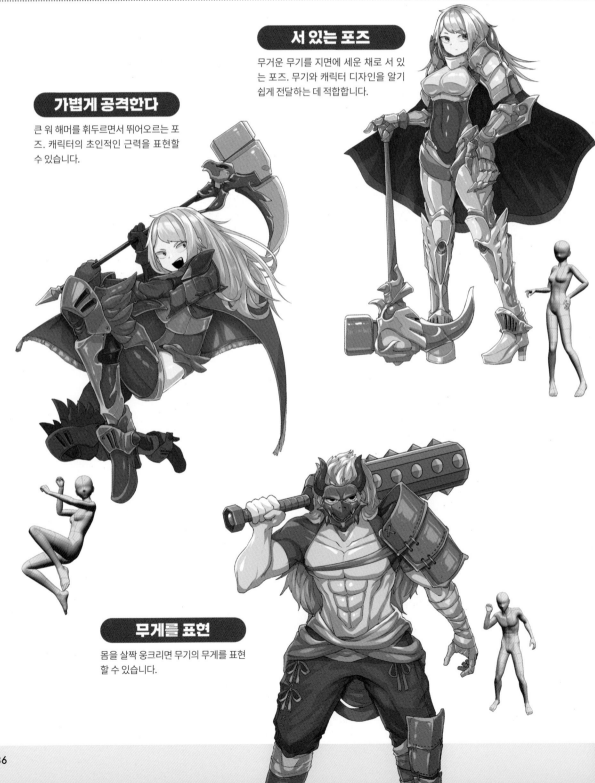

서 있는 포즈

무거운 무기를 지면에 세운 채로 서 있는 포즈. 무기와 캐릭터 디자인을 알기 쉽게 전달하는 데 적합합니다.

가볍게 공격한다

큰 워 해머를 휘두르면서 뛰어오르는 포즈. 캐릭터의 초인적인 근력을 표현할 수 있습니다.

무게를 표현

몸을 살짝 웅크리면 무기의 무게를 표현할 수 있습니다.

곤으로 자세를 잡는다

중국 무술은 낮은 자세가 많고 다리를 크게 벌립니다. 곤의 각도와 팔다리의 각도가 일치 하면 포즈가 아름답습니다.

곤을 등 뒤로 넘긴다

등 뒤로 넘긴 기발한 포즈는 개성적인 캐 릭터에게 적합합니다.

눈차쿠

겨드랑이에 눈차쿠를 끼운 흔한 포즈. 등을 곧게 펴면 전신에서 힘이 넘치는 모습으로 보입니다.

유럽의 타격 무기

돌도끼와 곤봉 등 타격 무기는 원시적이고 단순합니다. 유럽에서는 중세 시대에 기사들의 무거운 갑옷을 때려 부수는 메이스가 활약하면서 크게 발달했습니다. 휘두르거나 뾰족한 스파이크(뿔)로 찔러서 적에게 주는 데미지를 높이려고 노력했습니다.

◀ 메이스(Mace)　　　　크기 50~80cm

자루 끝에 타격 부분이 있는 금속제 곤봉. 타격 부분은 대부분 금속제이며, 무겁고 단단합니다.

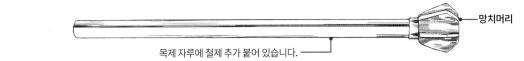

망치머리

목제 자루에 철제 추가 붙어 있습니다.

◆ 다양한 메이스

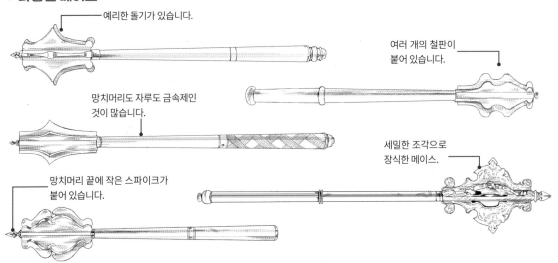

예리한 돌기가 있습니다.

여러 개의 철판이 붙어 있습니다.

망치머리도 자루도 금속제인 것이 많습니다.

세밀한 조각으로 장식한 메이스.

망치머리 끝에 작은 스파이크가 붙어 있습니다.

◀ 워 해머(War hammer)　　　　크기 50~200cm

자루 끝에 망치가 붙어 있는 무기. 형태가 다양하고, 날카로운 갈고리가 달린 것도 많습니다.

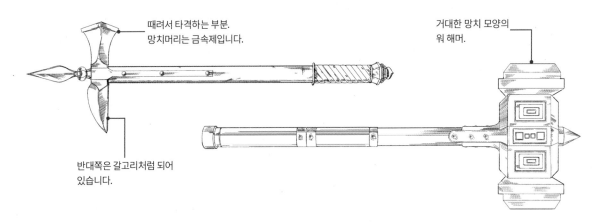

때려서 타격하는 부분. 망치머리는 금속제입니다.

거대한 망치 모양의 워 해머.

반대쪽은 갈고리처럼 되어 있습니다.

◀ 모닝스타(Morning star)

크기 50~80cm

독일에서 태어난 곤봉으로 메이스의 일종입니다. 자루 끝의 구에 스파이크(뿔)를 가득 꽂은 것이 특징입니다. 독일어로는 '모르겐슈테른(Morgenstern)'이라고 합니다.

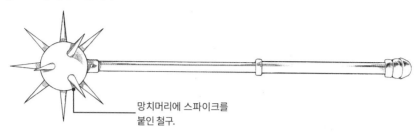

망치머리에 스파이크를
붙인 철구.

◀ 풋맨즈 플레일(Footman's flail)

크기 160~200cm

짧은 봉과 긴 봉을 사슬로 연결한 무기로 계급이 낮은 보병이 사용한 것을 말합니다. 긴 봉을 양손으로 잡고 짧은 봉을 휘두르는 식으로 사용합니다.

농기구를 활용해서 만든 것도
있었습니다.

◀ 호스맨즈 플레일(Horseman's flail)

크기 50~80cm

기사가 사용하는 타격 무기입니다. 마상에서는 짧은 무기가 사용하기 쉬웠던 만큼 자루는 보병용인 풋맨즈 플레일보다 짧았습니다.

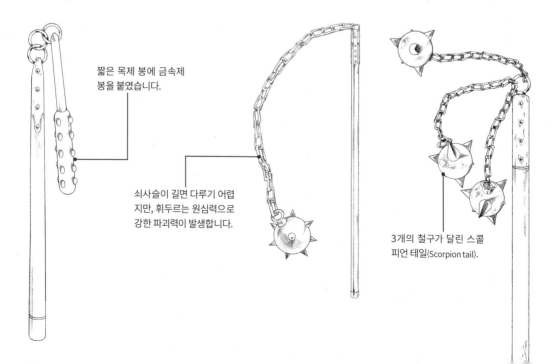

짧은 목제 봉에 금속제
봉을 붙였습니다.

쇠사슬이 길면 다루기 어렵
지만, 휘두르는 원심력으로
강한 파괴력이 발생합니다.

3개의 철구가 달린 스콜
피언 테일(Scorpion tail).

중국의 타격 무기

유럽과 마찬가지로 타격 무기가 원시적이었던 것은 황허문명에서 성장한 중국도 예외가 아닙니다. 금속제로 중량을 높이거나 돌기 또는 추를 붙이는 등 적에게 가하는 위력을 증가시키는 노력을 했습니다.

◢ 곤(棍)

크기 110~300cm

단단한 목제를 깎은 단순한 구조로 철제 곤봉(철곤)도 있습니다. 쓰기에 따라서는 공격이든 방어든 효율이 높습니다.

◆ **철곤**(鉄棍) 단순한 봉이며 훈련한 병사가 사용하면 강력한 무기가 되었습니다.

◆ **절곤**(節棍)
여러 개의 봉을 사슬 등으로 연결한 무기.
2개를 붙이면 이절곤(쌍절곤), 3개를 붙이면
삼절곤이라고 합니다.

◆ **철련래봉**(鉄鏈來棒)
목제 자루에 철봉을 연결한 무기. 서양의 풋맨즈
플레일(→p.89)과 비슷합니다.

◢ 편(鞭)

타격 무기의 일종으로 동이나 철 등을 사용한 금속제 봉입니다.

◆ **철편**(鉄鞭)
철제 편. 검처럼 자루가 붙어 있습니다. 대나무 마디 같은 돌기가 데미지를 강화합니다.

크기 80~100cm

◆ **절편**(節鞭)
마디가 있는 편. 구조는 절곤과 비슷하지만,
금속제 봉이 달려 있습니다.

간(鐗)

편의 일종이며 금속제 무기입니다. 타격하는 봉의 단면은 사각형이나 삼각형이며, 모서리 부분으로 공격해 적에게 주는 데미지를 높일 수 있습니다.

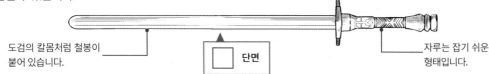

도검의 칼몸처럼 철봉이
붙어 있습니다.

단면

자루는 잡기 쉬운
형태입니다.

추(錘)

본래 추란 저울에 사용하는 금속을 가리킵니다. 무기인 추는 금속으로 만든 타격 무기입니다.

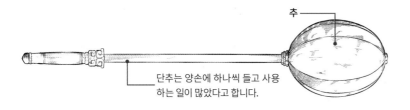

추

단추는 양손에 하나씩 들고 사용
하는 일이 많았다고 합니다.

◆ **단추(短錘)**
짧은 자루 끝에 추를 붙인 무기.
크기 60~80cm

◆ **랑아봉(狼牙棒)**
자루 끝에 바늘을 가득 박은 세로로 긴
추가 붙어 있습니다.
크기 40~190cm

◆ **유성추(流星錘)**
끈의 끝부분에 금속제 추를 붙인 무기. 한
쪽만 추를 붙이면 단유성, 양쪽 끝에 붙이
면 쌍유성이라 부릅니다.

괴(拐)

크기 30~100cm

톤파(→p.94)처럼 손잡이가 달린 봉 모양의 무
기. 봉 부분을 잡아도 되고, 다채로운 공격이
가능했습니다.

손잡이로 상대를 걸어서
넘어뜨릴 수도 있습니다.

휘둘러서 때리거나 끝으로 상대를 찌르는
등 다양한 공격이 가능합니다.

인도의 타격 무기

인도의 메이스 등을 보면 타격 무기의 발달은 유럽의 영향을 추측하게 합니다. 크게 다른 부분은 없는 것, 유럽과 다른 미의식이 엿보이는 장식이 독특한 분위기를 연출합니다.

인도의 메이스

크기 50~80cm

옛날부터 인도에서도 메이스를 사용했습니다. 구조와 망치머리 형태는 유럽과 비슷합니다.

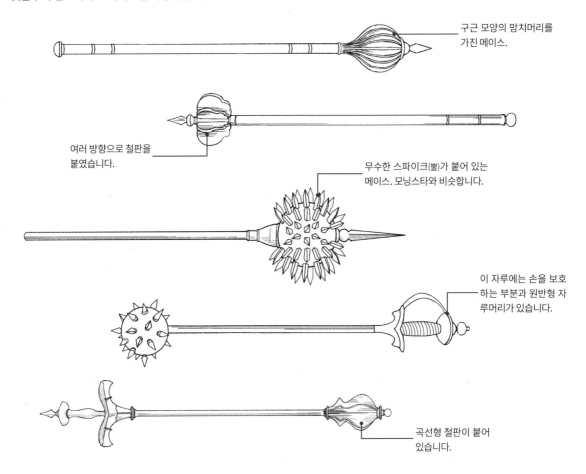

구근 모양의 망치머리를 가진 메이스.

여러 방향으로 철판을 붙였습니다.

무수한 스파이크(뿔)가 붙어 있는 메이스. 모닝스타와 비슷합니다.

이 자루에는 손을 보호하는 부분과 원반형 자루머리가 있습니다.

곡선형 철판이 붙어 있습니다.

◆ 다양한 망치머리

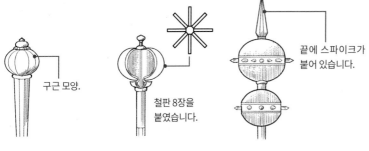

구근 모양.

철판 8장을 붙였습니다.

끝에 스파이크가 붙어 있습니다.

MEMO 파라오의 메이스
메이스는 아주 먼 옛날부터 각지에서 쓰였습니다. 기원전 3000년 무렵 고대 이집트의 기록에 따르면 '나르메르 팔레트(Narmer Palette)'에도 메이스를 든 파라오가 그려져 있습니다.

일본의 타격 무기

일본에서도 타격 무기는 투박한 목봉에서 시작되었습니다. 점차 단단한 재질을 찾아 더 굵게 만들어 타격력을 높이거나 예리하게 깎고, 무거운 금속제로 위력을 높였습니다. 사용자가 무술 지식과 기술이 없어도 괴력이 있으면 큰 전력이 될 수 있었습니다.

금쇄봉[金砕棒]

크기 100~360cm

금속을 사용한 타격용 봉. 옛날이야기 등에 등장하는 요괴의 쇠방망이와 친숙한 느낌입니다.

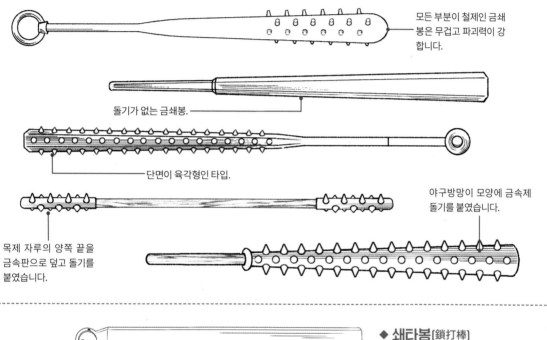

모든 부분이 철제인 금쇄봉은 무겁고 파괴력이 강합니다.

돌기가 없는 금쇄봉.

단면이 육각형인 타입.

야구방망이 모양에 금속제 돌기를 붙였습니다.

목제 자루의 양쪽 끝을 금속판으로 덮고 돌기를 붙였습니다.

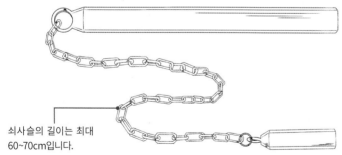

◆ **쇄타봉[鎖打棒]**

에도 시대에 쓰였던 쇠사슬로 철봉을 연결한 타격 무기. 힘이 약한 사람도 원심력을 이용하면 강한 타격이 가능했습니다.

쇠사슬의 길이는 최대 60~70cm입니다.

괘시[掛矢]

큰 나무망치. 전투에서 주로 성문을 깨고 돌파할 때 쓰였습니다.

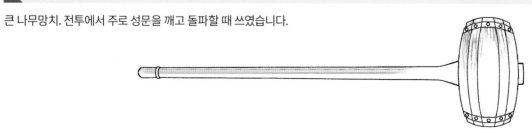

▶ 십수(十手)

에도 시대의 포획 도구로 상대를 생포할 수 있는 타격 무기입니다. 가지처럼 나뉜 돌기는 적의 도를 받아넘기는 데 유용합니다.

▶ 두할(兜割)

포획 도구로는 십수가 유명하지만, 도에 가까운 형태의 무기도 있었습니다. 두할은 단도처럼 생겼지만, 날이 없고 어디까지나 상대를 생포하는 도구로 사용했습니다.

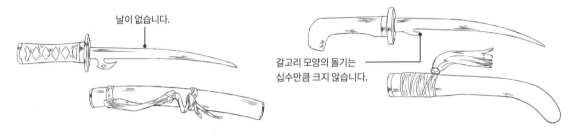

날이 없습니다.

갈고리 모양의 돌기는 십수만큼 크지 않습니다.

▶ 비념(鼻捻)

날뛰는 말을 제어하는 도구였지만, 에도 시대에는 경찰봉처럼 타격 무기로 쓰였습니다.

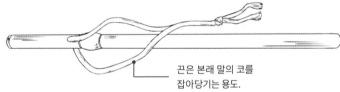

끈은 본래 말의 코를 잡아당기는 용도.

▶ 류큐 고무술의 타격 무기

19세기 영국의 해군 장교인 바실 홀(Basil Hall)은 《조선 서해안과 류큐도 탐사기(Account of a Voyage to the West Coast of Corea and Great Loo-choo-Island)》라는 항해기를 남겼는데, 류큐에서는 평화를 위해 도검을 시작해 무기의 개인 소유를 오랫동안 금했고 자기방어를 위한 고무술(古武術)이 발달했다고 기록했습니다. 대륙의 영향을 받아 심플하면서도 공격과 방어가 가능한 기능적인 무기가 매력입니다.

◆ 톤파(Tonfa)

45cm 정도의 봉에 수직으로 짧은 손잡이를 붙인 무기. 손잡이를 잡은 채로 긴 봉을 휘둘러 공격하거나 찌르는 식으로 사용합니다.

◆ 톤파 배턴(Tonfa baton)

톤파는 해외에 전파되어 미국 등에서 경찰봉으로 쓰였던 적도 있습니다.

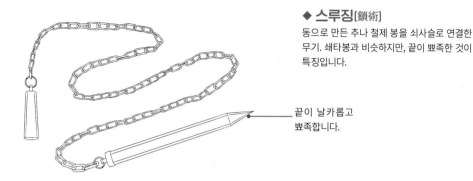

◆ **스루징**[鎖術]
동으로 만든 추나 철제 봉을 쇠사슬로 연결한 무기. 쇄타봉과 비슷하지만, 끝이 뾰족한 것이 특징입니다.

끝이 날카롭고 뾰족합니다.

◆ **눈차쿠**[双節棍]
같은 길이의 나무를 사슬로 연결한 무기. 사슬을 손목에 걸고 2개의 봉을 회전시키거나 한쪽 봉을 잡고 반대쪽 봉을 공격에 사용합니다. 중국의 이절곤과 무척 유사한 무기입니다.

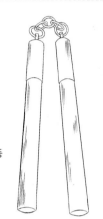

◆ **이절곤**
중국의 무기인 절곤(→p.90)의 일종.

목제나 금속제 등 다양합니다.

◆ **다양한 눈차쿠**

우레탄이나 가죽 등으로 표면을 감싼 타입.

쇠사슬로 연결한 가장 흔한 눈차쿠.

단면이 8각인 목제 눈차쿠.

미끄러지지 않도록 홈을 판 눈차쿠.

◆ **채**[釵]
세 갈래로 나뉜 금속제 무기. 십자 모양의 날밑 부분에 손가락을 걸어서 돌리거나 찌를 수 있습니다.

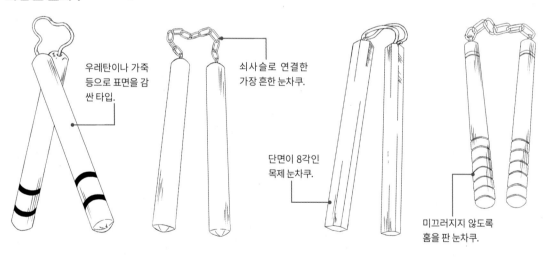

날밑은 갈고리 모양으로 구부러졌습니다.

2자루가 1쌍이며, 좌우로 나눠 잡고 사용합니다.

채색을 이용한 질감 표현 워 해머를 칠한다

철제 워 해머의 철을 어떤 식으로 칠하면 좋은지 살펴보겠습니다. 그리는 질감은 검은 철이 아니라 은은한 은빛이 감도는 철입니다.

파일명 c3_warhammer.clip

완성 일러스트

철제 워 해머를 칠한다

❶ 무채색으로 음영을 칠한 뒤에 푸르스름한 회색으로 밑바탕을 채웁니다. 무채색이라도 상관없지만, 채도가 약간이라도 있어야 완성한 그림의 인상이 선명해집니다.

밑바탕 그림자
R=166, G=166, B=166

밑바탕 색([곱하기]를 사용한다)
R=166, G=175, B=206

금속은 명암의 차이를 높여서 질감을 표현합니다.

❷ 표면이 매끄러운 금속은 주위의 다양한 색을 반사합니다. 철 느낌의 그림자와 하이라이트 외에 몇 가지 색을 섞으면서 칠합니다.

그림자
R=70, G=69, B=78

반사광
R=167, G=154, B=189

하이라이트
R=251, G=251, B=251

반사광
R=159, G=142, B=132

❸ 그림처럼 대강이라도 색의 경계를 알 수 있게 칠해 철 표면의 반사를 표현했습니다.

목제 부분을 칠한다

❶ 이번에는 그립(자루)에 목제 부품을 리벳(못)으로 고정한 디자인입니다. 먼저 기본이 되는 밑바탕을 칠합니다.

밑바탕
R=137, G=114, B=52

❷ 나무의 질감은 긴 스트로크로 나뭇결을 그려서 표현했습니다.

나무 질감
R=103, G=82, B=31

나무 질감
R=168, G=146, B=88

❸ 위에 레이어를 추가하고 리벳(못)을 그리면 완성입니다.

리벳은 철제 부분에서 [스포이트] 도구로 색을 찍어서 칠합니다.

전설의 무기 File.12 　몰니르(Mjolnir)

북유럽 신화에 등장하는 영웅 토르가 애용한 해머. 토르는 주신 오딘의 아들이자 번개의 신이었습니다. 그의 몰니르는 번개 그 자체였으며, 무척 무거운 데다 뜨거웠던 탓에 '야릉그레이프(Járngreipr)'라는 철제 장갑을 끼고 사용했습니다. 몰니르는 평범한 해머처럼 타격뿐 아니라 투척도 가능했습니다. 던지면 적에게 반드시 명중하고, 부메랑처럼 토르에게 되돌아왔습니다. 북유럽 신화 종말의 시작인 라그나로크에서 토르는 괴물 요르문간드와 싸웁니다. 몰니르로 많은 거인을 쓰러뜨린 토르도 요르문간드에 고전을 면치 못합니다. 사투 끝에 토르는 요르문간드에 치명상을 입히고 승리를 확신했지만, 독에 중독되어 목숨을 잃게 됩니다.

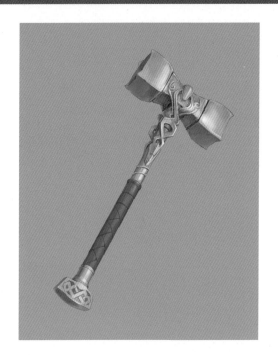

전설의 무기 File.13 　헤라클레스의 곤봉

헤라클레스는 그리스 신화의 최고 신인 제우스의 아들입니다. 제우스는 많은 여성과 아이를 낳았는데, 헤라클레스의 어머니인 알크메네가 인간이라는 사실이 불행의 씨앗이 되었습니다. 질투가 심한 제우스의 아내인 헤라는 헤라클레스를 증오해 집요하게 괴롭혔습니다. 그래서 그는 사랑하는 처자식을 잃고, 두려운 괴물들과 싸울 수밖에 없었습니다. 아무리 잘라도 목이 재생하는 괴수 히드라, 아르테미스의 성수 케리네이아, 머리가 3개인 지옥의 파수꾼 케르베로스 같은 괴물들입니다. 그 밖에 끊임없이 힘든 임무가 주어졌는데, 헤라클레스는 아버지에게 물려받은 힘과 용맹으로 극복하고 영웅이 되었습니다. 헤라클레스의 성공은 누구도 휘두를 수 없는 무거운 올리브 거목으로 만든 곤봉 덕분이었습니다. 곤봉을 든 헤라클레스의 엄청난 힘은 일격에 높은 산도 2개로 나뉠 정도였다고 합니다.

제4장

투척 무기

기초 지식과 그리는 법

쿠나이, 수류탄, 투척 도끼의 세부 명칭과 수리검의 형태 잡는 법 등을 설명합니다. 오리지널 투척 무기의 힌트에서는 게임 등에서 흔히 볼 수 있는 수리검과 원반형 무기를 살펴보겠습니다.

투척 무기의 세부 명칭

쿠나이

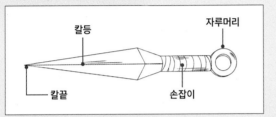

수류탄

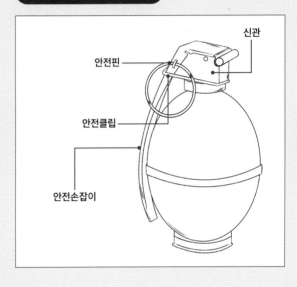

투척 도끼

수리검의 형태

날의 중심을 지나는 선으로 형태를 잡으면 정확하게 그릴 수 있습니다. 십자수리검(→p.106)이라면 십자선을 그리고 길이를 조절하면서 균형을 잡습니다.

오리지널 투척 무기의 힌트

투척 무기는 회전하도록 던지면 위력이 강해지는 것이 많은데, 수리검이 대표적인 예입니다. 공격 방법 등을 생각하면서 다른 무기의 특성을 섞어서 디자인합니다.

원반형 무기

차륜형 수리검

수리검은 회전하도록 던지는 것이 기본입니다. 그래서 전체에 빼곡하게 날을 붙인 무기를 그렸습니다.

도끼 모양의 날이 있는 근거리 무기로도 쓸 수 있는 원반형 무기. 투척 도끼에서 힌트를 얻어 그렸습니다.

MEMO 수리검의 디지털 작화

디지털 소프트웨어로 수리검을 간단하게 그릴 수 있습니다. CLIP STUDIO PAINT의 [자] 도구 → [대칭자]를 사용해 육방수리검을 간단하게 그리는 방법을 소개합니다.

❶ [대칭자]를 선택하고, [도구 속성] 창에서 [선 수]를 12로 설정합니다.

❷ 캔버스에 드래그하면 보라색 선으로 대칭자가 표시됩니다.

❸ [도형] 도구 → [직선]을 사용해 자의 기준선을 그림과 같이 드래그해 선을 긋습니다. 그러면 대칭이 되는 부분의 선이 자동으로 그려집니다.

❹ [자의 표시 범위 설정]에 체크를 풀고 자를 비표시로 설정합니다.

❺ [도형] 도구 → [타원]으로 중심에 구멍을 그립니다.

❻ 살짝 원근을 적용했습니다. [편집] 메뉴 → [변형] → [왜곡]으로 변형하면 완성입니다.

투척 무기는 가볍고 작은 것이 많아서 캐릭터도 날렵한 이미지가 되기 쉽습니다. 수리검을 다루는 닌자가 대표적입니다. 캐릭터의 민첩성을 표현하는 데 약동감 있는 포즈가 어울립니다.

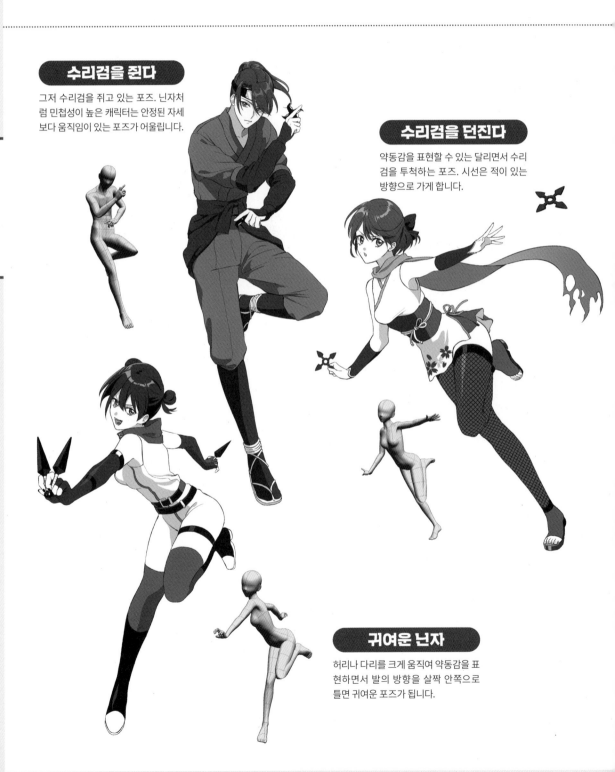

수리검을 쥔다

그저 수리검을 쥐고 있는 포즈. 닌자처럼 민첩성이 높은 캐릭터는 안정된 자세보다 움직임이 있는 포즈가 어울립니다.

수리검을 던진다

약동감을 표현할 수 있는 달리면서 수리검을 투척하는 포즈. 시선은 적이 있는 방향으로 가게 합니다.

귀여운 닌자

허리나 다리를 크게 움직여 약동감을 표현하면서 발의 방향을 살짝 안쪽으로 틀면 귀여운 포즈가 됩니다.

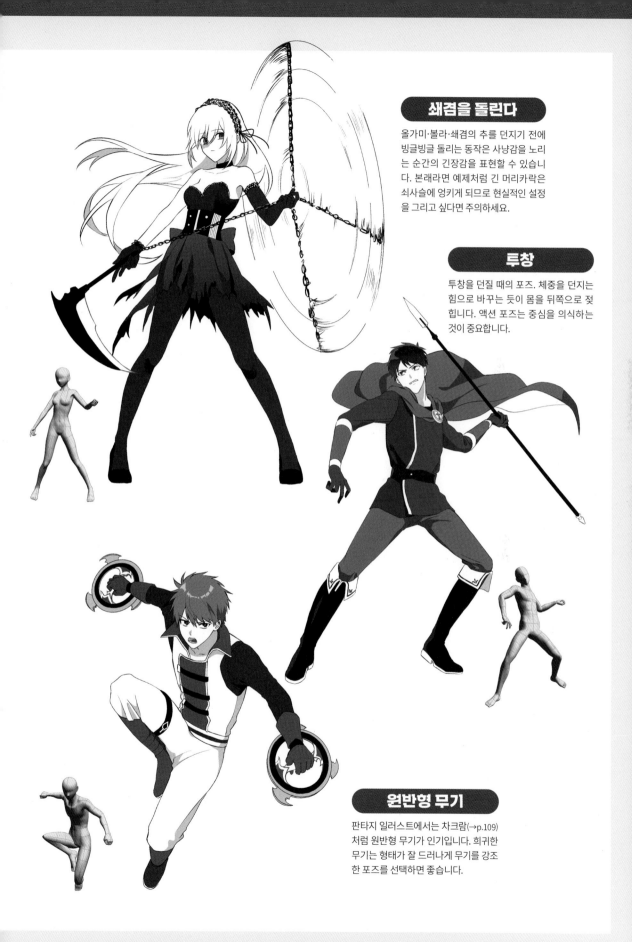

쇄겸을 돌린다

올가미·볼라·쇄겸의 추를 던지기 전에 빙글빙글 돌리는 동작은 사냥감을 노리는 순간의 긴장감을 표현할 수 있습니다. 본래라면 예제처럼 긴 머리카락은 쇠사슬에 엉키게 되므로 현실적인 설정을 그리고 싶다면 주의하세요.

투창

투창을 던질 때의 포즈. 체중을 던지는 힘으로 바꾸는 듯이 몸을 뒤쪽으로 젖힙니다. 액션 포즈는 중심을 의식하는 것이 중요합니다.

원반형 무기

판타지 일러스트에서는 차크람(→p.109)처럼 원반형 무기가 인기입니다. 희귀한 무기는 형태가 잘 드러나게 무기를 강조한 포즈를 선택하면 좋습니다.

유럽·미국의 투척 무기

투창이나 프랑키스카, 토마호크 같은 투척 도끼는 전부 원시적인 무기이며 세계의 거의 모든 문화와 문명에서 사용했습니다. 근접전에서는 평범하게 창이나 도끼를 휘두르고, 원거리에서는 적에게 투척하는 공격을 하는 등 복합적으로 썼다고 알려져 있습니다.

▶ 재블린(Javelin)

크기 100~200cm

창은 찌르거나 두들기는 공격 외에 투척하는 무기이기도 했습니다. 투척용 창은 던지기 쉽도록 짧게 만들었습니다.

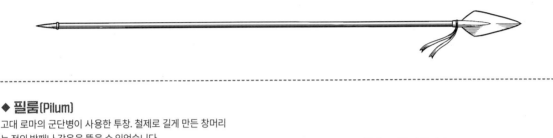

◆ 필룸(Pilum)

고대 로마의 군단병이 사용한 투창. 철제로 길게 만든 창머리는 적의 방패나 갑옷을 뚫을 수 있었습니다.

철제로 만든 긴 창머리.

자루는 목제.

무게는 1.5~2.5kg.

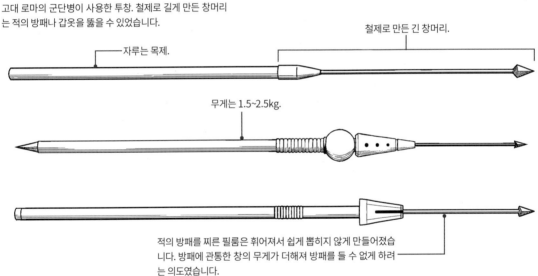

적의 방패를 찌른 필룸은 휘어져서 쉽게 뽑히지 않게 만들어졌습니다. 방패에 관통한 창의 무게가 더해져 방패를 들 수 없게 하려는 의도였습니다.

◆ 철제 창

고대 로마와 관계가 깊었던 이베리아인의 창은 전부 철제여서 무겁고, 필룸과 비슷하게 튼튼한 방패도 뚫을 수 있었습니다.

철제이므로 무겁고 파괴력이 강해 방패나 갑옷도 뚫을 수 있었습니다.

자루도 창머리도 전부 철로 만들었습니다.

투척용 도끼

도끼는 바이킹이 좋아한 무기였는데, 투척 무기로도 사용했습니다. 5~8세기 프랑크인이 사용한 프랑키스카나 아메리카 인디언이 사용한 토마호크가 유명합니다.

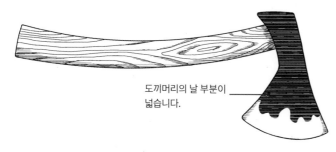

◆ **프랑키스카(Francisca)**

프랑크 왕국을 건국했던 프랑크족이 사용한 투척 도끼이며, 곡선을 그리는 날이 특징입니다.

크기 70~80cm

도끼머리의 날 부분이 넓습니다.

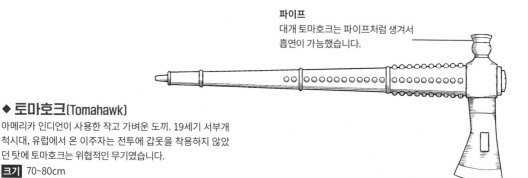

파이프
대개 토마호크는 파이프처럼 생겨서 흡연이 가능했습니다.

◆ **토마호크(Tomahawk)**

아메리카 인디언이 사용한 작고 가벼운 도끼. 19세기 서부개척시대, 유럽에서 온 이주자는 전투에 갑옷을 착용하지 않던 탓에 토마호크는 위협적인 무기였습니다.

크기 70~80cm

◆ **유럽의 도끼**

18~19세기 무렵의 유럽 도끼는 북아메리카에 진출한 이주자가 가져온 것이 토마호크로 쓰이게 되었습니다.

투척용 화살

놀이로 인기가 있는 다트(Dart)는 애초에 15세기 영국의 병사들이 화살을 던지는 놀이에서 시작되었습니다. 고대 그리스와 로마 제국에도 재블린처럼 투척하는 화살이 있었다고 합니다.

4~5세기의 동로마 병사는 방패 뒤에 투척용 화살을 4개 정도 달아두었습니다.

아시아의 투척 무기

일본의 투척 무기는 닌자의 무기로 유명한 수리검과 쿠나이, 마키비시 등 적을 혼란에 빠뜨리는 무기가 유명합니다. 그 밖에 중국의 투창과 승표 같은 날이 있는 무기, 인도의 차크람 등을 소개합니다.

수리검(手裏劍)

크기 8~11cm

센고쿠 시대 말기에 등장한 투척 무기이며, 형태는 유파에 따라서 다양합니다. 수리검이라고 하면 납작한 철제를 떠올리기 쉬운데 막대 모양 등도 있습니다.

◆ 만(卍)수리검

◆ 만(卍)수리검

◆ 사방수리검

◆ 십자수리검

◆ 십자수리검

◆ 삼방수리검

◆ 육방수리검

◆ 육방수리검

◆ 팔방수리검

◆ 팔방수리검

◆ 팔방수리검

◆ 차검[車劍]
입체적인 수리검은 어떤 부분에 맞아도 뾰족한 돌기에 찔리게 됩니다.

◆ 철구[鉄毬]
수리검의 일종이며, 철제 고리에다 전체에 뿔이 돋은 수리검 2개를 붙인 듯한 입체적인 형태입니다.

◆ 봉수리검[棒手裏劍]
끝이 예리하고, 뾰족하거나 날이 있는 철제 투척 무기. 기본은 봉 모양이지만 평판인 것도 있습니다.

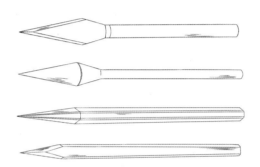

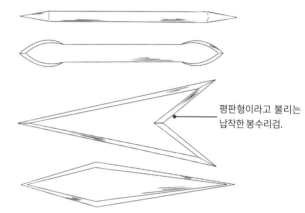

평판형이라고 불리는 납작한 봉수리검.

쿠나이[苦無]

처음에는 땅을 파거나 벽에 구멍을 뚫는 공구였습니다. 무기로도 만능이며, 닌자는 쿠나이를 벽에 박아서 올라가거나 수리검처럼 던져서 사용했습니다.

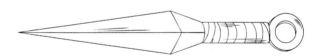

마키비시[撒菱]

수초인 마름 열매의 가시를 말려서 단단해진 것을 사용합니다. 철제는 테츠비시(鉄菱), 목제는 키비시(木菱)라고 부릅니다. 지면이나 적에게 여러 개를 동시에 던집니다.

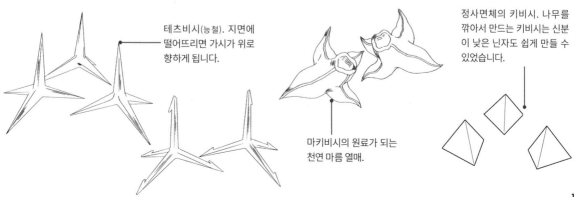

테츠비시(능철). 지면에 떨어뜨리면 가시가 위로 향하게 됩니다.

정사면체의 키비시. 나무를 깎아서 만드는 키비시는 신분이 낮은 닌자도 쉽게 만들 수 있었습니다.

마키비시의 원료가 되는 천연 마름 열매.

◤ 타근(打根)

크기 35~60cm

수리검처럼 던지는 화살이며, 촉은 창머리처럼 생겼습니다.

> **MEMO** 타근과 내시(內矢)
> 타근보다 짧은 투척용 화살을
> 내시라고 불렀습니다.

◤ 쇄겸과 미진

쇄겸과 미진은 들고 쓸 수도 있고 투척도
가능한 무기입니다. 추나 철구를 던져서
상대 무기에 사슬을 감을 수 있습니다.

고리를 잡고 흔들면 3개의
철구가 상대를 덮칩니다.

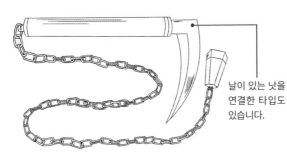

날이 있는 낫을
연결한 타입도
있습니다.

◆ 쇄겸(鎖鎌)
낫과 추를 사슬로 연결한 무기. 쇄겸으로 싸우는
방법이 다양해 유파가 많습니다.

◆ 미진(微塵)
에도 시대의 경찰 기관이 사용한 포획 도구의 일종.
3개의 사슬 끝에 철구나 추를 달았습니다. 던지지
않고 휘두르면 타격 무기로도 쓸 수 있습니다.

◤ 배락화시(焙烙火矢)

내부에 화약을 넣고 도화선에 불을 붙인
다음 던지는 수류탄 같은 무기입니다. '배
락'은 구운 토기를 말합니다. 주로 세토우
치의 해적들이 적선을 태울 때 사용했다
고 알려져 있습니다.

배락을 2개 합쳐서 구형을
만들었습니다.

◤ 비조(飛爪)

동물 발톱처럼 생긴 갈고리발톱에 끈
을 연결한 중국 무기. 갈고리발톱 부분
을 던져서 공격합니다.

예리한 발톱은 갑옷도
뚫었습니다.

표창(標槍)

중국의 던지는 창의 명칭. 원나라 때의 몽골 병사는 투창을 매우 잘 다뤘다고 합니다. 몽골 기병의 강력함은 유명했는데, 투창이 그 활약의 일익을 담당했습니다.

표(標)

중국의 표는 일본의 쿠나이와 형태가 비슷합니다. 끝이 예리한 투척 무기이며, 암기의 일종이기도 합니다.

꼬리처럼 달린 천은 표의(標衣).

◆ **승표**(繩標)

끈 끝에 강철제 표를 단 무기. 투척한 뒤에 줄을 당겨서 다시 손에 넣어 공격할 수 있습니다.

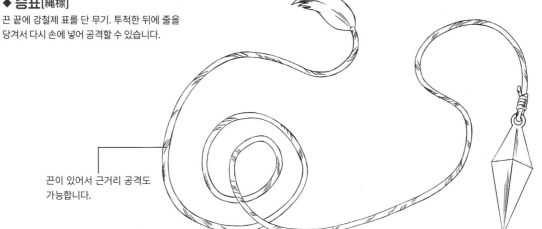

끈이 있어서 근거리 공격도 가능합니다.

차크람(Cakram)

크기 10~30cm

인도 무기. 금속으로 만든 납작한 도넛 모양이며, 힌두교의 비슈누가 가진 무기인 수다르사나(→p.114)와 비슷합니다. 안쪽에 검지를 넣고 회전시켜 원심력으로 날립니다.

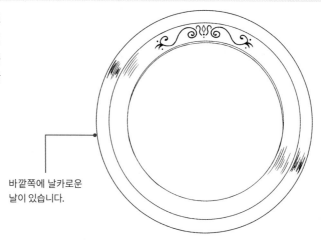

바깥쪽에 날카로운 날이 있습니다.

그 밖의 투척 무기

태고부터 인류는 사냥에 필요한 부메랑이나 투석기 등을 고안했습니다. 그런 원시적인 무기 외에 근대적인 투척 무기의 대표 주자인 수류탄을 소개합니다. 수류탄은 손으로 던지는 무기 중에서 가장 살상력이 높은 무기일지 모릅니다.

수렵용 무기

재빠른 동물을 잡기 위한 노력은 인류의 탄생과 함께 시작되었습니다. 먼 옛날부터 세계 각지에서 먼 곳의 사냥감을 공격하는 수단을 만들어왔습니다.

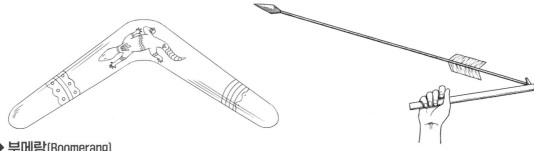

◆ **부메랑(Boomerang)**
오스트레일리아 원주민인 애보리진(Aborigine)이 사용한 것으로 유명합니다. 새나 동물을 사냥하는 데 사용했습니다.

◆ **아틀라틀(Atlatl)**
창이나 화살을 던지는 도구. 손목의 움직임으로 더 멀리까지 날려 보낼 수 있습니다.

◆ **슬링(Sling)**
끈을 사용한 투석기. 가죽 부분에 돌을 넣고 원심력을 이용해 투척합니다.

◆ **볼라(Bola, 돌호리개)**
여러 개의 로프 끝에 각각 무거운 추를 연결합니다. 던지면 로프가 사냥감을 휘감아서 포획할 수 있었습니다.

화염병

유리병 등 용기에 휘발유나 등유처럼 불이 잘 붙는 물질을 넣어 투척해 불을 붙이는 것입니다. 만들기 쉽고, 시위에 자주 쓰입니다.

입구를 천으로 막고 불을 붙인 뒤에 던집니다.

수류탄(手榴彈, Hand grenades)

크기 10cm 정도

손으로 던지는 소형 폭탄. 폭발하면서 발생하는 폭풍과 파편으로 적을 살상하는 병기입니다. 손으로 던지는 수류탄은 옛날부터 있었지만, 우리가 떠올리는 수류탄은 1차 세계대전 당시에 발달한 것으로 여러 나라에서 개발했습니다.

◆ 마크 II 수류탄
1918년 1차 세계대전 직후에 채용되었던 수류탄. '파인애플'이라는 별명이 있습니다.

안전핀을 뽑으면 몇 초 뒤에 폭발합니다.

홈은 미끄러지는 것을 방지합니다. 폭발하면 금속 파편이 흩어지게 만들었습니다.

◆ M26 수류탄
마크 II 후속이며, 통칭 '레몬'. 폭발하면 흩어지는 파편으로 적을 살상하는 파편수류탄(破片手榴彈, 세열수류탄細裂手榴彈)입니다.

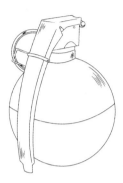

◆ M67 수류탄
미국이 M26의 후속으로 개발한 파편수류탄은 '애플'이라고 불렀습니다.

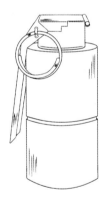

◆ MK3 수류탄
미국의 MK3는 폭발하면 충격파로 적을 살상하도록 설계되었습니다.

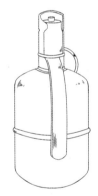

◆ RGD-5 수류탄
소련에서 개발한 수류탄. 현재 러시아 등에서 사용합니다.

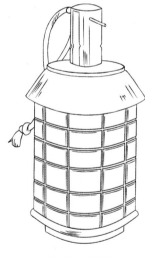

◆ 17식 수류탄
1937년 2차 세계대전 중에 일본 육군이 개발한 수류탄.

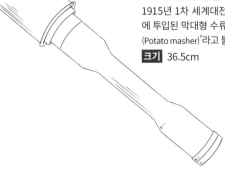

◆ M24 막대형 수류탄
1915년 1차 세계대전 중에 독일에서 개발한 참호전에 투입된 막대형 수류탄. 형태 때문에 '포테이토 매셔(Potato masher)'라고 불렸습니다.

크기 36.5cm

채색을 이용한 질감 표현 부메랑을 칠한다

목제 부메랑을 칠하는 방법을 소개합니다. 표면의 홈이나 흰색 페인트 장식을 더해 원시적인 강력함을 표현했습니다.

파일명 c4_boomerang.clip

완성 일러스트

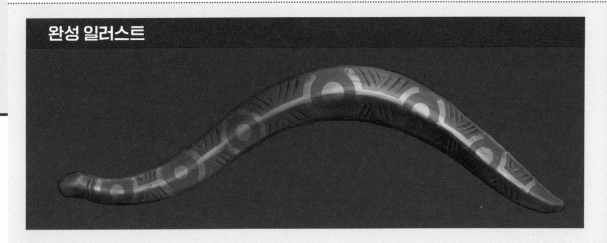

◀ 목제 질감을 칠한다

❶ 부메랑의 형태를 따라서 나뭇결을 그립니다.

나무 채색
R=145, G=125, B=113

나무 채색
R=136, G=114, B=100

그림자
R=93, G=78, B=69

반사광
R=179, G=165, B=158

▶

❷ 더 어두운 그림자와 밝은 하이라이트를 넣습니다.

그림자
R=62, G=42, B=33

하이라이트
R=223, G=212, B=214

❸ 채색을 정리합니다. 나무의 윤기는 흐릿한 빛으로 표현합니다. 채색의 경계가 또렷해지면 금속처럼 보일 수 있으니 인접한 색을 다듬습니다.

표면을 파낸 문양을 칠한다

❶ 나무의 표면을 파낸 장식을 그립니다. 선으로 형태를 잡아두고 위쪽에 그림자를 칠합니다.

그림자
R=107, G=91, B=91

❷ 아래쪽에 가는 선으로 반사광을 넣습니다. 얕게 파낸 형태를 생각하면서 그림자와 반사광의 명암을 약하게 조절합니다.

반사광
R=170, G=170, B=170

흰색 문양을 칠한다

❶ 흰색 페인트로 그린 문양을 밑색과 자연스럽게 섞이도록 합성 모드를 설정한 레이어에서 그립니다. [스크린]을 사용했습니다.

페인트([스크린]을 사용한다)
R=220, G=220, B=220

❷ 거친 질감의 브러시로 부분적으로 지워서 도료가 벗겨진 상태를 표현합니다.

거친 질감의 브러시로 지우는 방법
• CLIP STUDIO PAINT
[붓] → [두껍게 칠하기] → [드라이 구아슈]를 선택하고 투명색으로 그립니다([보조 도구 상세] 창에서 [잉크] → [밑바탕 혼색]을 OFF 하는 편이 쓰기 쉽습니다).
• Photoshop CC
[지우개] 도구를 선택하고, 브러시를 [레거시 브러시]※ → [포 마무리 브러시] → [어두운 비닐랩]으로 설정합니다.

전설의 무기 File.14 궁니르(Gungnir)

북유럽 신화의 주신인 오딘이 가진 창. 일단 던지면 꼭 상대에게 명중하는 마법의 힘을 가진 창이며, 던진 뒤에는 반드시 오딘의 손으로 돌아오는 능력도 갖췄습니다. 이 특징은 전신 토르의 '묠니르'(→p.98)와 같습니다. 궁니르와 묠니르는 같은 드워프 장인이 만든 무기였습니다. 자루는 세계수 위그라드실 일부로 만들었고, 창에는 마력이 담긴 룬 문자를 새겼다고 알려져 있습니다. 라그나로크에서는 신들과 거인족이 전쟁을 벌이게 되는데, 로키(신들과 적대하는 신)의 아들이자 거대한 늑대 펜리르가 오딘 앞을 가로막습니다. 오딘은 궁니르로 펜리르를 찌르지만, 펜리르는 궁니르와 함께 오딘까지 삼켜버립니다. 그것이 이 마창의 최후가 되었습니다.

전설의 무기 File.15 수다르사나

힌두교의 세 신 중에 한 명인 비슈누의 무기. 도넛 모양의 원반이며, 부메랑처럼 던져서 사용합니다. 오른손 검지로 수다르사나를 돌리는 비슈누의 모습이 그림으로 많이 남아 있습니다. 세계의 수호자인 비슈누는 대홍수 같은 재해나 권력의 불균형 등 위기가 있을 때 화신의 모습으로 강림해(아바타라) 개입했다고 합니다. 서사시인 〈마하바라다〉에 의하면 크리슈나라는 화신의 모습으로 나타난 비슈누에게 불의 신 아그니(Agni)가 보낸 것이 수다르사나였다고 합니다. 고리 바깥쪽은 날카로운 날이며, 악한 자의 목을 베어 응징했습니다. '100회까지 죄를 용서한다'라는 약속을 얻은 것을 핑계로 악행을 거듭했던 체디의 국왕 시슈팔라가 수다르사나로 참수되었다는 이야기가 〈마하바라다〉에 기록되어 있습니다.

제5장

활과 총

활과 총 ▶ 기초 지식과 그리는 법

활·권총·소총의 세부 명칭과 화살을 휴대하는 도구, 기본적인 총의 구조 등을 설명합니다. 특히 총은 대강이라도 구조를 알면 권총이나 산탄총, 저격소총 등도 이해하기 쉽습니다.

활과 총의 세부 명칭

일본 활과 화살

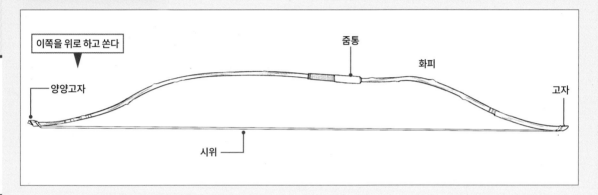

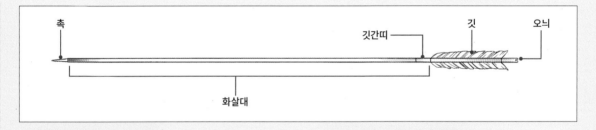

회전식 권총

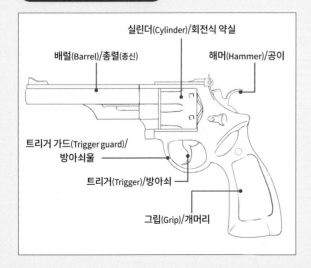

자동식 권총

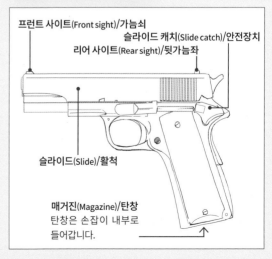

저격소총

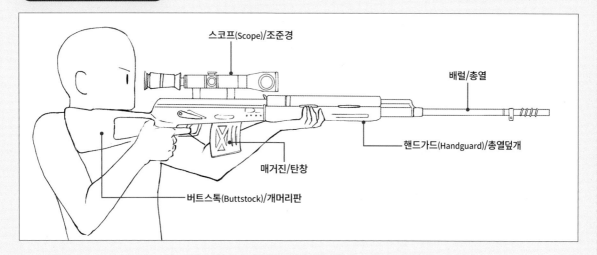

스코프(Scope)/조준경

배럴/총열

핸드가드(Handguard)/총열덮개

매거진/탄창

버트스톡(Buttstock)/개머리판

화살통

화살은 용기에 담아서 끈 등을 이용해 착용하는 것이 흔한 형태입니다. 중국에서는 화살통을 전복, 활을 넣는 용기를 궁낭이라고 불렀습니다. 일본에서는 에비라(箙)라고 하며 용기에 화살을 넣어서 휴대했습니다. 무로마치 시대에는 비나 안개로부터 화살을 보호하는 원통형의 우츠보가 많이 쓰였다고 합니다.

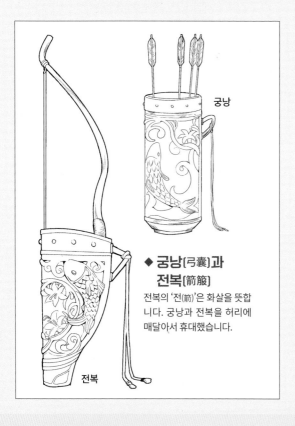

궁낭

◆ 궁낭[弓囊]과
전복[箭箙]

전복의 '전(箭)'은 화살을 뜻합니다. 궁낭과 전복을 허리에 매달아서 휴대했습니다.

전복

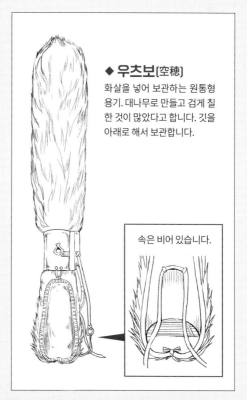

◆ 우츠보[空穂]

화살을 넣어 보관하는 원통형 용기. 대나무로 만들고 검게 칠한 것이 많았다고 합니다. 깃을 아래로 해서 보관합니다.

속은 비어 있습니다.

흑색화약과 약협(薬莢)

옛날 총은 대부분이 총구에 흑색화약과 탄환을 넣고 점화하면 둥근 쇠구슬이 발사되는 구조였습니다. 지금은 약협(탄약에 화약이 들어 있는 금속제 용기)이 탄환에 붙어 있는 것을 사용하는데 탄환을 발사하면 약협이 외부로 배출됩니다.

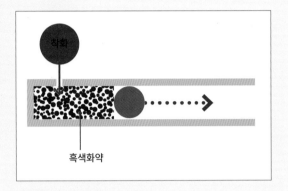

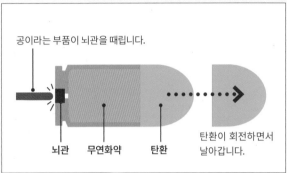

다양한 총의 구조

총은 구조가 다양하며, 각각 '발사 가능한 상태가 되기'까지의 작동이 다릅니다.

볼트액션(Bolt action)

볼트핸들을 수동으로 조작하고 탄약을 약실로 보냅니다. 심플한 구조이므로 고장이 잘 나지 않고 저격소총에서 흔히 볼 수 있습니다.

슬라이드액션(Slide-action)

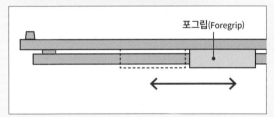

포그립을 밀어서 다음 탄을 보내고 빈 약협을 배출합니다. 펌프액션(Pump-action)이라고도 하며, 산탄총에 많이 쓰이는 방식입니다.

오토매틱(Automatic)

자동으로 탄창의 탄약을 약실로 보내는 것이 오토매틱입니다. 방아쇠를 당기면 1발이 발사되는 반자동과 방아쇠를 당긴 상태에서 계속 발사되는 전자동이 있습니다.

베레타(Beretta)나 콜트 거버먼트 같은 자동권총은 오토매틱이라고 해도 첫발은 슬라이드를 당겨서 탄환을 약실로 보낼 필요가 있습니다.

총을 그릴 때 하기 쉬운 실수

총을 그릴 때 틀리기 쉬운 부분이 개머리판입니다.

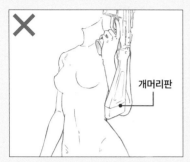

소총을 들었을 때 겨드랑이 바깥쪽에 개머리 판이 있으면 어색해 보입니다.

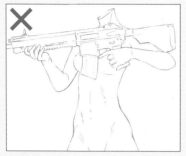

소총의 개머리판을 어깨 위에 걸친 듯한 포즈 는 오류입니다.

가상의 총을 디자인할 때 손잡이가 개머리판 과 너무 멀리 떨어져 있으면, 조준했을 때 팔꿈 치가 너무 길어져 포즈가 잘 나오지 않을 수 있 으니 주의가 필요합니다.

오리지널 총의 힌트

픽션에서 발상법 중 하나가 오래된 것과 새로운 것을 섞는 것입니다. 예를 들어 근미래 SF의 총을 구상할 때, 형태를 구식총 에서 가져오면 신선한 느낌의 디자인이 될지 모릅니다.

바요넷이 달린 총

방아쇠울에 손가락을 걸 수 있는 디자인은 양손으로 쥐 었을 때 반동을 줄일 수 있는 형태입니다.

바요넷

접근전용 바요넷(Bayonet, 총검)이 있는 총. 근미래 느낌의 디 자인에 옛날부터 있던 접이식 바요넷을 더해 느낌 좋은 디자 인이 되었습니다.

플린트 록 느낌

플린트 록 방식의 총과 유사한 형태이지만, 디테일은 근미래 느낌 으로 그렸습니다.

플래시가 있는 총

방아쇠 앞에 조준기+플래시 가 붙어 있습니다. 살짝 수정 해서 플린트 록으로도 쓸 수 있는 디자인입니다.

캐릭터와 총 일러스트

총을 든 캐릭터 일러스트 예제를 보면서 총의 형태를 잡는 법과 캐릭터와 밸런스 잡는 법, 세부 변형 등을 소개합니다.

총의 형태를 그린다

총의 형태를 잡습니다. 실루엣으로 형태를 잡으면 볼륨을 표현하기 쉽습니다.

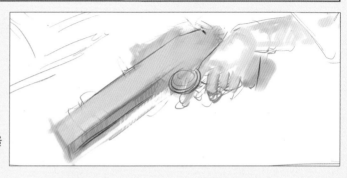

❶ 굵은 브러시로 실루엣을 대강 그립니다.

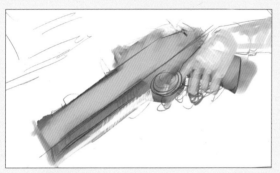

❷ 손도 러프를 그립니다. 방아쇠에 걸친 손가락을 대강 그리고, 방아쇠울과 손잡이의 위치 관계가 어색하지 않도록 주의합니다.

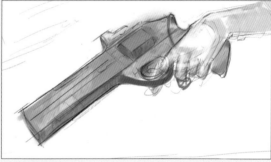

❸ 메카닉은 원근의 어색함이 두드러지기 쉬운데 총도 마찬가지입니다. 원근의 기준선을 먼저 그리고 형태를 정리합니다.

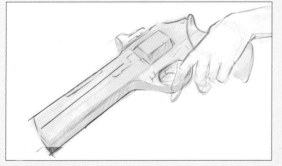

❹ 실루엣 위에 레이어를 작성하고 형태를 선으로 정리합니다.

❺ 실루엣을 지우면 이렇게 됩니다.

총과 캐릭터의 밸런스

베레타 M92는 전장이 217mm입니다. 여성의 평균적인 머리 길이(정수리에서 턱 끝까지)와 같습니다. 권총이라도 230mm 이상인 것도 있고, 195mm 정도로 작은 것도 있습니다. 세부 길이와 비교하면 크기를 떠올리기 쉽습니다.

※ 여기서 말하는 머리 길이는 실제 인체가 기준이므로 머리를 데포르메로 표현할 때는 주의가 필요합니다.

세부를 그린다

총과 캐릭터의 세부를 그리면 완성입니다. 예제는 가공의 총을 디자인했지만, 제로에서 상상으로 그리는 것보다 실제 총의 특징을 관찰하고 발전시키듯이 디자인하는 편이 리얼리티가 있는 세부를 떠올리기 쉽습니다.

❶ 소형 총은 자동권총에 흔한 슬라이더를 참고하면서 총열을 짧게 줄인 오리지널 디자인입니다.

❷ 큰 총은 실린더가 각진 형태의 리볼버입니다. 가늠자와 방아쇠 주위 등은 기존 총의 구조를 참고하면서 디자인했습니다.

포즈집

활과 총은 주로 먼 곳의 적을 공격하는 무기이므로 시선은 표적을 의식합니다. 움직임이 있는 포즈는 발사 방향과 반대로 몸을 기울이면 박력을 표현하기 쉽습니다. 실제로도 반동의 영향으로 몸이 기울어지면 보는 사람도 위력을 느낄 수 있습니다.

활을 겨눈다

달리면서 활을 쏘는 포즈. 상체를 비틀어 더 큰 움직임이 되고 약동감이 느껴집니다.

시위를 당긴다

활시위를 당기는 기본 포즈. 옆에서 본 앵글이면 손과 시위를 쉽게 표현할 수 있습니다.

화살을 뽑는다

화살통에서 활을 뽑는 순간의 포즈. 뒷모습으로 그리면 차분한 인상에서도 긴장감이 느껴집니다.

총으로 조준한다

양손으로 총을 조준한 포즈는 쓰는 손은 손잡이를 잡고, 반대쪽 손으로 감싸듯이 잡아서 반동에 대비합니다.

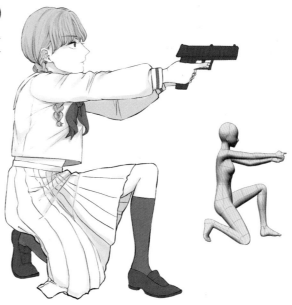

숨는다

건 액션은 그늘에 숨어서 적의 탄환을 피하는 장면을 자주 볼 수 있습니다. 몸을 움츠려 그늘에 숨은 포즈는 겨드랑이를 붙이고 총구를 위로 향하게 잡습니다.

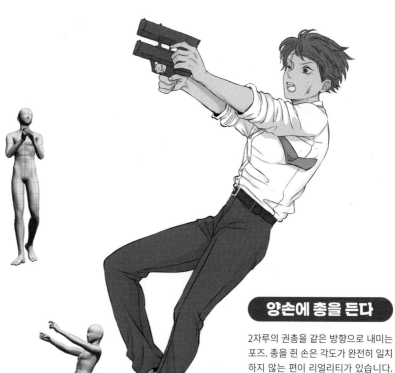

양손에 총을 든다

2자루의 권총을 같은 방향으로 내미는 포즈. 총을 쥔 손은 각도가 완전히 일치하지 않는 편이 리얼리티가 있습니다. 후방으로 기울어진 자세는 총의 위력을 표현하기 쉽습니다.

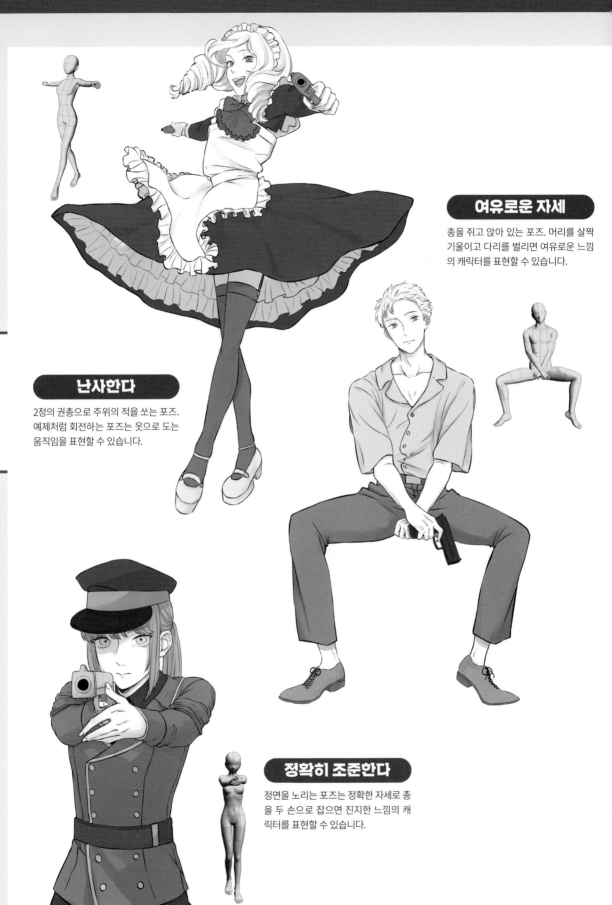

여유로운 자세

총을 쥐고 앉아 있는 포즈. 머리를 살짝 기울이고 다리를 벌리면 여유로운 느낌의 캐릭터를 표현할 수 있습니다.

난사한다

2정의 권총으로 주위의 적을 쏘는 포즈. 예제처럼 회전하는 포즈는 옷으로 도는 움직임을 표현할 수 있습니다.

정확히 조준한다

정면을 노리는 포즈는 정확한 자세로 총을 두 손으로 잡으면 진지한 느낌의 캐릭터를 표현할 수 있습니다.

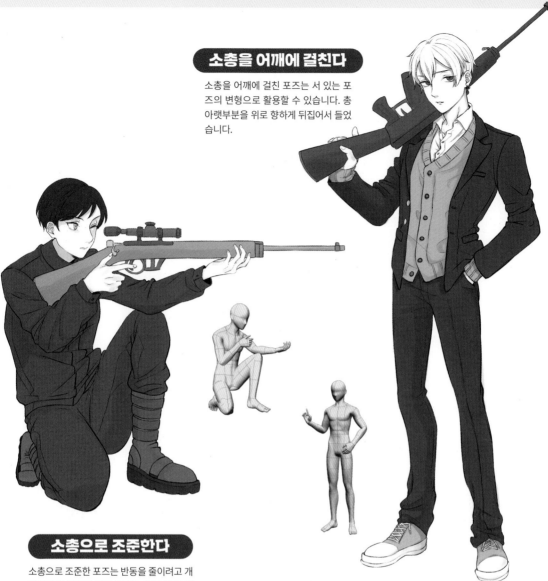

소총을 어깨에 걸친다

소총을 어깨에 걸친 포즈는 서 있는 포즈의 변형으로 활용할 수 있습니다. 총 아랫부분을 위로 향하게 뒤집어서 들었습니다.

소총으로 조준한다

소총으로 조준한 포즈는 반동을 줄이려고 개머리판을 어깨에 밀착시키고, 총열 쪽을 제대로 잡습니다.

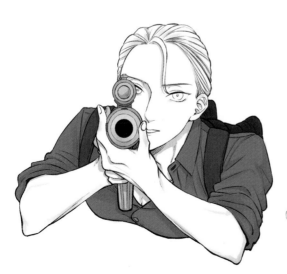

저격수의 얼굴

저격소총으로 조준한 포즈. 정면을 보여주면 저격수의 표정이 인상에 남는 일러스트가 됩니다.

궁과 노

화살은 구석기 시대부터 사용했습니다. 덴마크에서 출토된 약 9200년 전의 활이 세계에서 가장 오래되었습니다. 활의 등장으로 인류는 원거리에서 공격이 가능해졌고, 전장에서는 화살이 가장 중요한 무기가 되었습니다. 총이 등장하면서 화살은 탄을 재장전할 때의 공백을 메우는 활약을 했습니다.

롱 보우와 쇼트 보우

롱 보우는 크로스 보우보다 사정거리는 떨어지지만 빠르게 쏠 수 있는 장점이 있고, 말을 관통할 정도의 위력이 있었습니다. 롱 보우에 비해 짧은 쇼트 보우는 먼 옛날부터 세계 각지에서 쓰였던 흔적이 있는 원시인의 무기 가운데 하나였습니다.

잉글랜드의 롱 보우는 주목나무로 만드는 것으로 유명합니다.

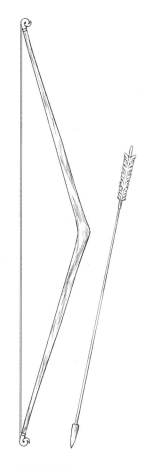

◆ **롱 보우**(Longbow, 長弓)

활 길이가 사람의 신장만큼 긴 롱 보우는 13~15세기 영국에서 주로 쓰였습니다. 크로스 보우보다 몇 배나 빠르게 쏠 수 있는 장궁부대가 롱 보우로 대량의 화살을 쏘아서 큰 전과를 올렸습니다.

크기 150~200cm

◆ **쇼트 보우**

(Shortbow, 短弓)

쇼트 보우처럼 짧은 활은 오랜 옛날부터 수렵에 사용했습니다. 고대부터 중요한 원거리용 무기로 쓰여왔습니다.

크기 100cm 이하

◆ **고대의 활**

기원전 8세기에 오리엔트 지역을 통일한 아시리아의 유적을 보면 짧은 활을 든 전사가 그려져 있습니다. 고대의 전쟁에서도 활은 중요한 무기였던 모양입니다.

일본의 활

일본의 활은 무로마치 시대 중반까지 전장의 주역이었습니다. 무사를 상징하는 '유미토리(弓取り)'라는 말이 있을 만큼 무사의
대표 무기였습니다.

◆ 화궁(和弓)

헤이안 시대 이후 무사들은 기마궁술을 요구받게 되고, 센고쿠 시대는 창부대를
격파하기 위한 필요불가결한 무기가 되었습니다.

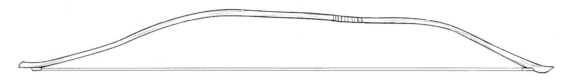

◆ 대나무 화궁

활은 나무에 대나무를 합쳐 만들게 되면서 위력이 향상되었습니다. 나무와 대나무를
조합하는 방법은 다양하고, 오래된 화궁은 구조가 심플했지만 점차 복잡한 형태로
조합하게 되었습니다.

활의 단면

에도 시대에 만든 궁태궁(弓
胎弓)이라는 형식의 단면입
니다. 대나무를 사이에 끼운
구조의 이 활은 튼튼하고 비
거리가 깁니다.

측목　대나무

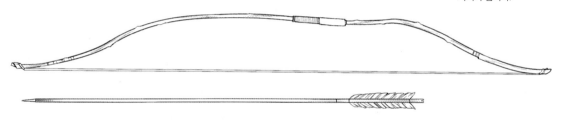

◆ 다양한 활촉

요로이도오시(鎧通)
굵고 날카로운 타입의 화
살촉.

카리마타(雁股)
날이 양 갈래로 나뉜 이 활
촉은 수렵에도 사용했습니
다.

히라네(平根)
폭이 넓고 얇은 화살촉.

◀ 합성궁(合成弓)

여러 종류의 재료를 사용해 성능을 높인 것입니다. 재료에는 목재 외에 동물의 뿔이나 힘줄 등을 썼습니다.

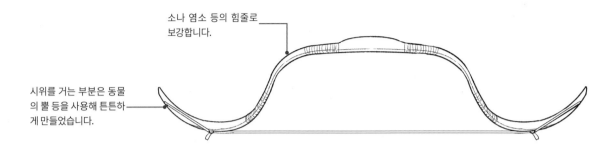

소나 염소 등의 힘줄로
보강합니다.

시위를 거는 부분은 동물
의 뿔 등을 사용해 튼튼하
게 만들었습니다.

◆ 중국의 합성궁

동물의 뿔과 뼈, 대나무 등을 조합해서 만든
합성궁은 보통의 활보다 성능이 높았습니
다. 중국과 몽골의 기마민족은 기마궁술로
합성궁의 위력을 최대한 발휘했습니다.

◀ 탄궁(彈弓)

화살이 아니라 구형 탄환을 쏘는 활. 가죽 주머니로 탄환을 감싸서 화살처럼 발사합니다.

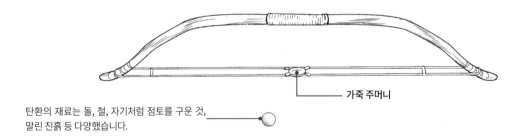

가죽 주머니

탄환의 재료는 돌, 철, 자기처럼 점토를 구운 것,
말린 진흙 등 다양했습니다.

◀ 반지(扳指)

고대 중국에서 전해진 반지는 활시위를 당기는 엄지를 보호합니다. 중국 외에 인도와 터키, 조선에서도 동일한 것을 사용했
습니다.

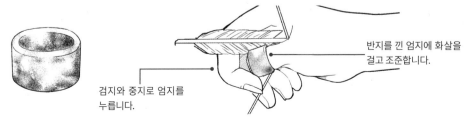

반지를 낀 엄지에 화살을
걸고 조준합니다.

검지와 중지로 엄지를
누릅니다.

노(弩)

중국의 노는 고대부터 쓰였던 활을 발사하는 병기입니다. 기계식이므로 높은 정확도로 화살을 쏠 수 있습니다. 중국에서는 화살을 연사할 수 있는 연노라는 병기도 개발되었습니다. 연노의 제작 시기는 정확하지 않지만, 전국 시대에 노를 늘어세운 대형 연노에 대한 기록을 찾아볼 수 있습니다.

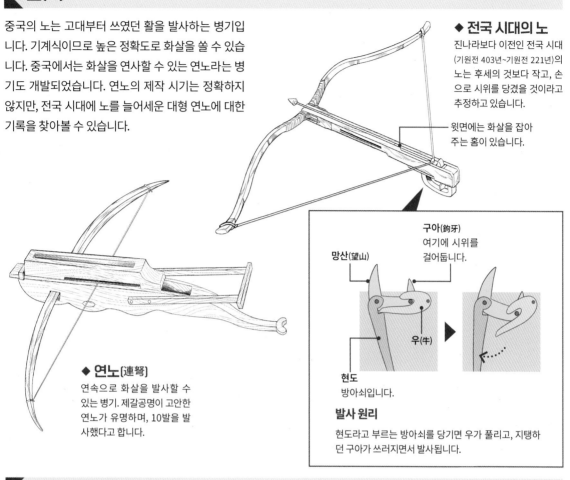

◆ 전국 시대의 노

진나라보다 이전인 전국 시대(기원전 403년~기원전 221년)의 노는 후세의 것보다 작고, 손으로 시위를 당겼을 것이라고 추정하고 있습니다.

윗면에는 화살을 잡아주는 홈이 있습니다.

◆ 연노(連弩)

연속으로 화살을 발사할 수 있는 병기. 제갈공명이 고안한 연노가 유명하며, 10발을 발사했다고 합니다.

구아(鉤牙)
여기에 시위를 걸어둡니다.

망산(望山)

우(牛)

현도
방아쇠입니다.

발사 원리

현도라고 부르는 방아쇠를 당기면 우가 풀리고, 지탱하던 구아가 쓰러지면서 발사됩니다.

크로스 보우(Crossbow)

크로스 보우는 서양의 노라고 할 수 있습니다. 구조는 거의 같다고 생각하면 됩니다. 활처럼 훈련이 필요하지 않고, 간단한 조작만으로 누구나 강력한 화살을 쏠 수 있었습니다.

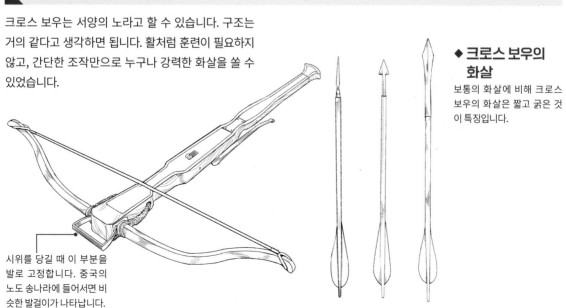

◆ 크로스 보우의 화살

보통의 화살에 비해 크로스 보우의 화살은 짧고 굵은 것이 특징입니다.

시위를 당길 때 이 부분을 발로 고정합니다. 중국의 노도 송나라에 들어서면 비슷한 발걸이가 나타납니다.

구식 총

구식 총이란 현대의 총처럼 약협을 사용해서 발포하는 방식 이전의 총을 가리킵니다. 화승으로 점화를 하는 화승총은 일본에서도 센고쿠 시대의 세력도를 바꿀 만큼 영향을 미쳤습니다. 그 후 휠 록 방식과 플린트 록 방식 등의 발명으로 한 손으로 다룰 수 있는 총이 출현했습니다.

▶ 화승총[火繩銃] 크기 100~180cm

불을 붙인 화승이 점화약에 닿으면 발화하고, 총 내부의 발사약에 전달되는 구조의 총입니다. 15세기 중기~후기에 스페인에서 등장했습니다. 이 시대에는 아직 총대가 없어서 어깨로 확실히 지탱할 수 없었습니다. 명중률이 낮은 이유도 이 때문입니다. 16세기 후반이 되어서야 총대가 등장했습니다.

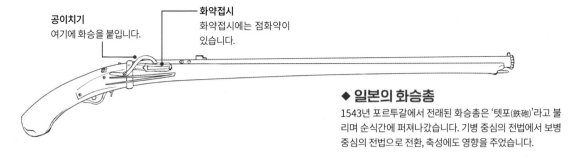

공이치기
여기에 화승을 붙입니다.

화약접시
화약접시에는 점화약이
있습니다.

◆ 일본의 화승총
1543년 포르투갈에서 전래된 화승총은 '텟포(鉄砲)'라고 불리며 순식간에 퍼져나갔습니다. 기병 중심의 전법에서 보병 중심의 전법으로 전환, 축성에도 영향을 주었습니다.

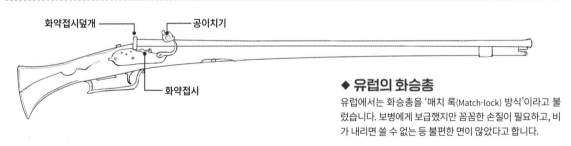

화약접시덮개

공이치기

화약접시

◆ 유럽의 화승총
유럽에서는 화승총을 '매치 록(Match-lock) 방식'이라고 불렀습니다. 보병에게 보급했지만 꼼꼼한 손질이 필요하고, 비가 내리면 쓸 수 없는 등 불편한 면이 많았다고 합니다.

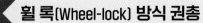

▶ 휠 록(Wheel-lock) 방식 권총 크기 30~50cm

휠 록 방식(치륜식)은 15세기 후반~16세기 초에 발명된 착화 방식입니다. 화승총에서는 힘들었던 포켓이나 홀스터(Holster)에 넣어서 휴대할 수 있는 권총도 등장했습니다. 그러나 구조가 복잡하고 쉽게 고장이 나는 탓에 주류가 되지는 못했습니다.

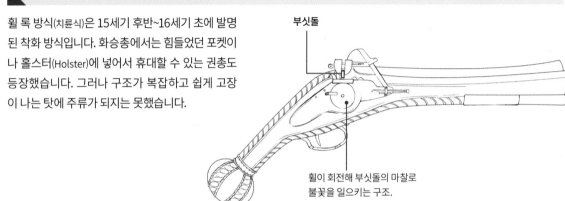

부싯돌

휠이 회전해 부싯돌의 마찰로
불꽃을 일으키는 구조.

플린트 록(Flint-lock) 방식

17세기에 등장한 플린트 록 방식은 수석총(燧石銃)이라고도 불렀습니다. 널리 보급되어 수렵과 상류층의 권총 등 다양한 타입이 등장했습니다.

부싯돌

격쇠
부싯돌과 격쇠의 마찰로 불꽃이 생깁니다.

화약접시
불꽃이 일어난 순간 격쇠는 화약접시의 덮개 역할을 하므로, 화약접시 내부에 갇혀 있던 불꽃이 점화약에 착화됩니다.

◆ 플린트 록 방식의 엽총
플린트 록 방식의 총은 휠 록 방식보다 기능적으로 뛰어난 덕분에 수렵 분야에도 보급되었습니다.

◆ 플린트 록 방식의 권총
17세기 이후 약 200년 동안 플린트 록 방식의 권총이 주류였습니다. 유럽 각국에서 높은 기술을 보유한 장인의 손에서 다양한 디자인의 권총이 탄생했습니다.

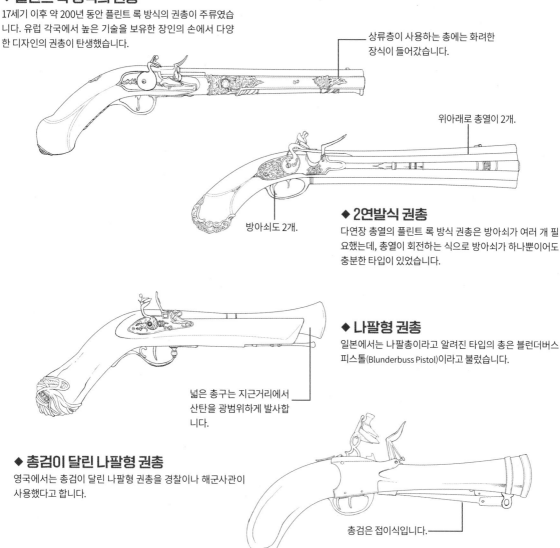

상류층이 사용하는 총에는 화려한 장식이 들어갔습니다.

위아래로 총열이 2개.

◆ 2연발식 권총
다연장 총열의 플린트 록 방식 권총은 방아쇠가 여러 개 필요했는데, 총열이 회전하는 식으로 방아쇠가 하나뿐이어도 충분한 타입이 있었습니다.

방아쇠도 2개.

◆ 나팔형 권총
일본에서는 나팔총이라고 알려진 타입의 총은 블런더버스 피스톨(Blunderbuss Pistol)이라고 불렀습니다.

넓은 총구는 지근거리에서 산탄을 광범위하게 발사합니다.

◆ 총검이 달린 나팔형 권총
영국에서는 총검이 달린 나팔형 권총을 경찰이나 해군사관이 사용했다고 합니다.

총검은 접이식입니다.

회전식 권총

서부개척시대에는 권총이라고 하면 회전식 권총(리볼버)이었습니다. 실린더에 수동으로 탄을 채우는 회전식 권총은 장전에 시간이 걸리고 장전 가능한 탄약이 적은 것이 난점이었지만, 구조가 단순해서 작동 불량이 적고 잘 부서지지 않는 장점도 있어서 지금까지 사용하고 있습니다.

19세기 회전식 권총

19세기 후반은 회전식 권총이 발전했던 시기입니다. 뒤쪽으로 장전하는 방식 등 기본 구조는 이 시대에 완성되었고, 지금의 회전식 권총에 이어져오고 있습니다.

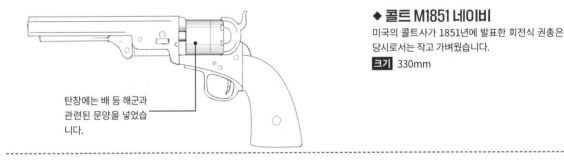

◆ 콜트 M1851 네이비

미국의 콜트사가 1851년에 발표한 회전식 권총은 당시로서는 작고 가벼웠습니다.

크기 330mm

탄창에는 배 등 해군과 관련된 문양을 넣었습니다.

◆ 콜트 SAA

'피스메이커'로 알려진 이 명총은 1873년에 발표된 미국 콜트사의 첫 금속약협식 리볼버였습니다. 같은 해 미국 육군에 채용되었습니다. 서부개척시대에 많이 쓰였습니다.

크기 276mm

6발 장전이 가능한 실린더.

특별 제작한 긴 총열.

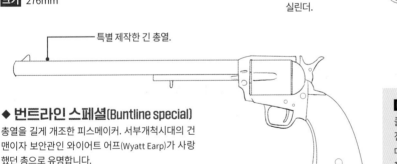

◆ 번트라인 스페셜(Buntline special)

총열을 길게 개조한 피스메이커. 서부개척시대의 건맨이자 보안관인 와이어트 어프(Wyatt Earp)가 사랑했던 총으로 유명합니다.

MEMO 콜트사의 특허

콜트사는 격철의 동작으로 실린더를 회전시켜 다음 탄을 쏠 수 있게 하는(실린더액션) 회전식 권총의 기구를 발명하고 1835년에 특허를 취득했습니다.

콜트 파이슨(Colt python)

1955년 미국의 콜트사 제조. 세련된 외견에 .357 매그넘 탄환을 사용하는 높은 위력을 자랑하는 인기 리볼버입니다. 일본에서는 만화 〈시티헌터〉의 주인공인 사에바 료가 총열이 4인치인 모델(전장 241mm)을 사용해 유명해졌습니다.

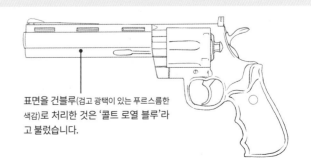

표면을 건블루(검고 광택이 있는 푸르스름한 색감)로 처리한 것은 '콜트 로열 블루'라고 불렀습니다.

S&W M29

.44 매그넘 탄환을 사용하는 강력한 리볼버는 발표 당시 세계 최강의 권총으로 이름을 날렸습니다. 영화 〈더티 해리〉(1971)에서 클린트 이스트우드가 연기한 해리 캘러핸이 사랑한 총으로 유명합니다.

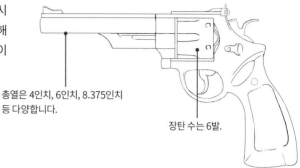

총열은 4인치, 6인치, 8.375인치 등 다양합니다.

장탄 수는 6발.

뉴 남부(南部) M60

1960~1990년대까지 일본 경찰의 주력이었던 일본 제조 리볼버입니다. 전후 미국에서 양도받은 권총의 운용 문제를 고려해 도입했는데 총열을 77mm와 51mm 2종류로 만들었습니다. 구경은 9mm, 사용 탄환은 .38 스페셜탄입니다.

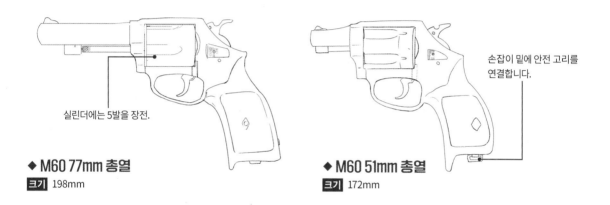

실린더에는 5발을 장전.

손잡이 밑에 안전 고리를 연결합니다.

◆ M60 77mm 총열
크기 198mm

◆ M60 51mm 총열
크기 172mm

스텀 루거 LCR

크기 170mm

지금도 회전식 권총의 수요가 있고 호신용으로 인기가 있습니다. 스텀 루거의 LCR도 인기가 있으며 아주 작고 가볍습니다. 가장 가벼운 타입은 382g 정도입니다.

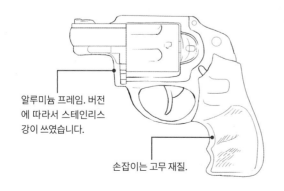

알루미늄 프레임. 버전에 따라서 스테인리스 강이 쓰였습니다.

손잡이는 고무 재질.

MEMO 스피드 로더(Speed loader)

리볼버는 1발씩 수동으로 탄을 장전할 필요가 있는데 이런 수고를 줄이는 도구가 스피드 로더입니다. 6발용은 6발을 한 번에 장전할 수 있습니다.

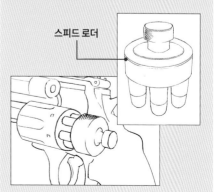

스피드 로더

자동식 권총

흔히 오토매틱이라고 부르는 자동식 권총을 소개합니다. 오토매틱은 리볼버에 비해 탄약을 많이 장전할 수 있고, 장전도 간단합니다. 기본은 슬라이더를 당겨서 첫 탄환을 약실로 보냅니다. 이후에는 방아쇠를 당기면 쏠 수 있습니다.

◀ 독일발 자동식 권총

독일에서 만들어진 자동식 권총에는 1차 세계대전 전에 등장한 마우저 C96(C는 Construktion, 즉 '제조' 또는 '건설'의 의미이고 1896년 개발이라는 뜻)과 2차 세계대전에서 사용한 발터 P38(Pistole 38) 등 유명한 총이 많습니다.

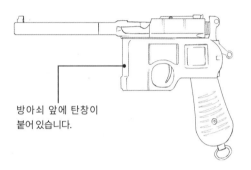

방아쇠 앞에 탄창이 붙어 있습니다.

토글액션(Toggle action)이라는 특이한 기구로 장전과 배출을 합니다.

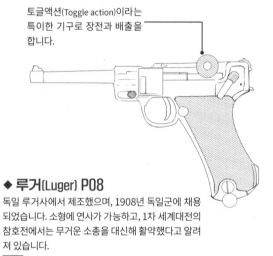

◆ 마우저(Mauser) C96

1896년 독일 마우저사에서 발표한 자동권총은 '마우저 밀리터리'라고 불렸습니다. 당시에는 무척 뛰어난 총이었지만 탄창이 착탈식이 아니었던 탓에 장전이 불편했습니다.

크기 308mm

◆ 루거(Luger) P08

독일 루거사에서 제조했으며, 1908년 독일군에 채용되었습니다. 소형에 연사가 가능하고, 1차 세계대전의 참호전에서는 무거운 소총을 대신해 활약했다고 알려져 있습니다.

크기 220mm

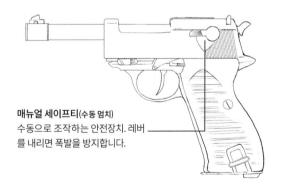

매뉴얼 세이프티(수동 멈치)
수동으로 조작하는 안전장치. 레버를 내리면 폭발을 방지합니다.

◆ 발터(Walther) P38

루거 P08을 대신해 1938년 나치 독일군이 채용했습니다. 안전장치 구조와 더블액션 기구 등 지금 자동권총의 스탠다드를 고루 갖춘 명총입니다.

크기 216mm

◆ 발터 PPK

경찰용으로 만들어진 발터 PP를 사복 형사용으로 개량한 작은 권총. '007' 시리즈의 제임스 본드(James Bond)가 자주 사용하면서 유명해졌습니다.

크기 155mm

인기 자동식 권총

인기가 있는 '콜트 거버먼트'와 각종 기관이 채용한 '베레타' 등 다양한 현장에서 활약한 자동식 권총을 소개합니다.

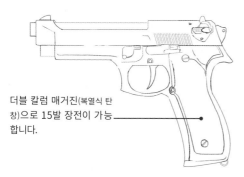

더블 칼럼 매거진(복열식 탄창)으로 15발 장전이 가능합니다.

◆ 베레타 M9(베레타 92FS)

이탈리아 피에트로 베레타사 제조. 1984년에 'M9'로 미군에 채용되었고, 세계의 여러 군대와 경찰 기관에서 사용하면서 많은 지지를 얻었습니다.

크기 217mm

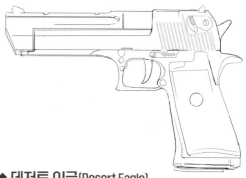

◆ 데저트 이글(Desert Eagle)

1982년 발표 이후, 지금은 이스라엘 IMI사가 제조하고 있는 대형 자동권총입니다. 위력이 강한 매그넘 탄환을 사용하는 만큼 최강으로 유명한 명총입니다.

크기 269mm

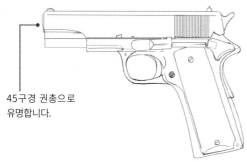

45구경 권총으로 유명합니다.

◆ 콜트 M1911

1911년 미군이 채용한 콜트 M1911은 '콜트 거버먼트'라는 이름으로 유명합니다. 45구경(11.4mm)의 대구경으로 높은 위력이 인기인 권총입니다.

크기 219mm

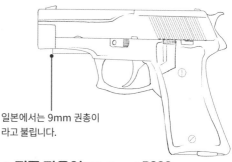

일본에서는 9mm 권총이라고 불립니다.

◆ 지그 자우어(SIG-Sauer) P220

스위스 지그사와 산하에 있던 자우어&존사에서 함께 개발해 1975년 발매, 그해에 스위스군에 채용되었습니다. 1982년 일본 육상자위대도 채용했습니다.

크기 198mm

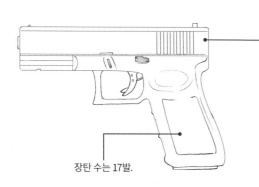

획기적인 강화 플라스틱 재질의 프레임.

장탄 수는 17발.

◆ 글록(Glock) 17

1982년 오스트리아 글록사에서 개발했고, 외장이 강화 플라스틱인 자동권총입니다.

크기 186mm

자동소총

발사 후 탄창에서 다음 탄환이 자동으로 장전되고, 이어서 사격이 가능한 라이플을 자동소총(Automatic Rifle) 이라고 합니다. 돌격소총이라고 불리는 자동소총은 현대 군대에서 가장 보편적인 총이며, 세계 각국의 보병용 소 총으로 사용하고 있습니다.

◀ 반자동소총(Semi-automatic Rifle)

장전만 자동인 반자동소총은 발사는 자동이 아니므로 방아쇠를 당길 필요가 있습니다.

◆ M1 개런드

캐나다 태생의 총기 설계자인 존 C. 개런드(John C. Garand)가 발명하고, 1936년 미국 육군이 채용 하면서 보병용 표준 무기로 세계에서 가장 많이 보급된 반자동소총입니다.

크기 1105mm

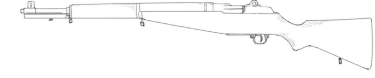

◆ M1 카빈(Carbine)

미국 윈체스터사에서 제조한 반자동 카빈(전장 이 짧은 총)이며, 1941년 미군에 채용되었습니다. 904mm로 소형인 데다 2.5kg 정도로 가벼운 것 이 특징입니다.

크기 904mm

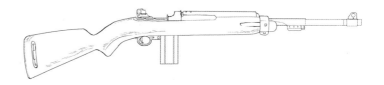

◀ 초기 돌격소총(Assault Rifle)

자동소총은 근거리 전투에 쓰일 때가 많고, 멀리 떨어진 적을 사살할 수 있는 화력이 필요하지 않다고 생각하게 되었습니다. 그래서 유효 사거리를 줄이면서 크기가 작아지고 반동이 가벼워졌으며, 탄창이 소형이어서 탄환을 많이 휴대할 수 있는 자동 소총이 탄생했습니다.

◆ StG44(Sturmgewehr44)

돌격소총(슈트름게베르)이라는 뜻을 담은 StG 44는 2차 세계대전 말기에 등장한 군용 소총입 니다. 짧은 약협을 사용해 장탄 수를 늘린 이 총은 현재 쓰이는 돌격소총의 초석이 되었습니다.

크기 940mm

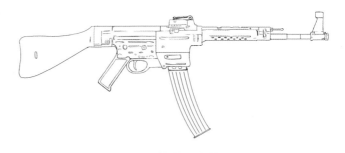

◆ G3(Gewehr3)

1959년 서독군이 채용한 뒤에 지금도 독일군을 시작으로 여러 국가에서 쓰이는 독일의 H&K사에 서 제조한 돌격소총입니다.

크기 1026mm

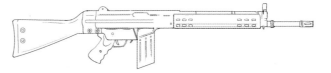

세계대전 후의 돌격소총

2차 세계대전이 막을 내리고 70년 이상 지난 지금, 돌격소총은 좀 더 일반적인 보병용 총기입니다.

◆ AK47

2차 세계대전 후 소비에트사회주의공화국연방군의 총기 설계자이자 정치가인 미하일 칼리시니코프(Mikhail Kalashnikov)의 아이디어에서 탄생했습니다. 내구성이 뛰어나고 열악한 환경에서도 잘 고장 나지 않으며, 사용하기 쉬운 무기로 정평이 나 있습니다.

크기 870mm

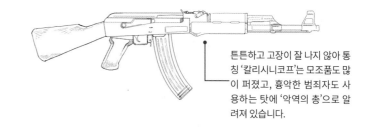

튼튼하고 고장이 잘 나지 않아 통칭 '칼리시니코프'는 모조품도 많이 퍼졌고, 흉악한 범죄자도 사용하는 탓에 '악역의 총'으로 알려져 있습니다.

◆ FAL(Fusil Automatique Léger)

1950년 발표한 이 총은 벨기에 FL사에서 생산합니다. 벨기에군 외에 많은 나라의 군에 채용되었습니다.

크기 1090mm

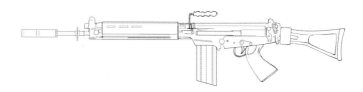

◆ M16

미국 총기 설계자 유진 스토너(Eugene Morrison Stoner)가 개발한 세계 최초의 소구경 고속탄을 사용한 자동소총입니다. 경량/소형이며 고성능이어서 1962년 미국 공군에서 채용했습니다.

크기 994mm

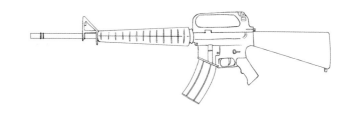

◆ M4 카빈

M16의 파생 버전인 M16A2 돌격소총의 크기를 줄인 것. 미국 특수부대 등에서 채용했습니다.

크기 838mm

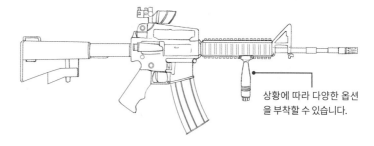

상황에 따라 다양한 옵션을 부착할 수 있습니다.

◆ 89식 소총

일본 호와공업(豊和工業株式会社)이 방위청과 공동 개발한 소총. 1989년 육상자위대에 채용되었습니다.

크기 670mm

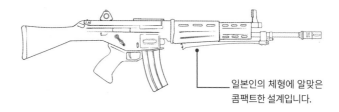

일본인의 체형에 알맞은 콤팩트한 설계입니다.

저격소총

저격총 혹은 저격소총(狙擊小銃)이라고 부르는 스나이퍼 라이플(Sniper Rifle)은 이름 그대로 원거리에서 적을 쏘아 사살하는 무기입니다. 표적을 정확히 맞힐 수 있도록 정밀한 사격에 적합한 볼트액션 방식이며, 수동으로 장전하면서 1발씩 쏘는 구조인 것이 많은 듯합니다.

◀ M24
크기 1092mm

미국 레밍턴암즈사에서 제조, 미국 육군에서는 1988년부터 사용하고 있습니다. 레밍턴 700이라는 볼트액션 방식의 소총을 군용으로 개량한 것이므로, 반사를 방지하려고 표면을 검은색 무광으로 마감했습니다.

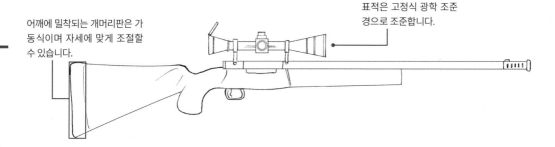

표적은 고정식 광학 조준
경으로 조준합니다.

어깨에 밀착되는 개머리판은 가동식이며 자세에 맞게 조절할 수 있습니다.

◀ H&K PSG-1
크기 1208mm

G3 돌격소총의 원형이며, 경찰용 고성능 저격소총입니다. 독일 H&K사에서 개발했습니다. 저격소총으로는 드물게 자동식이며, 연속 저격도 가능합니다.

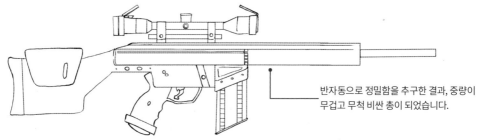

반자동으로 정밀함을 추구한 결과, 중량이 무겁고 무척 비싼 총이 되었습니다.

◀ 호와 M1500
크기 1080mm/1118mm

1987년 호와공업에서 발매한 볼트액션 방식의 소총입니다. 본래 수렵용 소총이지만, 수해 구제용 모델을 일본의 경찰이 저격소총으로 채용했습니다.

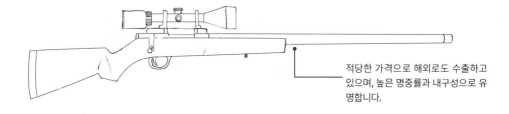

적당한 가격으로 해외로도 수출하고 있으며, 높은 명중률과 내구성으로 유명합니다.

SVD 드라구노프

크기 1225mm

1963년 구소련군이 채용한 저격소총. 가스를 이용한 반자동이며, 예브게니 드라구노프(Yevgeni Dragunov)가 개발했습니다. 얇고 긴 총열과 구멍이 뚫린 개머리판 등이 특징입니다.

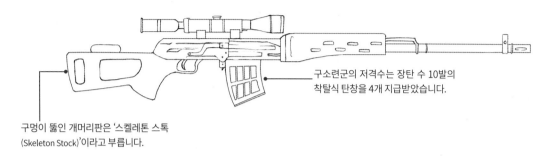

구소련군의 저격수는 장탄 수 10발의 착탈식 탄창을 4개 지급받았습니다.

구멍이 뚫인 개머리판은 '스켈레톤 스톡 (Skeleton Stock)'이라고 부릅니다.

MSR

크기 1200mm

M24를 베이스로 만든 볼트액션 방식의 저격소총. MSR은 '모듈러 스나이퍼 라이플(Modular Sniper Rifle)'을 줄인 말이며, 다양한 부품을 간단히 교체할 수 있고 상황에 따라 탄약 종류도 바꿀 수 있습니다.

조준경 등 간단하게 탈부착이 가능한 레일이 기본적으로 달려 있습니다.

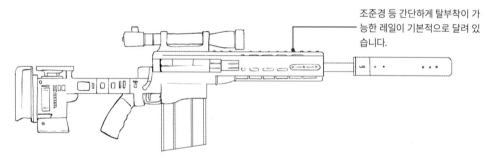

대물 저격총

대물 파괴를 목적으로 하는 대구경 저격총. 원거리 저격을 목적으로 하는 대구경 소총도 있습니다.

보통의 소총탄보다 몇 배 이상 큰 직경 12.7mm 탄환을 사용합니다.

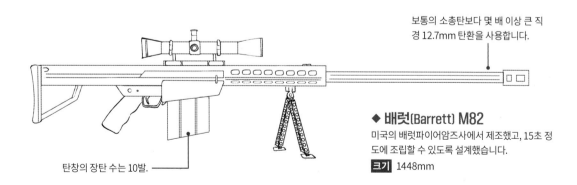

◆ 배럿(Barrett) M82
미국의 배럿파이어암즈사에서 제조했고, 15초 정도에 조립할 수 있도록 설계했습니다.
크기 1448mm

탄창의 장탄 수는 10발.

산탄총

산탄총(散彈銃, Shotgun)은 권총이나 소총 등과 달리 발포하면 탄약에 들어 있는 많은 탄환(산탄)이 단숨에 흩어지는 구조입니다. 폭동 진압 등 경찰이나 군에서 사용하는데, 본래는 수렵용 총이며 지금도 수렵과 클레이 사격 등에 쓰입니다.

2연발 산탄총

산탄총은 16세기에 수렵용 총으로 등장합니다. 그 무렵 귀족들이 새 사냥에 사용한 산탄총이 총열 2개를 붙인 수평 2연발이었습니다. 그리고 총열이 세로 방향으로 붙어 있는 상하 2연발은 20세기 초에 만들어졌습니다. 요즘도 수평 2연발은 적지 않은데, 상하 2연발은 내구성이 뛰어나 여전히 수렵과 경기 등에 널리 쓰이고 있습니다.

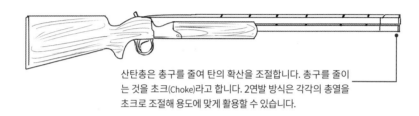

산탄총은 총구를 줄여 탄의 확산을 조절합니다. 총구를 줄이는 것을 초크(Choke)라고 합니다. 2연발 방식은 각각의 총열을 초크로 조절해 용도에 맞게 활용할 수 있습니다.

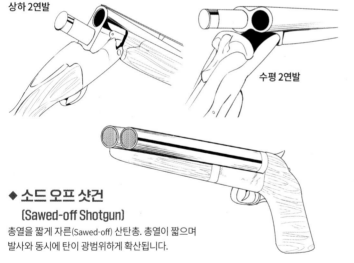

상하 2연발

수평 2연발

접이식
초기 산탄총의 장전 방식은 총을 접었다 펴는 식이었습니다. 지금도 2연발 산탄총은 접이식입니다.

◆ **소드 오프 샷건**
(Sawed-off Shotgun)
총열을 짧게 자른(Sawed-off) 산탄총. 총열이 짧으며 발사와 동시에 탄이 광범위하게 확산됩니다.

> **MEMO 대인무기인가 아닌가**
> 미국에서는 서부개척시대부터 대인용 무기로 산탄총을 사용했었고, 1차 세계대전에서도 군에 채용되었습니다. 유럽에서도 산탄총을 경찰에 지급하기도 하지만, 본래는 수렵용이라는 인식이 강해 대인무기로 사용하는 것을 꺼리는 경향이 있습니다.

윈체스터 M1897

크기 1000mm

미국의 존 브라우닝(John Moses Browning)이 설계하고 60년간(1897~1957) 제조했던 명총입니다. 슬라이드액션 방식의 엽총이 탄생했지만, 1차 세계대전에서 미군이 사용했습니다.

포그립

이사카 M37

크기 1017mm

1933년 미국 이사카사에서 개발했고, 지금도 제조하는 슬라이드액션 방식 산탄총입니다. 애초에 엽총이었지만 사용이 편리해서 미국의 경찰과 군에서도 쓰고 있습니다.

앞뒤로 이동하면 탄피가 아래로 튀어나옵니다.

레밍턴 M870

크기 946~1245mm

레밍턴사가 개발한 M870은 영화 등에 등장할 기회가 많아 인기가 있는 산탄총입니다. 고장이 적은 슬라이드액션 방식은 지금도 많은 지지자가 수렵이나 클레이 사격 등에 애용하고 있고, 군이나 경찰에서도 다양한 버전을 쓰고 있습니다.

프랑키 SPAS-12

크기 800mm/1070mm

이탈리아 루이지 프랑키사가 개발한 군용 산탄총. 이탈리아와 프랑스의 대테러 기관에서 사용합니다. 반자동 방식이지만, 슬라이드액션으로도 전환이 가능합니다.

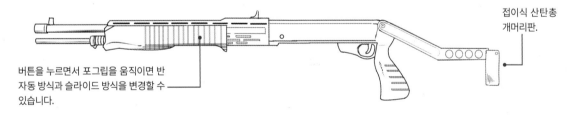

접이식 산탄총 개머리판.

버튼을 누르면서 포그립을 움직이면 반자동 방식과 슬라이드 방식을 변경할 수 있습니다.

베넬리 M3

크기 1041mm

이탈리아 베넬리사가 군과 경찰용으로 개발한 산탄총. 해군과 해안경비대에 적합하게 부식을 방지하는 가공을 한 모델도 제조했습니다.

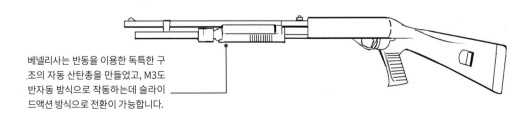

베넬리사는 반동을 이용한 독특한 구조의 자동 산탄총을 만들었고, M3도 반자동 방식으로 작동하는데 슬라이드액션 방식으로 전환이 가능합니다.

기관단총

기관단총(機關短銃)은 1차 세계대전의 참호전에서 탄생했습니다. 좁은 참호에서 다루기 쉽게 짧고 연사가 가능한 기관단총이 유용했습니다. 독일의 '베르그만 MP18'이 단기관총의 원조로 알려져 있으며, 위력과 실력은 지금까지 전장에서의 중요한 요소로 인식되고 있습니다.

톰슨 기관단총

크기 813mm

1941년 미군이 채용한 톰슨 기관단총, 통칭 '토미건(Tommy Gun)'은 1차 세계대전 후 미국의 퇴역 육군 중장인 존 톰슨(John T. Thompson)이 설립한 회사 오토오드넌스사에서 개발했습니다. 금주법 시대에 시카고 갱단이 애용했던 탓에 마피아총으로도 유명했습니다.

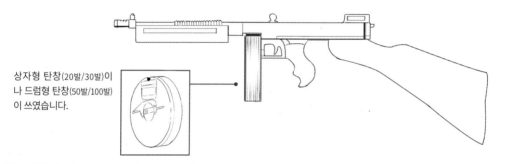

상자형 탄창(20발/30발)이나 드럼형 탄창(50발/100발)이 쓰였습니다.

베르그만(Bergmann) MP18

크기 818mm

1차 세계대전 당시 독일군이 배치했던 MP18은 참호전에 유용한 지근거리 무기로 탄생했습니다. 소형이며 연사가 가능했던 만큼 좁은 참호에서 강력한 위력을 발휘하는 무기였습니다.

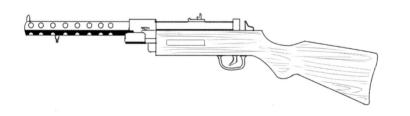

MEMO 공포의 대상이었던 기관단총

1차 세계대전에서 패배한 독일은 베르사유조약(1919)으로 기관단총 보유를 금지당하고 말았습니다.

MP40

크기 630mm/833mm

나치 독일 정권에서 탄생한 단기관총 MP(Maschinenpistole)38의 생산성을 높이면서 비용 절감을 목표로 안전장치를 개량한 모델인 MP40은 보병 전투력을 한층 높여주었습니다.

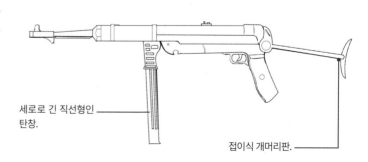

세로로 긴 직선형인 탄창.

접이식 개머리판.

UZI(우지)

1948년 이스라엘이 독립한 후 중동에서 발발한 전쟁으로 인해 개발되었습니다. 중동 환경에 적합하게 먼지가 들어가기 힘든 구조로 설계해 신뢰도가 높았습니다.

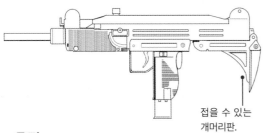

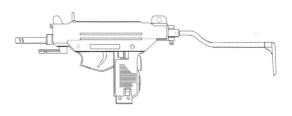

접을 수 있는
개머리판.

◆ 우지

2차 세계대전 이후 이스라엘의 IMI사에서 개발하고,
구서독 등에서 채용했습니다.

크기 470mm/640mm

◆ 마이크로 우지(Micro Uzi)

우지를 소형화한 발전형. 크기를 줄인 우지에는
미니 우지(Mini Uzi)가 있었는데, 마이크로 우지는
그것보다 더 작은 피스톨 크기입니다.

크기 250mm/460mm

MP5

크기 550mm

독일 H&K사에서 제조한 MP5는 발군의 명
중률로 평가받아 1964년부터 60년 이상이
지난 지금도 대테러 부대나 경찰 특수부대,
군 등에서 사용하는 명총입니다.

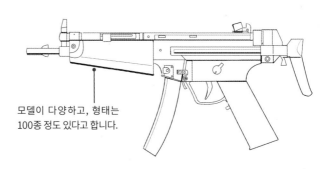

모델이 다양하고, 형태는
100종 정도 있다고 합니다.

APC9

크기 597mm

스위스 B&T사가 2010년에 개발하고 2019년에는 미국 육군에, 2020년에는 공군에 배치되었습니다. 최첨단 기관단총으로
경량화와 높은 명중률을 실현했습니다.

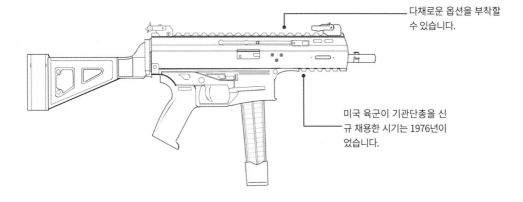

다채로운 옵션을 부착할
수 있습니다.

미국 육군이 기관단총을 신
규 채용한 시기는 1976년이
었습니다.

기관총

기관총(機關銃)이라고 하면 삼각대에 올려서 고정해 사용하는 이미지가 있습니다. 그중에서 대구경은 중기관총이라고 합니다. 혼자 운반할 수 있을 정도로 가벼운 기관총은 경기관총이라고 합니다. 그 밖에 보병과 함께 행동할 때는 엄호사격도 가능했습니다.

◀ 브라우닝M2 중기관총

크기 1651mm

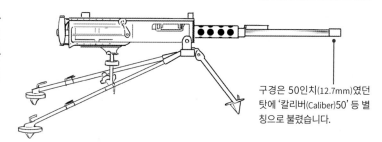

1933년 미군에 채용된 중기관총입니다. 원형이 등장하고 1세기가 지난 지금도 현역으로 운용되고 있습니다. 총의 무게가 38.1kg 정도로 무거워 운반하려면 여러 명이 필요합니다.

구경은 50인치(12.7mm)였던 탓에 '칼리버(Caliber)50' 등 별칭으로 불렸습니다.

◀ ZB26

크기 1160mm

통칭 '브렌(Bren)'이라고도 부르는 이 기관단총은 가볍게 들어서 옮기기 쉬운 경기관총입니다. 같은 시기에 만들어진 경기관총과 비교해도 가볍다고 합니다.

장탄 수 20발의 탄창.

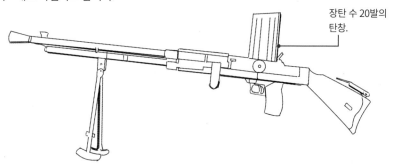

◀ MG42

크기 1220mm

독일의 MG42는 세계 최초의 범용 기관총인 MG34를 개량한 것입니다. 연사 속도는 분당 1500발이며, 특유의 소음에 빗대어 '히틀러의 전기톱'이라고 불렸으며 연합국 측에서 두려워했던 기관총입니다. 경기관총과 중기관총의 역할을 넘나드는 범용 기관총은 이후 기관총의 주류가 되었습니다.

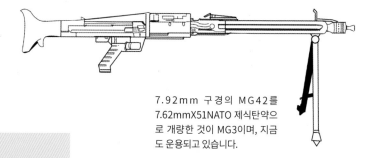

7.92mm 구경의 MG42를 7.62mmX51NATO 제식탄약으로 개량한 것이 MG3이며, 지금도 운용되고 있습니다.

MEMO 범용 기관총

범용 기관총(다목적 기관총)이라고 불리는 기관총은 기본적으로 경기관총이지만, 삼각대에 올려서 중기관총처럼 사용하거나 대공기관총, 전차기관총으로 사용할 수 있습니다.

그 밖의 화기

지금까지 총화기의 항목에 들어가지 않은 화기의 예를 소개합니다. 중국의 화총은 화승총보다 역사가 오래되고, 현대 총의 선조 같은 화기입니다. 다른 하나는 로켓탄을 발사하는 대전차병기입니다. 화총이 등장하고 수 세기가 지난 지금, 인류는 전차를 파괴할 정도의 힘을 운반할 수 있게 되었습니다.

화총(火銃)

중국 원나라 때 쓰였습니다. 동으로 만든 원통형 화기를 화총이라고 했습니다. 명나라 때 철제로 재현해 더 튼튼해졌습니다.

총구로 화약을
장전합니다.

◆ **수총(手銃)**
손으로 들고 쏘는 화총. 탄환은 철 등으로 만든 산탄이었습니다.

3개의 총관은 조준하기 어려웠다고 합니다.

◆ **삼안총(三眼銃)**
3개의 관을 붙인 화총. 각 관을 따로 점화하는 것과 약실 사이가 이어진 일제사격이 가능한 것이 있습니다.

대전차병기

1차 세계대전에서 전차에 대항하는 대전차용 소총이 등장했지만, 전차의 장갑이 두꺼워지자 효용성이 거의 없어졌습니다. 그래서 미군은 대전차 로켓탄 발사기 '바주카(Bazooka)'를 개발하고, 구소련에서는 RPG-7이 탄생했습니다.

◆ **89mm 로켓 발사관 M20**
미국에서 개발된 M20 '슈퍼 바주카'를 개량해 일본 육상자위대도 채용하게 되었습니다.

발사할 때는 어깨에 올립니다.

◆ **RPG-7**
1961년 소련이 도입한 대전차병기. 튼튼하고 저렴하면서도 조작이 쉬워 지금도 쓰이고 있습니다.

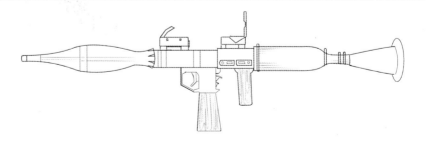

채색을 이용한 질감 표현 **총을 칠한다**

총의 표면을 어떤 식으로 채색하는지 살펴보겠습니다. 총은 표면 처리에 따라서 질감이 달라지므로 하이라이트 넣는 법에도 주의가 필요합니다.

파일명 c5_gun1.clip／c5_gun2.clip

완성 일러스트

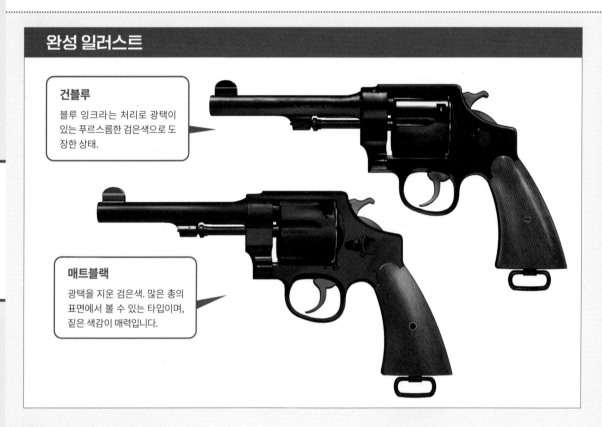

건블루
블루 잉크라는 처리로 광택이 있는 푸르스름한 검은색으로 도장한 상태.

매트블랙
광택을 지운 검은색. 많은 총의 표면에서 볼 수 있는 타입이며, 짙은 색감이 매력입니다.

◀ 건블루로 칠한다

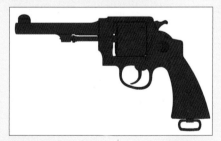

❶ 진한 회색으로 밑바탕을 칠합니다.

■ **밑바탕**
R=63, G=60, B=75

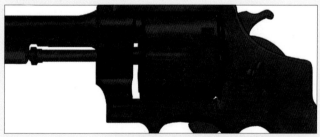

❷ 그림자를 칠합니다. 총열과 실린더의 곡면을 생각하면서 명암을 넣습니다. 광택이 있는 건블루는 대비가 강한 탓에 그림자 색도 어둡습니다.

■ **그림자([곱하기]를 사용한다)**
R=134, G=128, B=151

■ **그림자([곱하기]를 사용한다)**
R=100, G=97, B=108

❸ 주위에서 반사된 반사광을 칠합니다. 광택이 있는 사물은 빛을 쉽게 반사하므로, 넓은 범위에 반사광을 넣었습니다.

반사광([스크린]을 사용한다)
R=135, G=132, B=142

❹ 하이라이트를 칠합니다. 가장 빛이 강한 부분에 흰색으로 밝게 칠해 광택을 표현합니다.

하이라이트
R=251, G=250, B=253

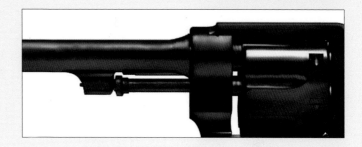

매트블랙으로 칠한다

❶ 진한 회색으로 밑바탕을 칠한 뒤 그림자를 올립니다. 그림자 색은 밑바탕보다 약간 어두운색입니다.

밑바탕
R=88, G=84, B=103

그림자([곱하기]를 사용한다)
R=165, G=159, B=181

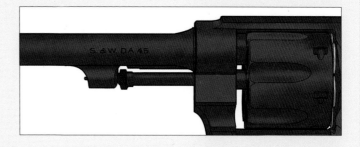

❷ 그림자를 덧칠합니다. ❶에서 그린 부분에 깊이가 생기도록 그림자를 진하게 처리합니다. 단, 매트블랙은 표면에 광택이 없으므로 밑바탕보다 명암의 차이가 강하지 않도록 주의합니다.

그림자([곱하기]를 사용한다)
R=91, G=87, B=100

그림자([곱하기]를 사용한다)
R=160, G=153, B=175

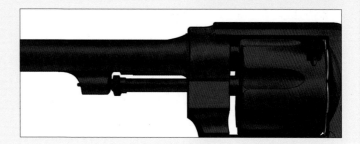

❸ 하이라이트를 넣습니다. 주위의 색을 다듬으면서 약한 빛을 그리면 매트블랙의 흐릿한 반사를 표현할 수 있습니다.

하이라이트
R=241, G=241, B=241

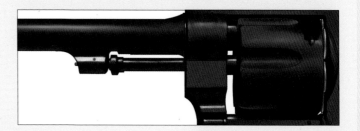

 ## 목제 그립(개머리)을 칠한다

❶ 그립은 목제이므로, 연한 갈색으로 밑바
탕을 칠합니다.

밑바탕
R=194, G=147, B=123

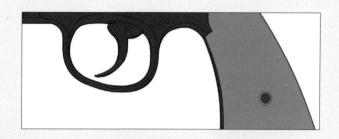

❷ 그림자를 넣어 입체감을 살립니다. 그립
의 매끄러운 표면은 색의 경계를 흐릿하
게 다듬어서 표현합니다. 그림자의 농도
는 레이어 불투명도로 조절합니다.

 그림자([곱하기]를 사용한다)
R=181, G=160, B=159

 그림자([곱하기]를 사용한다)
R=130, G=118, B=125

 그림자([곱하기]를 사용한다)
R=160, G=153, B=175

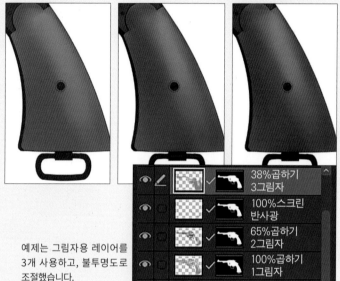

38%곱하기
3그림자

100%스크린
반사광

65%곱하기
2그림자

100%곱하기
1그림자

예제는 그림자용 레이어를
3개 사용하고, 불투명도로
조절했습니다.

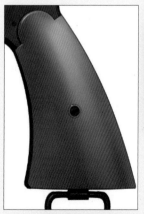

그린 부분

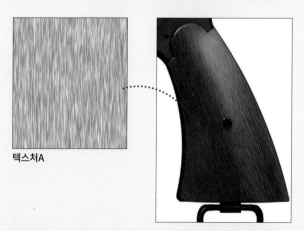
텍스처A

❸ 하이라이트를 넣어 윤기를 약간 더합니
다. 살짝 휘어진 그립의 방향을 따라서 브
러시를 움직입니다.

하이라이트
R=241, G=241, B=241

❹ 텍스처A를 [필터] 메뉴 → [변형] → [잡기]나 [편집]
메뉴 → [변형] → [메쉬 변형](Photoshop은 [편집] 메뉴
→ [변형] → [뒤틀기])으로 그립의 형태를 조절해 목제의
질감을 표현했습니다.

<div style="writing-mode: vertical">제 5 장 활과 총</div>

아폴론의 활

그리스 신화의 신 아폴론(Apollon)은 제우스와 레토 사이에 태어난 아르테미스와 쌍둥이입니다. 레토가 제우스의 아이를 임신한 것을 알고 화가 난 아내 헤라는 흉폭하고 거대한 뱀(피톤)을 보내 레토를 덮치게 합니다. 피톤은 파르나소스산에 자리 잡고 성역인 델포이를 폐허로 만듭니다. 그런 와중에 아폴론이 태어났는데 생후 4일째 되는 날 활을 쏘아 피톤을 죽입니다. 활은 야금술과 금속 공예의 신인 헤파이스토스가 만든 것이며, 화살을 맞은 자를 병들어 죽게 만듭니다. 나중에 델포이에는 아폴론을 모시는 신전이 산 중턱에 자리 잡았습니다. 미청년으로 그려진 아폴론은 뛰어난 활 실력뿐 아니라 예술과 음악의 신이기도 합니다. 어머니와 누나를 아끼는 상냥한 면도 있는 신입니다.

아르테미스의 활

아르테미스(Artemis)는 아폴론의 쌍둥이 누나이며, 사냥의 수호자로 야생동물을 지키는 여신입니다. 야산에 사는 님프들, 사냥개와 함께 활을 들고 사용하는 것이 특기이자 그녀의 일과입니다. 아르테미스의 활은 화살에 맞은 자를 병에 걸려 죽게 만드는 아폴론의 활과 능력이 같습니다. 모두 헤파이스토스가 만들어 성능이 뛰어난 활은 아르테미스에게 어울리는 것이었습니다. 어느 날 그녀는 오리온이라는 사냥꾼과 만납니다. 인기가 많았던 미청년은 아르테미스와 사랑에 빠집니다. 이윽고 연인이 되어 크레타섬에서 살게 되었습니다. 그러나 어느 날 오리온은 아폴론을 숭배하는 처녀를 겁탈하려다가 순결의 여신인 아르테미스의 분노를 사서 활에 맞아 죽었다고 합니다.

전설의 무기 File.18 　케라우노스

제우스는 그리스 신화의 최고 신이자 구름과 비, 번개를 다루는 신입니다. 케라우노스는 신이 다루는 최강의 무기이며, 천공을 뒤흔들고 노린 적은 꼭 번개에 맞거나 무기가 파괴되었습니다. 티탄족의 우두머리인 크로노스는 '자신이 낳은 아이에게 살해된다'라는 신탁을 믿고, 아내 레아가 아이를 낳을 때마다 잡아먹었습니다. 레아는 6번째 아이인 제우스를 지키려고 크레타섬으로 보냅니다. 성장한 제우스는 출생 비밀을 알고 복수를 다짐합니다. 크로노스에게 특별한 약을 먹이고 먹힌 형과 누나(포세이돈·하데스·데메테르 등)를 구출해 명계로 쫓겨났던 첫째인 거인 키클롭스를 아군으로 만듭니다. 뛰어난 대장장이인 키클롭스는 제우스에게 케라우노스를 만들어주고, 다른 신들의 무기도 만듭니다. 결국 제우스는 아버지에게 승리하고 티탄족을 명계로 보내게 됩니다.

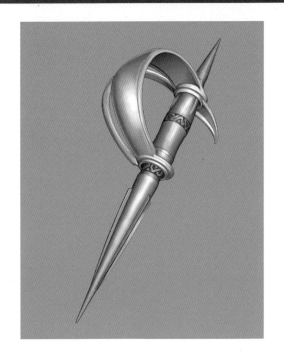

전설의 무기 File.19 　바즈라(Vajra, 금강저)

번개와 비의 신 인드라(Indra)의 무기. 인드라는 번개를 다루는 바즈라로 악마와 싸웠습니다. 어느 날 사악한 뱀 브리트라(Vrtra)가 가뭄을 일으키자 다른 신들은 두려워서 모두 도망쳤습니다. 그러나 인드라는 바즈라를 사용해 홀로 맞서 쓰러뜨렸습니다. 브리트라를 응징하고 가로막혔던 물길을 뚫으면서 인드라는 자신의 강력함을 증명한 것입니다. 본래 고대 아리아인의 신화인《베다》에 기록된 신들의 우두머리는 인드라였습니다. 힌두교 시대도 세계신으로 중요한 위치에 자리했습니다. 그리고 불교에서는 제석천(帝釋天)이라는 이름으로 알려져 있습니다. 제석천의 금강저(金剛杵)는 밀교의 법구로 유명합니다. 금강저는 바즈라를 뜻합니다.

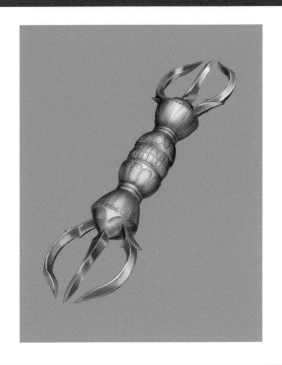

제6장

도구와 암기

기초 지식과 그리는 법

날이 있는 농기구와 단도(短刀)는 편리한 도구이면서 필요에 따라 무기가 되었습니다. 이런 무기가 된 도구와 암살, 호신용으로 몰래 숨길 수 있는 무기에 대한 기초 지식을 소개합니다.

도구에서 무기로, 무기에서 도구로

제2장의 '워 사이스'처럼 일상의 도구가 무기로 바뀐 예가 있습니다. 특히 농기구가 많은 이유는 농민이 무기를 손에 들어야만 할 때, 평소 익숙한 도구인 낫이나 손도끼 등을 개량해서 쓴 탓입니다. 제1장에서 소개했던 단검류는 싸움뿐 아니라 편리한 도구로 쓰였습니다. 전장에서 탄생한 다목적 나이프(→p.156) 등도 로프(Rope)를 자르거나 식재료를 다듬는 등 아웃도어용품으로 흔하게 쓰였습니다.

낫을 개량한 무기인 워 사이스(→p.67).

본래 농기구였던 파(鈀)(→p.71).

암기(暗器)란

역사를 살펴보면 암기 대부분은 암살에 쓰였습니다. 적에게 무기의 존재를 들키지 않게 접근해 목숨을 빼앗는 것이 목적입니다. 호신용으로 몰래 무기를 숨기기도 합니다. 무기를 드러낼 수 없는 상황에서 작은 무기를 숨겨두었다가 몸을 보호했습니다.

중국의 암기

제4장에서 소개한 표(→p.109)나 제6장에서 소개한 비수(→p.158), 수전(→p.158) 등이 암기입니다. 동서양을 막론하고 암기라고 할 수 있는 무기가 존재했지만, 일본의 닌자가 쓰는 수리검 등도 암기의 동료라고 할 수 있습니다.

중국의 비수. 암살자는 소형 날붙이를 몰래 숨기고 다녔습니다.

무기 숨기는 법

무기를 숨기는 방법은 다양합니다. 소형 날붙이를 옷에 숨겨 보이지 않게 휴대하는 것이 흔한 방법입니다. 무기 자체를 다른 것으로 위장하는 방법(→p.160)도 있습니다.

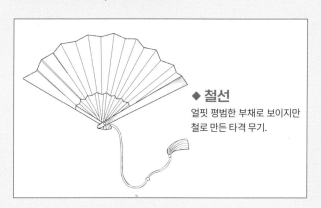

◆ 철선
얼핏 평범한 부채로 보이지만 철로 만든 타격 무기.

오리지널 암기의 힌트

어떤 식으로 무기를 숨길 수 있을지 생각하면서 오리지널 암기를 살펴보겠습니다.

개조형

SF에서는 사이보그로 개조해 몸속에 무기를 숨기는 설정의 작품이 있습니다. 팔에 총을 숨기는 것은 흔한 타입입니다. 예제는 SF답게 레이저 병기 느낌으로 디자인했습니다.

변형형

몸 일부를 변형해 무기로 사용하는 설정의 오리지널 무기입니다. 육식동물의 송곳니나 발톱은 사냥감한테 흉기나 마찬가지지만 변형형 무기도 그런 무시무시함을 표현할 수 있으면 좋습니다.

몸 일부가 변형되어 단단한 무기가 됩니다.

리스트밴드형

날붙이가 붙은 리스트밴드(Wristband). 평범한 날붙이를 접어서 옷 속에 숨깁니다. 심플한 형태이므로 특수한 설정이나 고도의 테크놀로지는 필요없는 오리지널 무기입니다.

옷 속에 숨길 수 있습니다.

칼날이 옷소매를 자르면서 튀어나옵니다.

도구와 암기 ▶ 포즈집

옛날부터 세계 각지에서 소형 도검은 암살 무기로 쓰였습니다. 도구와 암기가 주제인 제6장의 '포즈집'은 나이프(Knife)를 중심으로 너클 더스터(→p.162)와 숨긴 무기의 포즈도 함께 소개합니다.

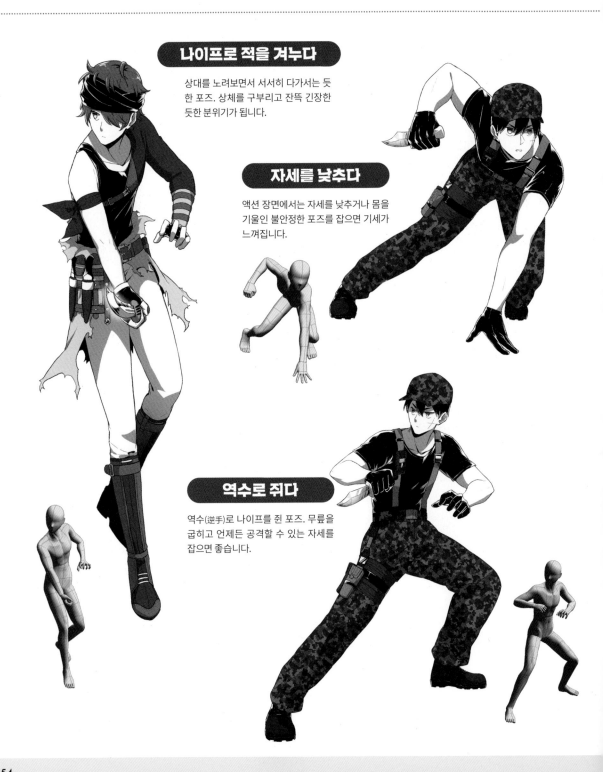

나이프로 적을 겨누다

상대를 노려보면서 서서히 다가서는 듯한 포즈. 상체를 구부리고 잔뜩 긴장한 듯한 분위기가 됩니다.

자세를 낮추다

액션 장면에서는 자세를 낮추거나 몸을 기울인 불안정한 포즈를 잡으면 기세가 느껴집니다.

역수로 쥐다

역수(逆手)로 나이프를 쥔 포즈. 무릎을 굽히고 언제든 공격할 수 있는 자세를 잡으면 좋습니다.

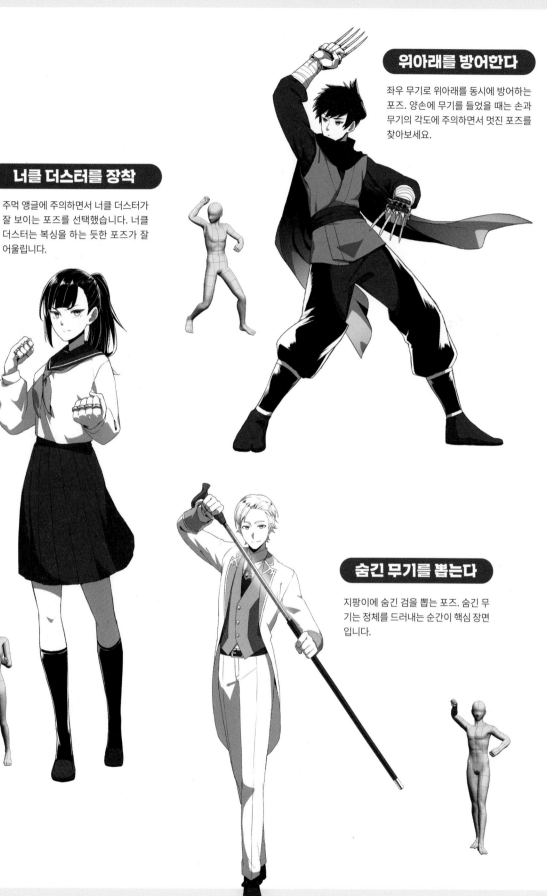

위아래를 방어한다

좌우 무기로 위아래를 동시에 방어하는 포즈. 양손에 무기를 들었을 때는 손과 무기의 각도에 주의하면서 멋진 포즈를 찾아보세요.

너클 더스터를 장착

주먹 앵글에 주의하면서 너클 더스터가 잘 보이는 포즈를 선택했습니다. 너클 더스터는 복싱을 하는 듯한 포즈가 잘 어울립니다.

숨긴 무기를 뽑는다

지팡이에 숨긴 검을 뽑는 포즈. 숨긴 무기는 정체를 드러내는 순간이 핵심 장면입니다.

칼날 달린 도구

나이프와 단도는 무기로 사용하는 한편 다양한 용도로 쓸 수 있는 도구로 널리 쓰여왔습니다. 전장의 병사들에게 다목적으로 쓸 수 있는 나이프는 필수품이었습니다. 실제 사회에서는 도구로 편리한 반면, 범죄에 쓰이기도 해 문제가 되고 있습니다.

◀ 다목적 나이프

백병전용 전투 나이프와 서바이벌 나이프, 총구에 부착하는 총검 등 전장에서 다양한 나이프가 탄생했습니다. 전쟁에서 탄생한 다목적 나이프는 캠핑 같은 야외에서도 편리한 도구로 쓰입니다.

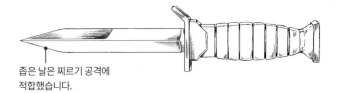

좁은 날은 찌르기 공격에
적합했습니다.

◆ M3 전투 나이프
2차 세계대전에서 미군이 사용한 전투 나이프. 백병전용으로 만들어졌습니다.

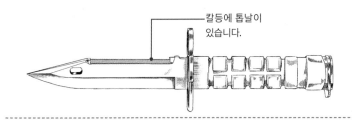

칼등에 톱날이
있습니다.

◆ M9 바요넷
바요넷(총검)뿐 아니라 서바이벌 나이프로 다용도로 쓸 수 있게 설계되었습니다.

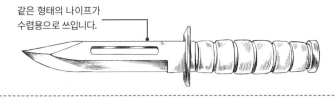

같은 형태의 나이프가
수렵용으로 쓰입니다.

◆ 케이바(Ka-Bar)
2차 세계대전에서 쓰였던 전투 나이프. 다목적 도구로도 쓸 수 있어서 호평을 받았습니다.

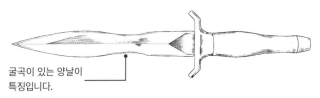

굴곡이 있는 양날이
특징입니다.

◆ 거버 마크 II(Gerber Mark II)
고대 로마의 글라디우스(→p.22)를 작게 줄인 듯한 전투 나이프입니다. 베트남전쟁 당시 미군이 채용했습니다.

손잡이가 손 모양에
꼭 맞는 디자인.

◆ 크리스 리브 그린베레
(Chris Reeve Green Beret)
미국 특수부대의 이름을 딴 시스 나이프(Sheath knife). 시스 나이프란 날과 텅(손잡이를 부착할 수 있는 슴베)이 일체형인 것을 말합니다.

◆ 온타리오 SP-2
블랙코팅이 된 서바이벌 나이프. 일류 나이프 메이커인 온타리오에서 제작한 많은 나이프가 군에 채용되었습니다.

스페츠나즈 나이프(Spetsnaz knife)

평범한 나이프처럼 보이지만 용수철의 탄
성으로 날을 발사할 수 있는 공포의 무기
입니다. 소련의 특수부대인 '스페츠나즈'
가 비밀리에 사용했다고 알려졌지만 정확
하지는 않습니다.

버튼을 누르면 날 부분이
발사됩니다.

마체테(Machete)

본래 중남미의 농업용 나이프이며, 유엽도와 형태가 유사합니다. 베트남전쟁에서 미군 병사에게 지급되었고, 발밑이 보이지
않는 정글에서 풀을 베는 데 사용했습니다.

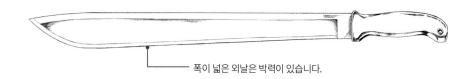

폭이 넓은 외날은 박력이 있습니다.

쿠크리 나이프

크기 40~60cm

구르카인들의 도검 쿠크리는 군용이나 수
렵용, 서바이벌 나이프로 다양한 나라에
서 사용하고 있습니다.

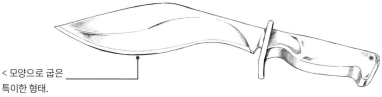

< 모양으로 굽은
특이한 형태.

잭나이프(Jackknife)

접이식 나이프의 일종이며, 용수철의 힘으로 버튼을 누르면 접혀 있던 칼날 부분이 튀어옵니다.

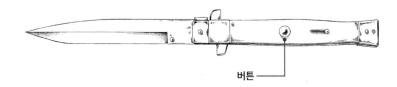

버튼

◆ 이탈리아의 잭나이프
손잡이의 버튼을 누르면 접혀 있던 칼날이 튀어나
옵니다. 도구로 판매되고 있지만, 많은 나라에서
이런 유형의 나이프를 소지하는 것을 허가하지 않
습니다.

암기

의복 등에 무기를 숨겨서 가까이 접근한 다음 암살을 시도한 일은 역사 속에서 수없이 반복되어왔습니다. 그러나 겉으로 드러난 일이 많지 않았을 것입니다. 역사의 그늘에서 암약했을 법한 암기를 소개합니다.

◀ 스틸레토(Stiletto)
크기 20~30cm

찌르기용 단검이지만 날이 없고, 좁고 뾰족한 형태가 특징입니다. 가늘어서 숨기는 데 편리합니다.

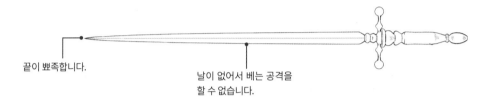

끝이 뾰족합니다.

날이 없어서 베는 공격을
할 수 없습니다.

◀ 비수(匕首)
크기 20~40cm

중국의 비수는 숨기기 쉬운 크기의 단검입니다. 호신용으로 휴대하는 일도 있었다는데, 중국 역사에서 암살자가 사용한 무기로 때때로 기록되어 있습니다.

자루가 짧은 양날의 단검.

날에 독을 발랐습니다.

MEMO 시황제를 노렸던 비수

중국 최초로 황제가 되었던 진의 시황제는 생애 동안 수없이 자객의 위협에 시달렸는데, 그중에서도 형가(荊軻)가 유명합니다. 형가는 시황제(당시는 아직 황제가 되기 전)와 면회를 성공하고, 진상을 목적으로 휴대했던 지도에 비수를 숨겼습니다. 암살은 결국 실패로 끝나지만, 겨우 목숨을 건진 수준으로 시황제를 몰아붙였던 형가는 역사에 이름을 남기게 되었습니다.

◀ 수전(袖箭)
크기 20cm 정도

용수철의 힘을 이용해 짧은 화살을 발사하는 원통형 암기입니다. 소형이므로 한 손으로 조작할 수 있고, 소매 속에 숨기고 있다가 화살을 발사합니다. 1발만 발사할 수 있는 것과 연발이 가능한 것이 있었습니다.

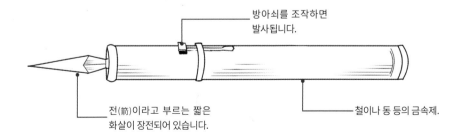

방아쇠를 조작하면
발사됩니다.

전(箭)이라고 부르는 짧은
화살이 장전되어 있습니다.

철이나 동 등의 금속제.

바그나우와 비차하우

'호랑이의 발톱'이라는 의미인 바그나우는 용맹한 힌두교도이자 게릴라전이 특기였던 마라티족의 암기였던 만큼 암살단이 사용했던 것으로 여겨집니다. 비차하우는 전갈이라는 의미의 단검이며, 소매에 숨길 정도로 소형이었습니다.

◆ 바그나우(Bagh nakh)

기본적으로 날이 4개이며, 날의 등 부분에 손가락을 붙이는 식으로 착용했습니다. 손바닥으로 때리는 듯한 느낌으로 날을 손가락으로 고정한 채 손톱으로 긁듯이 상처를 입힐 수 있습니다.

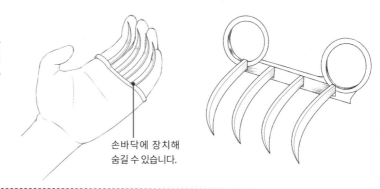

손바닥에 장치해 숨길 수 있습니다.

◆ 비차하우(Bich'hwa)

휘어진 칼날이 특징인 단검. 칼날에 동물의 뿔 등을 사용합니다.

크기 20~40cm

끝이 뾰족하고 일격으로 상대에게 치명상을 입힐 수 있습니다.

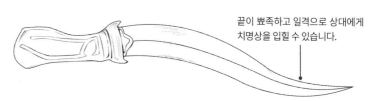

◆ 비차하우 바그나우

바그나우와 단검을 합친 마라티족의 암기. 바그나우로 공격한 뒤 비차하우로 숨통을 끊는 식의 사용이 가능합니다.

크기 20~40cm

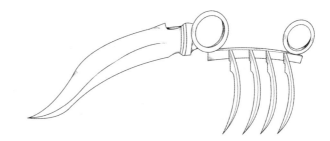

촌철(寸鉄)　　　　　　　　　　　　　　　**크기** 10〜20cm

일본의 촌철은 작은 철제 무기입니다. 품속이나 허리띠에 숨겨두었다가 사용했습니다. 호신용은 끝이 둥그스름하지만, 끝이 뾰족하고 예리한 형태의 촌철은 찌르기로 적에게 치명적인 데미지를 입힐 수 있습니다.

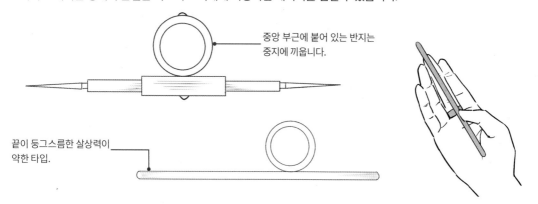

중앙 부근에 붙어 있는 반지는 중지에 끼웁니다.

끝이 둥그스름한 살상력이 약한 타입.

위장 무기

무기를 휴대할 수 없는 상황에서 몸을 지키는 방법으로 고안한 것이지만 일용품으로 위장한 무기였습니다. 주로 에도 시대에 쓰였던 철선과 훤화연관 외에 지팡이나 우산 등에 도검을 숨긴 형태의 무기도 살펴보겠습니다.

철선(鉄扇)

평범한 부채처럼 보이지만 철로 만들었으므로 방어와 타격 무기로 쓸 수 있습니다. 철선은 접을 수 있는 것과 철을 부채 모양으로 만든 것이 있습니다.

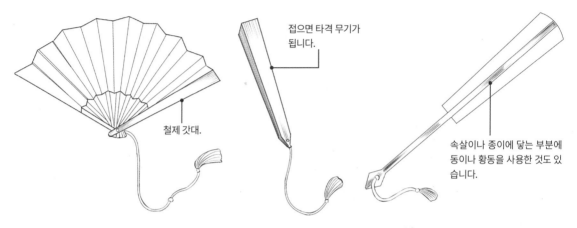

접으면 타격 무기가 됩니다.

철제 갓대.

속살이나 종이에 닿는 부분에 동이나 황동을 사용한 것도 있습니다.

◆ 접이식
철선을 평범한 부채처럼 펼쳐서 바람을 일으킬 수 있습니다. 속살은 대나무, 선면은 종이로 만들었지만 갓대는 철입니다.

◆ 고정형
이런 유형의 철선은 펼칠 수 없어서 부채로 쓸 수 없습니다. 항상 접힌 상태인 철제 타격 무기입니다.

훤화연관(喧嘩煙管)

에도 시대의 협객들이 호신용으로 휴대했던 담뱃대. 전체를 철로 만들어 무겁고 위급 상황에서 방어나 타격 무기로 사용했습니다.

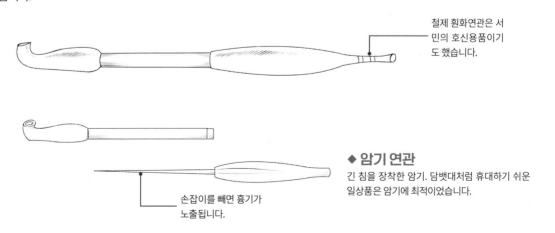

철제 훤화연관은 서민의 호신용품이기도 했습니다.

◆ 암기 연관
긴 침을 장착한 암기. 담뱃대처럼 휴대하기 쉬운 일상품은 암기에 최적이었습니다.

손잡이를 빼면 흉기가 노출됩니다.

◀ 협차철포(脇差鉄砲)

크기 30~40cm

협차 모양의 총기. 칼집을 빼면 뇌관 충격식
(Percussion lock) 총열이 나타납니다.

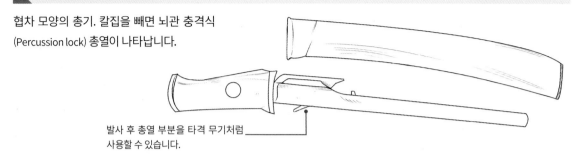

발사 후 총열 부분을 타격 무기처럼
사용할 수 있습니다.

◀ 위장한 도검

◆ 지팡이에 숨긴 도검

평범한 지팡이지만 속에는 일본도가 있습니다. 영
화 〈자토이치(座頭市)〉 시리즈로 유명해졌습니다.

크기 70~100cm

◆ 우산에 숨긴 도검

도검을 우산에 숨긴 버전으로 평범한 우산처럼 보
이지만 우산 부분이 칼집 역할을 하며, 속에 일본
도가 숨겨져 있습니다.

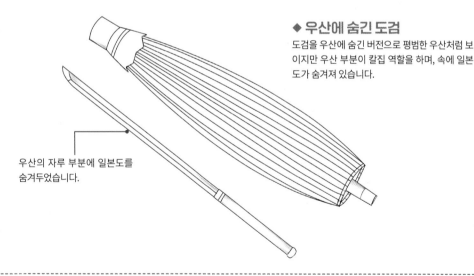

우산의 자루 부분에 일본도를
숨겨두었습니다.

◆ 소드 스틱(Swordstick, 杖劍)

이름 그대로 지팡이에 검을 숨긴 암기. 검을 착용
하지 않게 된 유럽의 신사들이 호신용으로 사용했
습니다.

크기 70cm 정도

주먹을 강화하는 무기

간단히 숨길 수 있어 위급 상황에 유용한 너클 더스터 같은 무기는 전 세계에서 다양한 형태로 만들어졌습니다. 나이프 손잡이가 너클 더스터인 것 등 다른 무기와 조합한 타입도 있습니다.

▶ 너클 더스터(Knuckle duster)

고리가 이어진 형태의 금속 무기이며, 엄지를 제외한 나머지 손가락을 끼워서 사용합니다. 맨손으로 때리는 것보다 상대에게 강한 데미지를 줄 수 있습니다.

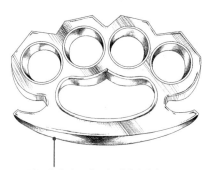

일본에서 너클 더스터는 '메리켄사크(American+sack)'라는 이름으로 알려졌습니다.

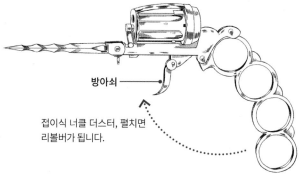

방아쇠

접이식 너클 더스터, 펼치면 리볼버가 됩니다.

◆ 아파치 리볼버

19세기 벨기에에서 개발된 접이식 복합 무기이며 너클 더스터, 대거, 피스톨을 쓸 수 있습니다. 당시 파리의 갱들 사이에서 큰 인기를 끌었습니다.

▶ 트렌치 나이프(Trench knife)

1차 세계대전의 참호전에서 탄생한 단검입니다. 기관총과 소총의 보급으로 정면 돌파가 힘들어지자 백병전이 일어나 좁은 공간에 적합한 소형 나이프를 보급했습니다. 그중에서도 미국에서 만든 트렌치 나이프는 너클 더스터로 손을 보호하는 구조였습니다.

손을 보호하는 너클 더스터가 붙어 있어서 주먹으로 때려도 큰 데미지를 줄 수 있었습니다.

좁고 뾰족한 형태는 찌르기로 적에게 큰 데미지를 입힙니다.

◆ M1917 트렌치 나이프

1차 세계대전 당시 쓰였던 미국에서 만든 트렌치 나이프. D형 손잡이에 돌기가 붙어 있습니다.

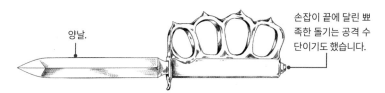

양날.

손잡이 끝에 달린 뾰족한 돌기는 공격 수단이기도 했습니다.

◆ M1918 마크 Ⅰ 트렌치 나이프

미국이 M1917 이후에 만든 트렌치 나이프. 1차 세계대전 당시에는 쓰일 기회가 없었지만 2차 세계대전 때 공수부대에서 사용했습니다.

에도 시대와 류큐 고무술의 손무기

철권 등의 손무기는 무도가나 닌자가 품속에 숨겨두고 위급 상황에 대비했다고 합니다. 유명한 미야모토 무사시도 철관 모양
의 날이 달린 무기(회검懷劍)를 휴대했었습니다.

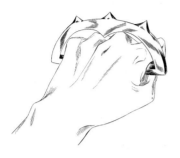

◆ **철권**[鉄拳]
너클 더스터라고 할 수 있는 무기이며, 칼을 휴대
하지 않았을 때 호신용으로 쓰였습니다.

◆ **철관**[鉄貫]
철권과 비슷한 손무기. 폭이 넓은 주걱 모양입니다.

◆ **수갑구**[手甲鉤]
닌자가 사용하는 도구이며, 곰 발톱처럼 생긴 날
카로운 날붙이가 달려 있습니다. 손등에 장착해
사용합니다.

◆ **철갑**[鉄甲]
류큐 고무술에서 전해오는 철제 무기이며, 알파벳
D자 모양으로 짧은 돌기가 여러 개 붙어 있습니
다. 수갑에 끼워 사용합니다.

건곤권[乾坤圈]

권에 여러 개의 예리한 칼날을 붙인 중국 무기.
형태에 따라 프리스비(Frisbee, 원반)처럼 던져
서 사용할 수도 있습니다.

권(圈)
금속제 고리를
가리킵니다.

그 밖의 무기와 도구

'사람을 살상하는 것이 목적이 아닌' 스턴건처럼 비살상용 무기 외에 일상품이면서 픽션의 세계에서 무기로 활용하기 쉬운 전기톱 등을 소개합니다.

비살상 무기

상대의 목숨을 빼앗지 않고 움직임을 무력화하는 무기는 주로 호신용이나 치안 유지를 목적으로 쓰입니다.

◆ **테이저건(Taser Gun)**
전극을 발사해 적에게 전류를 흘려보내는 스턴건의 일종. 원거리에서 적을 제압할 때 유용합니다.

◆ **스턴건(Stun Gun)**
고전압을 발생시키는 소형 장치로 적을 감전시켜 움직임을 봉쇄합니다. 주로 호신용으로 쓰입니다.

◆ **방패형 스턴건**
방패 형태의 스턴건. 방패 바깥쪽 전면에서 스파크가 발생하므로 평범한 스턴건보다 전기 쇼크가 강합니다.

◆ **섬광수류탄**
　　(閃光手榴彈)
수류탄의 일종이며, 폭발과 함께 큰 소음과 섬광으로 적의 시각과 청각을 일시적으로 빼앗아 전투 불능으로 만들 수 있는 비살상 무기입니다.

픽션에서 흉기로 쓰기 쉬운 도구

영화나 만화에서 일상적으로 쓰이는 도구가 흉기로 돌변해 사람들을 습격하는 장면을 볼 수 있습니다. 픽션에서 우리 주변의 사물이 흉기가 되는 쪽이 무서울지 모릅니다.

◆ **낫**
잡초나 잔디 등 주로 식물을 벨 때 사용하는 낫은 농민 반란 등에서 간혹 무기가 되기도 했습니다.

◆ **전기톱**
엔진과 전동기 등으로 체인형 날을 회전시켜 나무 등을 벌목하는 기계입니다.

비차하우를 칠한다

인도의 비차하우는 장식이 아름다운 것이 많습니다. 이번에는 황동제 비차하우를 채색하는 방법을 소개합니다.
파일명 c6_bichuwa.clip

완성 일러스트

황동의 질감을 칠한다

❶ 밑바탕을 칠합니다. 금색에 가까운 색이므로 황토색을 사용합니다.

밑바탕
R=154, G=150, B=92

❷ 그림자와 반사광을 칠합니다. 노란색이 기본이지만 약간 다른 색을 섞어 복잡한 색감을 더합니다.

그림자
R=72, G=61, B=36

반사광
R=180, G=175, B=132

다른 색
R=125, G=93, B=138

❸ 색을 덧칠해 대비를 높입니다. 가장자리에 하이라이트를 또렷하게 그리면 금속 특유의 광택을 표현할 수 있습니다.

하이라이트
R=230, G=226, B=204

❹ 파란색 계열의 색을 군데군데 넣어서 색에 깊이를 더했습니다.

파란색
R=61, G=93, B=138

크루지

히타이트 신화에 등장하는 무기. 일설에 따르면 톱이라는
이야기도 있습니다. 한때 우주의 지배자였던 쿠마르비는
아들인 텔리피누에게 왕좌를 빼앗기고, 복수를 위해서 바
위의 거인인 울리쿰미를 만듭니다. 울리쿰미는 점점 커지
고, 텔리피누가 신들과 결탁해 공격했지만, 이기지 못하고
천계에 이를 정도로 커지고 말았습니다. 텔리피누는 에아
(Ea)에게 상담합니다. 에아는 물과 지혜를 관장하는 신이
며, 고대 메소포타미아의 〈길가메시〉 서사시에도 등장하
는 전지전능한 남신입니다. 에아는 울리쿰미의 약점은 발
이라고 알려주고, '하늘과 땅을 갈랐던 무기'인 크루지를
사용해 거인의 발을 벨 것을 제안합니다. 텔리피누가 에아
의 말대로 하자 울리쿰미는 사라졌습니다.

반고의 도끼

중국 신화 최초의 창조신을 반고(盤古)라고 합니다. 반고는
그저 혼돈만이 가득한 최초의 세계에서 잠들어 있었습니
다. 혼란한 세계에서 눈을 뜬 반고는 도끼로 혼돈의 입자를
깨뜨립니다. 반고가 다시 도끼를 휘두르자 입자가 점점 정
렬되었고, 무거운 것은 가라앉고 가벼운 것은 떠오르기 시
작합니다. 반고의 도끼로 혼돈이 물러가고 질서가 탄생했
습니다. 다음은 하늘과 땅이 나타나고, 반고가 하늘과 땅
사이에 들어가 양손과 양발로 하늘과 땅을 떨어뜨리고 지
탱합니다. 그리고 하늘과 땅 사이가 멀어지도록 반고의 키
가 점점 커졌습니다. 그렇게 오랜 시간이 지나 결국 하늘과
땅이 완전히 분리되자 반고는 다시 잠들었다고 합니다.

제6장 도구와 암기

전설의 무기 File.22　아다마스의 낫

그리스 신화에 등장하는 신 크로노스의 무기. 세계를 지배하는 천공의 신 우라노스가 여신 가이아와 맺어진 이후 호수와 바다, 최고의 생물, 최초의 대지를 지배할 거인 티탄족 같은 다양한 아이가 태어났습니다. 그러나 우라노스는 일부 아이를 명계에 유폐합니다. 그것을 원망한 가이아는 많은 아이에게 복수를 부탁합니다. 그 부탁을 받아들인 막내 크로노스가 가이아에게 빌린 무기가 아다마스의 낫입니다. 크로노스가 이 낫을 사용해 아버지 우라노스의 성기를 잘라 바다에 던지자 해수에 체액이 섞이면서 거품이 일고 그 속에서 아프로디테가 태어났다고 합니다. 크로노스는 우라노스의 왕위를 빼앗지만, 나중에 자식인 제우스에게 왕좌를 빼앗기고 명계에 갇히게 됩니다.

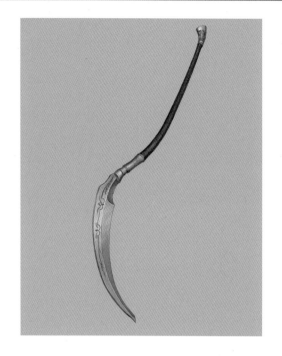

전설의 무기 File.23　아메노누보코[天之瓊矛]

일본 신화를 기록한 《고지키》, 《니혼쇼키》에 등장하는 창. 아직 세상의 형태가 온전하지 않았던 시기에 이자나기와 이자나미는 코토아마츠카미라고 불린 5인의 신에게 나라를 만들라는 명을 받습니다. 두 사람은 하늘과 땅을 잇는 다리를 만들고, 신들에게 받은 아름다운 창으로 기름처럼 떠 있는 세상을 휘저었습니다. 그리고 창을 들어 올리자 떨어진 물방울이 뭉쳐서 쌓이더니 섬이 되었습니다. 그 섬을 '오노고로지마'라고 합니다. 오노고로지마에 내려선 두 사람은 부부가 되어 아마테라스를 시작으로 신들과 일본의 섬을 만들었습니다. 나라를 만드는 과정에 창은 무기가 아니라 혼돈 속에 섬을 만드는 도구로 쓰였습니다.

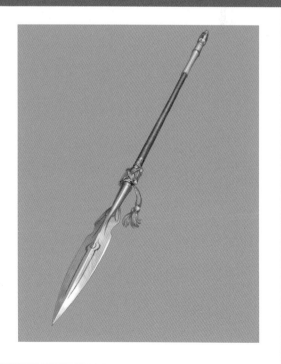

색인

참고 문헌

책이름	지은이	출판사
[決定版]図説・日本刀大全 歴史群像シリーズ特別編集	歴史群像シリーズ編集部(編)稲田和彦(著)長州屋(協力)	学研プラス
[決定版]図説・日本武器集成 歴史群像シリーズ特別編集	歴史群像シリーズ編集部(編)	学研プラス
「知」のビジュアル百科 武器の歴史図鑑	マイケル・バイアム(著)川成洋(日本語版監修)	あすなろ書房
KNIVES AND SWORDS A VISUAL HISTORY	DK Publishing	DK
イラストで時代考証2 日本軍装図鑑上	笹間良彦	雄山閣
イラストで時代考証3 日本軍装図鑑下	笹間良彦	雄山閣
ヴィジュアル版 神話世界の武器・兵器FILE	歴史雑学探求楽部(編)	学研プラス
オールカラー 軍用銃事典[改訂版]	床井雅美	並木書房
カラー図解 これ以上やさしく書けない銃の「超」入門	小林宏明	学研プラス
ナイフカタログ2020	アームズマガジン編集部	ホビージャパン
ナイフカタログ2021	アームズマガジン編集部	ホビージャパン
ワールドムック 世界の軍用ナイフ	ホーマー・M・ブレット(著)中村省三(訳)	ワールドフォトプレス
完全版 図説 世界の銃パーフェクトバイブル	小林宏明, 床井雅美, 野木恵一, 白石光	学研プラス
図解 近接武器	大波篤司	新紀元社
図解 世界のGUNバイブル	つくば戦略研究所, かのよしのり(編著)	笠倉出版社
図解 中国武術	小佐野淳	新紀元社
図説 世界史を変えた50の武器	ジョエル・レヴィ(著)伊藤綺(訳)	原書房
図説 西洋甲冑武器事典	三浦權利	柏書房
図説 中国の伝統武器	伯仲(編著), 中川友(訳)	マール社
世界の神話伝説図鑑	フィリップ・ウィルキンソン(編)井辻朱美(監修)	原書房
世界の刀剣歴史図鑑	ハービー・J.S.ウィザーズ(著)井上廣美(訳)	原書房
世界の名銃100完全実力ランキング	別冊宝島編集部(編)	宝島社
世界の歴史19 インドと中近東	岩村忍, 勝藤猛, 近藤治	河出書房新社
生活の世界歴史1 古代オリエントの生活	三笠宮崇仁	河出書房新社
戦国武器甲冑事典	中西豪(監修)大山格(監修)ユニバーサル・パブリシング(編)	誠文堂新光社
戦争の中国古代史	佐藤信弥	講談社
知っておきたい伝説の武器・防具・刀剣	金光仁三郎	西東社
日本警察拳銃	アームズマガジン編集部	ホビージャパン
日本刀 技と美の技術	齋藤勝裕	秀和システム
日本刀ビジュアル名鑑	かみゆ歴史編集部(編)	廣済堂出版
武器―歴史・形・用法・威力	ダイヤグラムグループ(編)田島優, 北村孝一(訳)	マール社
武器と防具 西洋編	市川定春	新紀元社
武器と防具 中国編	篠田耕一	新紀元社
武器と防具 日本編	戸田藤成	新紀元社
武器の歴史大図鑑	リチャード・ホームズ(著)五百旗頭真, 山口昇(監修)山崎正浩(訳)	創元社
武器甲冑図鑑	市川定春	新紀元社
歴史群像グラフィック戦史シリーズ HANDBOOK 戦略戦術兵器事典 中国編	学研(編)	学研プラス
鐔・刀装具100選 鑑定と鑑賞の手引き	飯田一雄, 蛭田道子	淡交社

■ 다운로드 특전

본문에서 소개한 '포즈집' 데이터(CLIP STUDIO PAINT의 3D데생 인형을 각 포즈로 설정한 CLIP 파일)와 '채색을 이용한 질감 표현'의 일러스트 데이터(CLIP 파일)를 받을 수 있습니다. 다운로드는 이 책의 지원 페이지에 접속해 '지원 정보(サポート情報)'에 있는 '다운로드(ダウンロード)' 페이지로 이동해 패스워드(パスワード)를 입력하면 받을 수 있습니다.

이 책의 지원 페이지
https://isbn2.sbcr.jp/10012/ 패스워드 : buki21

CLIP 파일은 CLIP STUDIO PAINT PRO/EX Ver1.11.1에서 작동을 확인했습니다. 이전 버전에서는 이용이 제한될 가능성이 있습니다.

■ 다운로드 파일 사용법

내려받은 CLIP 파일은 CLIP STUDIO PAINT에서 사용할 수 있습니다.

포즈집의 3D데생 인형

특전 파일의 3D데생 인형 레이어를 [편집] 메뉴 → [복사](Ctrl+C)한 뒤 작업할 파일을 열어서 새로 작성한 캔버스(파일)에서 [편집] → [붙여넣기](Ctrl+V)를 선택하면 됩니다.

[레이어] 창에서 3D데생 인형 레이어를 선택하고 [복사]합니다.

작업하고 싶은 파일에서 [붙여넣기]를 합니다.

채색을 이용한 질감 표현 일러스트

'채색을 이용한 질감 표현'의 설명에서 사용한 일러스트는 CLIP 파일이므로 CLIP STUDIO PAINT에서 열면 레이어 구성을 확인할 수 있습니다.

'총을 칠한다'에서 사용한 텍스처는 이미지 파일 '텍스처A.png'입니다.

일러스트레이터 소개

이가타(ゐがた)

일본도와 유럽 장병 무기 등의 작화를 담당한 이가타입니다. 무기를 그려본 적이 거의 없었는데, 이번 기회에 다양한 무기를 보고 그리면서 이전보다 무기를 좋아하게 된 것 같습니다! 좋게 봐주면 좋겠습니다!

Twitter @tsumiki_1004

카가야(加々 茅)

활·라이플·권총의 포즈 일러스트를 담당한 카가야입니다. 이번 작업에 앞서 무기에 관한 자료를 많이 조사했는데, 덕분에 지금까지 몰랐던 무기의 매력에 흠뻑 빠질 수 있었습니다. 여러분도 저와 같은 경험을 할 수 있게 되었으면 좋겠습니다.

이시카와 카에(石川香絵)

무기도 종류가 다양한데, 사람에 따라서 '무기라고 하면 이거!'라는 것이 있어서 재미있게 느껴졌습니다. 무기에 따라서 캐릭터의 외형과 성격이 변화되는 점이 흥미롭습니다. 저는 활을 좋아하는데, 어릴 때는 활을 본뜬 권총놀이를 했습니다. 오랜만에 같은 상상을 하면서 권총을 만졌더니 역시 즐거웠습니다.

Twitter @sak_oeo

Kuratch!

이번 제작에 참여할 수 있어서 대단히 기뻤습니다. 보통은 SF 계열의 메카닉 일러스트를 주로 하는데, 이번에도 즐겁게 그릴 수 있었습니다. 최근에 스마트폰 게임에서 흔히 볼 수 있는 화려함이 아니라 실제 있을 법한 무기를 의식했습니다.

Pixiv 522926

에치제로(衛知ぜろ)

활을 담당한 에치제로입니다. 원거리 무기를 다루는 캐릭터를 좋아하기도 하고, 움직이는 모습을 떠올리면서 그릴 수 있어서 즐거웠습니다. 이 책을 통해 여러분의 작품에 힘을 보탤 수 있어 기쁘게 생각합니다.

Pixiv 3092917 Twitter @eitipe0

사세보노마리(させぼのまり)

일본도 일러스트를 그린 사세보노마리입니다. 변변찮은 일러스트지만, 여러분이 좋아하는 무기를 그릴 때 참고가 되었으면 합니다. 일러스트를 그리기 전에 자료를 보았는데 '자루' 부분이 가장 마음에 들었습니다. 그 자료에 자루 제작을 담당하는 전문 장인이 있었습니다. 그 과정이 어딘가 그림과 비슷하다고 느낀 부분이 많아서 감동했습니다. 여러분도 자료를 찾을 때 시야를 넓힌다는 생각으로 의문이 드는 부분은 계속 조사해보세요.

Pixiv 218877 Twitter @mari_sasebono

에모(えも)

안녕하세요, 에모입니다. 역시 싸우는 캐릭터들은 멋지네요. 즐겁게 그렸습니다.

Pixiv 14704502 Twitter @emoemone

즈즈(ヅヅ)

무기는 종류가 무척 다양하고 멋있어서 일러스트에 더하는 일도 아주 많습니다. 그러나 막상 그리려고 하면 의외로 뻔한 포즈가 되거나 콜라주처럼 무기와 캐릭터가 분리된 듯한 위화감이 느껴질 때가 잦아서 쉽지 않습니다. 이런 경험이 있는 분에게 조금이라도 참고가 되었으면 하는 마음으로 최선을 다해 그렸습니다.

토카게(とかげ)

무기를 그리는 작업이 무척 즐겁습니다. 여러분도 이 책을 참고해 끝내주는 그림을 마음껏 그리세요! 저는 일본도를 좋아합니다!

Twitter @hatyuuruinohito

마에D(マエD)

형태는 알고 있지만, 정식 명칭을 몰랐던 무기가 있거나 존재조차 몰랐던 무기도 있어서 좋은 공부가 되었습니다. 저는 무기 중에서도 양손검을 좋아합니다.

Twitter @1231MaeD

나가타하루미(ナガタハルミ)

처음 알게 된 무기가 많았습니다. 화려한 장식에도 실용적인 성능이 있을지 모른다는 상상을 하면서 그렸습니다. 여러분의 창작 활동에 도움이 되길 기원합니다.

Mugi

참으로 즐거운 작업이었습니다. 여러 가지를 그리면서 저도 무기에 대해 잘 알게 된 것 같습니다. 각각의 무기에 다양한 역사가 있고, 실제로 쓰였던 디자인이었거나 지금도 쓰이는 디자인… 어떤 무기에는 장인의 숨결이 담겨 있어서 감탄하면서 그렸습니다. 이 책을 통해 그런 세계도 즐겨주었으면 합니다. 이 책을 읽는 여러분에게 도움이 되었으면 좋겠습니다.

URL https://ryemugigeorgillust.wixsite.com/mugi-illust
Pixiv 4084031 Twitter @Mugi_illust0
Instagram @mugi_illust

Hatsumi

이번에 귀중한 기회를 얻을 수 있었습니다. 무기는 시대·지역·문화에 따라 다양한데 매력적으로 느껴졌습니다. 모든 무기가 멋져서 즐겁게 그릴 수 있었습니다. 여러분의 즐거운 창작 활동을 바라며!

URL http://823.chu.jp/
Pixiv 1203951 Twitter @twi823

모리시타 나오(森下なを)

처음 뵙겠습니다. 모리시타 나오입니다! 무기 일러스트는 처음이라 시행착오를 거치면서 작업을 마칠 수 있었습니다. 부족한 부분이 많지만, 열심히 최선을 다했습니다. 이 책을 구매한 여러분에게 조금이라도 참고가 되었으면 합니다.

Pixiv 21490288 Twitter @mshita_70

후미카즈(フミカズ)

S&W_1917과 모(矛)를 담당했습니다. 재미있게 읽어주면 감사하겠습니다.

URL http://jointking0105.wixsite.com/fumikazu
Pixiv 4278948 Twitter @fumikzst

유키미(ゆきみ)

이런 기회를 얻어 다양한 무기를 그릴 수 있었습니다. 처음 보는 무기도 많고, 저도 그리면서 무기에 대해 많이 배울 수 있는 좋은 경험이 되었습니다!

디지털 일러스트
무기 아이디어 사전

1판 1쇄 인쇄 | 2022년 7월 19일
1판 1쇄 발행 | 2022년 7월 26일

지은이 사이도런치
옮긴이 김재훈
펴낸이 김기옥

실용본부장 박재성
편집 실용1팀 박인애
마케터 서지운
판매전략 김선주
지원 고광현, 김형식, 임민진

디자인 푸른나무 디자인(주)
인쇄·제본 민언프린텍

펴낸곳 한스미디어(한즈미디어(주))
주소 121-839 서울시 마포구 양화로 11길 13(서교동, 강원빌딩 5층)
전화 02-707-0337 | 팩스 02-707-0198 | 홈페이지 www.hansmedia.com
출판신고번호 제 313-2003-227호 | 신고일자 2003년 6월 25일

ISBN 979-11-6007-828-2 13650

책값은 뒤표지에 있습니다.
잘못 만들어진 책은 구입하신 서점에서 교환해 드립니다.

만화가·일러스트레이터의 꿈!
'쉽게 배우는 만화' 시리즈로 시작하세요.

70만 부 이상 판매된 궁극의 만화·일러스트 비법!

 쉽게 배우는 만화 시리즈

단계별 / 분야별 도서 목록

캐릭터 데생 : 초급 기초 과정 캐릭터 데생의 기본을 배워봅니다.

쉽게 배우는 **만화 캐릭터 데생**	한 권으로 끝내는 **만화 기초 데생 1, 2**	쉽게 배우는 **귀여운 동물 드로잉**	데포르메 캐릭터 **그리는 법**	쉽게 배우는 **만화 캐릭터 감정표현**
미도리 후우 지음 \| 김현영 옮김 192쪽 \| 13,000원	마크 크릴리 지음 \| 오윤성 옮김 128쪽 \| 각 13,000원	스즈키 마리 지음 \| 이은정 옮김 144쪽 \| 15,000원	하마모토 류스케 지음 \| 허영은 옮김 \| 144쪽 \| 14,000원	호소이 아야 지음 \| 이은정 옮김 176쪽 \| 15,000원

캐릭터 데생 : 초·중급 마스터 과정 캐릭터 데생에서 가장 어렵게 느껴지는 부분을 심화해서 배워봅니다.

쉽게 배우는 **손발 그리기 마스터**	쉽게 배우는 **옷 주름 그리기 마스터**	동물귀 의인화 **캐릭터 북**	게임 캐릭터 **일러스트 테크닉 50**	쉽게 배우는 **캐릭터 디자인 견본첩**
요코미조 유키코 지음 \| 이은정 옮김 \| 160쪽 \| 15,000원	이토 사토시 지음 \| 이은정 옮김 180쪽 \| 15,000원	슈가오 지음 \| 김재훈 옮김 144쪽 \| 15,000원	MUGENUP 지음 \| 서지수 옮김 224쪽 \| 16,000원	니시무라 나오키 해설 아사와키 일러스트 김현영 옮김 \| 238쪽 \| 15,000원

인기 일러스트레이터 toshi 작가의 일러스트 테크닉

toshi의
인물 드로잉 테크닉

toshi 지음 | 김재훈 옮김
176쪽 | 16,500원

toshi의
신기작화

toshi 지음 | 김재훈 옮김
160쪽 | 15,000원

toshi의
선과 음영

toshi 지음 | 김재훈 옮김
176쪽 | 16,500원

toshi의
궁극의 캐릭터 작화

toshi 지음 | 김재훈 옮김
176쪽 | 16,500원

애니메이터가 가르쳐주는
**캐릭터 그리기의
기본 법칙**

toshi 지음 | 김재훈 옮김
160쪽 | 15,000원

캐릭터에 생명력을 불어넣는
일러스트 테크닉

toshi 지음 | 서지수 옮김
160쪽 | 15,000원

캐릭터에 생명력을 불어넣는
일러스트 테크닉 2
(표현력 업그레이드 편)

toshi 지음 | 서지수 옮김
160쪽 | 15,000원

캐릭터에 생명력을 불어넣는
일러스트 테크닉 3
(상상력 업그레이드 편)

toshi 지음 | 서지수 옮김
160쪽 | 15,000원

초, 중급자를 위한 내 일러스트 문제해결법

90일 만에 달라지는
일러스트 향상 강좌

다테나오토 지음 | 김재훈 옮김
200쪽 | 18,000원

다시 시작하는
일러스트 해체신서

다테나오토, 무토 키요시 지음
김재훈 옮김 | 176쪽 | 16,500원

꼭 알아야 할 미술해부학

스케치로 배우는
미술해부학

가타 고타 지음 | 허영은 옮김
160쪽 | 18,000원

뼈와 근육이 보이는
일러스트 인체 포즈집

사토 요시타카 지음 | 조용진 감수
김현영 옮김 | 144쪽 | 15,000원